最簡單的音樂創作書⑨

圖解 合成器
音樂創作法

野崎貴朗 著

王意婷 譯

前言

經常聽到有人說「完全搞不懂合成器！」嗯，的確，剛開始我也這麼想。

「感覺旋鈕什麼的好像很多，哪裡怎麼調會變怎樣，根本無法理解......比起來吉他就很簡單，只要撥個弦彈一彈就好了！」

就某種意義上來說這也算正解。合成器本來就不存在所謂「合成器既有的聲音」，因為自由地創造「聲音本身」才是合成器的核心。但事實上，這卻反而成為讓人卻步的阻礙。

不過，這個讓人卻步的「問題兒童」，其實並沒有表面上看起來的那麼難以親近。只要稍微了解構造原理，相信面板（front panel）上那些看似難懂又難伺候的旋鈕們也會變得親切一點。

說到合成器的樂趣，那就是「能夠自由創作音色」這點。就像前面所說的，這種自由的程度雖然會讓人有些卻步，不過請放心！只要稍微、真的只要稍稍忍耐一下，按照本書的順序讀下去，一定會覺得「咦？好像比想像中還簡單？」因為那傢伙的本性其實很有趣。

而接下來，「將自己想像中的聲音自由創作出來的喜悅」就會在前方等著你。這個非常好玩。不誇張，真心好玩。因為我長年深受那股魅力所吸引，所以聽我的準沒錯！

況且，與合成器完全無關的當代音樂可以說已經是少數，合成器早就成為手邊常見的熱門樂器。在創作音樂時，若是具備操作合成器的「經驗」，不只合成器本身，效果器、混音方面的知識也都能夠連貫銜接到。

不過剛開始不需要太過講究，先利用DAW^{譯註}內附的軟體合成器或P8介紹的軟體合成器，稍微簡單操作一下旋鈕就好。習慣操作比單純學習更重要，這也是真理！接觸過後就會發現那傢伙意外地好溝通，不需要過度擔心。

一起來體驗使用合成器創作音樂的樂趣吧！

2012年1月 野崎貴朗

譯註：DAW（Digital Audio Workstation，數位音訊工作站），數位音樂的編輯製作軟體

CONTENTS

PART 3 ｜ 襯底／和弦類型 &FM 音色

CONTENTS

COLUMN | **Greatest Discs**

本書的使用方式

本書中使用的合成器

　　附錄音檔中收錄的合成器音色皆以TOGU AUDIO LINE（TAL）的軟體合成器TAL-NoiseMaker製作（畫面①）。而PART 6中的聲碼器（vocoder）則使用同廠牌的TAL-Vocoder（畫面②）。

　　兩者均可於該廠牌的官方網站免費下載，支援Windows／Mac VST規格與Mac Audio Units規格。若手邊的DAW作業環境符合該支援規格，請參考以下內容下載安裝。

　　請至下方網址中，點選產品（Products）中的TAL-NoiseMaker或TAL-Vododer，開啟產品頁面。頁面上的檔案規格支援不同作業系統及外掛程式，選擇符合的作業環境下載即可。由於安裝方式會隨DAW作業環境而異，請參閱各DAW的附錄說明。再者，下載或安裝時若發生糾紛，本書作者暨編輯部門恕不負責，敬請見諒。

下載網址：
http://kunz.corrupt.ch/products

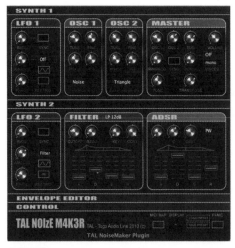
▲畫面①　TAL-NoiseMaker

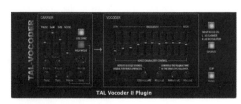
▲畫面②　TAL-Vocoder

參數以插圖解說

　　合成器音色設計的解說上，使用了仿照TAL-NoiseMaker的參數設計所繪製的插圖（圖①），標示說明則盡可能使用與其他合成器通用的名稱。只是，由於不同廠牌的合成器在音色上會有所差異，因此若使用TAL-NoiseMaker以外的合成器，便無法做出與附錄音檔完全相同的聲音。然而，這就是合成器的個性，請務必探究看看差異發生的原因。

　　此外，有時會為了強調直覺性而將插圖上的數值簡化處理，即使是TAL-NoiseMaker，音色上可能也會產生微妙差異。到時請微調旋鈕繼續努力向前，這也可以當做是音色設計的訓練。

　　不過，本書的目的並非要讓各位做出與附錄音檔如出一轍的聲音，而是希望各位可以各自創作出原創音色。期待各位能從解說中汲取靈感，追求屬於自我風格的獨特聲音。

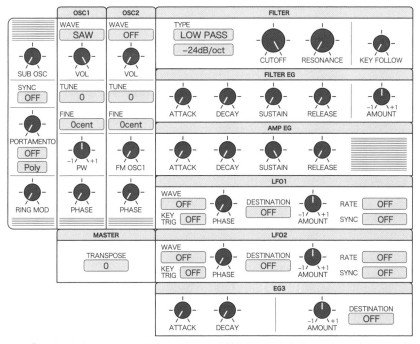

▲圖①　本書在解說時所使用的合成器插圖。參數的標示內容會依必要與否選擇是否刊載

下載素材時的注意事項

本書在製作附錄的音樂素材及解說時所使用的TAL-NoiseMaker參數的初始設定（preset），皆已上傳至下方網址（QR code）中。

由於檔案皆為壓縮檔，下載後請自行解除壓縮。此外，初始設定的詳細內容請參考同資料夾中的說明書。

此外，由於初始設定的載入方式會隨DAW的不同而有所差異，請參閱各DAW的附錄說明。

下載網址／QR code：
http://bit.ly/35wDdlg

本文中的標示

本書的附錄音檔因曲數限制，一首曲子中可能包含複數個音源。此情況下，本文與各頁中的歌曲清單內會以「♪1」、「♪2」標記曲中的順序。

再者，各章節最後附記的●符號，則是用以標註相關章節的標題和頁數。除了按照頁數順序閱讀，也可試著先跳到該處標明的章節來看，相信會很有意思。請務必靈活運用本書內容。

基本參數

合成器上有許多旋鈕與開關並置。雖然
某些旋鈕隨意調動一下就能改變音色,
但是有些卻不然。不過,這些旋鈕其實
具有非常重要的功能。因此,本章將針
對大多數合成器皆相通的基本參數加以
解說,首先就來好好鞏固基礎吧!

SYNTHESIZER
TECHNIQUE

01 ▷ 25

什麼是合成器？

從另類樂器到萬能樂器

能發出各種聲音的樂器？

被問到「合成器是什麼？」時，不知道現在有多少人能夠直接回答出「這個東西就是這樣那樣」？

合成器在1960年代後期以商業性產品之姿登場，當時被廣告宣傳成「能夠發出各種聲音的極致樂器」，雖然是騙人的（笑）。「可以發出無限聲音」這點是真的，但是「可以發出各種聲音」這點就不正確了。舉例來說，傳統鋼琴或是鼓組的聲音，以當時的技術來說無論如何都是辦不到的。

而筆者開始對合成器產生興趣是在1970年代中期，那時合成器的音色就是所謂的「電子聲」，都是「啾～」、「叮咚叮咚」、「嗶——」這種口字邊的狀聲詞，被視為「特殊音效」。當時那種在動畫中做為表現宇宙場景時不可或缺的音效樂器的印象深植人心，「另類樂器」的形象因而多少還殘存在一般社會中。

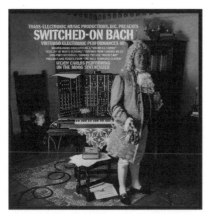

▲照片① 溫蒂‧卡洛斯在《SWITCHED-ON BACH》這張歷史名作中，只使用合成器MOOG演奏巴哈的代表作。而此專輯在1968年發表後影響了眾多音樂人。卡洛斯後來還製作了《發條橘子（A Clockwork Orange）》、《鬼店（The Shining）》、《電子世界爭霸戰（Tron）》等電影原聲帶

▲註① 《行星組曲（The Planets）》
日本合成器音樂界的巨擘富田勳的第四張專輯。這張以合成器演奏的作品從1977年發表，改編自霍爾斯特（Gustav Holst）的《行星組曲（The Planets suite Op. 32）》，其中的〈木星（Jupiter - The Bringer of Jollity）〉尤其知名。這張專輯也因為獲得美國Billboard告示牌古典專輯排行榜第一名而廣為人知

▲註② 《Autobahn》
發電廠樂團（Kraftwerk）於1974年發表的第四張專輯。這張專輯是他們在音樂事業上第一次在全球大賣的作品，而專輯的同名歌曲以德國的高速公路為主題，歌曲長度甚至長達20分鐘以上。後來發表的專輯也可說是合成器粉絲必聽之作

▲註③ 《Yellow Magic Orchestra》
由細野晴臣、坂本龍一、高橋幸宏三人所組成的YMO的第一張同名專輯（1978年發表）。其中包含改編自Martin Denny的〈Firecracker〉，以及〈東風〉、〈Cosmic Surfin'〉等知名歌曲，至今仍然會在現場表演中演奏

Kraftwerk 與 YMO

當然，那時已有溫蒂・卡洛斯（Wendy Carlos，當時名為沃爾特・卡洛斯〔Walter Carlos〕）、富田勳這些偉大的音樂先鋒將合成器用在音樂表現上，只不過其多數的作品並非所謂的流行音樂，而是以合成器演奏的古典音樂，因此除了部分的（也可說是相當小眾的）古典樂迷以外，並不廣為人們所知（照片①、註①）。

然而，自1970年代起至1980年代，發電廠樂團（Kraftwerk）以及黃色魔術交響樂團（Yellow Magic Orchestra，俗稱YMO）這電子流行樂界的兩大巨頭在流行樂界大受歡迎，YMO更是引發空前絕後的熱潮，合成器也終於是獲得民眾認可（註②③）。而獲得民眾認可的意思，就是連從沒摸過樂器的鄉下小學生、國中生、高中生，全都剪了一顆電音頭跑去買合成器了。那時候一個班級裡絕對會有兩三個這樣的學生。相信我，真的（笑）。

對當時的青春期少男少女而言，那種「非人」、「機器一般」的聲音既能引發共鳴，也非常有型。

接著時間來到1980年代中期，隨著PCM^{譯註}與取樣（sampling）等技術廣為發展，合成器才真正開始朝向「可以發出各種聲音的樂器」發展。而現代「合成器」便是從這個時代開始被稱為萬能樂器。

譯註：PCM，為 pulse code modulation 的簡稱，脈衝編碼調變

▶ 效果音③～科幻類型　　　　　　　P166

泛音的基本知識

音色設計上最重要的音樂術語

泛音決定聲音的「異同」

「泛音（harmonics）」這個術語經常出現在此類書籍中，雖然對專家來說是稀鬆平常的詞彙，但在初學者眼中卻似乎是個令人困惑的名詞。在利用合成器來製作音色時，這是相當重要的概念，因此本章節將盡可能地簡單說明。

在音樂的世界中常會提到「100Hz的音」，而「Hz（Hertz，赫茲）」為頻率（frequency）的單位名稱，指的是「某一完整的聲波波形在一秒內重複的次數」。也就是說，100Hz表示某聲波在一秒內重複了100次後以聲音的狀態進到我們耳中。而這個重複的表現有時也以「週期（period）」來表示。

然而，這個「100Hz」的聲音裡，並非只含有「某一聲波」（正弦波除外。正弦波的部分將於之後說明），其他週期的聲波也包含在內。「原先聽到的音調以某週期的聲波為基幹，在這個音調以外的聲波」才是泛音的真實身分。……還是不太容易理解？

那麼，當以EQ[譯註]調校100Hz音高的音，例如在處理貝斯時，各位只會校動到100Hz的地方嗎？不是這樣吧？通常都會連帶調整到400Hz或1kHz之處，然後音色多半也會隨之改變。明明是100Hz的音，調動一下400Hz後音色就變了，這不是很怪嗎？然而，這並不奇怪。原因在於，「100Hz的音」之中，其實包含了上述的泛音，而在100Hz以外之處也包含了其他週期的「聲波」，若增減該聲波的音量，音色便會因此產生變化。

整理一下以上說法。多數的聲音是由週期（＝基音，fundamental tone）來決定該聲音的音高。以上述例子來說，也就是頻率100Hz的週期。再來，與基音頻率不同，被稱做泛音的其他聲波也包含在其中，如果增加或減少該聲波的「音量」，「音色」就會改變。

反過來說，音色取決於在該聲音的基音之外的「泛音」是「位於何處（幾Hz）」、「有多少音量」。

基本上為「基音的整倍數」

那麼，泛音究竟位在何處呢？以能夠感受到音調的聲音（樂音）的情況來說，泛音通常都是基音的「整數倍」。下面以100Hz音的泛音為例（圖①）。

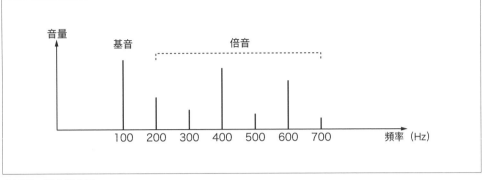

▲圖① 泛音概念圖

- 1倍：100Hz＝基音（又稱第一泛音）
- 2倍：200Hz＝第二泛音（高一個八度）
- 3倍：300Hz＝第三泛音（高一個八度＋完全五度）
- 4倍：400Hz＝第四泛音（高二個八度）
- 5倍：500Hz＝第五泛音（高二個八度＋大三度）
- 6倍：600Hz＝第六泛音（高二個八度＋完全五度）
- 然後7倍、8倍～以此類推

　　如上列所示，整數倍的泛音實際上便是如此「無限」延伸下去。而100Hz的聲音之中，如123Hz、444Hz這種「非整數倍」的位置上，泛音幾乎不存在（視情況也有存在可能）。而這些泛音各自擁有自己的音量，不同的樂器（＝不同音色）就會產生不一樣的組合，我們因而得以「區分」出樂器各自的音色。

　　合成器，粗略地說，就是「可以自由合成泛音，讓泛音自由變化，進而創造出各類音色的樂器」。

　　只是以例外而言，擁有非整數倍泛音的聲音，事實上還不少。而且，那些聲音幾乎都是「沒有音調」或「幾乎感覺不到音調」的聲音。例如，海浪聲或雨聲、沙鈴、銅鈸、小鼓的響線等等。

　　並且，在這些聲音之間，也有姑且算有音調卻相當不明確的聲音存在。比如說，鐘聲這類金屬聲就是如此，不過這些聲音也能利用合成器製造出來。

譯註：EQ（equalizer），常用譯名為等化器。音頻在器材中被細分成數個頻段，每個頻段的強度都可以自由調高或調低，藉此控制音樂頻率之間的平衡、增加樂器的張力、調整樂曲整體的深度和情緒等等。音樂頻段的多寡和分法則視機種而定。

⏩ 振盪器╳振盪器①　　　　　　　　　P52

了解聲音的流向

做出理想音色的第一步

聲音三要素

「聲音」中有各式各樣的音。而且理所當然地，我們可以分辨出那些音的不同，例如木吉他和合成器貝斯的聲音就完全不一樣吧。那麼，我們為何能夠區別出差異呢？這與合成器何以製造出各類聲音有密切的關係。

聲音有所謂的三要素，想必不少人聽過。三要素指的是音高（音調）、音色（音品）、響度（音量）這三項。若是某兩個音的三要素全部相同，我們就會覺得它們聽起來「一模一樣」。換句話說，有點類似於聲音的「身分證號碼」。

反過來看，要素之中即使有兩個完全相同，但只要有一個要素不同，聽起來就會是「不一樣的聲音」。例如，以木吉他與合成器貝斯分別彈奏同一段樂句時，由於音色相異，所以就算以相同音高（音調）、同等音量演奏，我們也能輕鬆聽出差別。不過，即使是同一把木吉他，若以不同八度音＝不同音高演奏，便會呈現出不同的風貌；而當使用合成器貝斯以同樣音高演奏同一段樂句時，只要音量不相等，也會呈現出不同的風格。

此處要說明的是，合成器的結構與這三個要素吻合。大致上而言，合成器具備了各自負責「音高」、「音色」、「音量」的部分。若能理解這點，合成器上那些乍看之下艱澀難懂的旋鈕、按鍵，只需經過整理就會變得容易上手。

大致上的構造和聲音的流向

該說是無師自通嗎（笑），有不少人認為「總之只要隨便動一下旋鈕，合成器就弄得出聲音吧！」事實上使用那種方法有時還真的可以做出不錯的聲音。

不過，絕大部分想必都是「偶然下」的產物。這種感覺就如同對棒球完全外行的人只要一味地揮棒，並非全然無機會從職業投手手中敲出全壘打一樣；不過那種可能性應該極低。同樣地，若想在不了解合成器結構的情況下做出理想的音色，恐怕會很困難。

因此，首先要來約略介紹合成器大致上的構造（部分）。

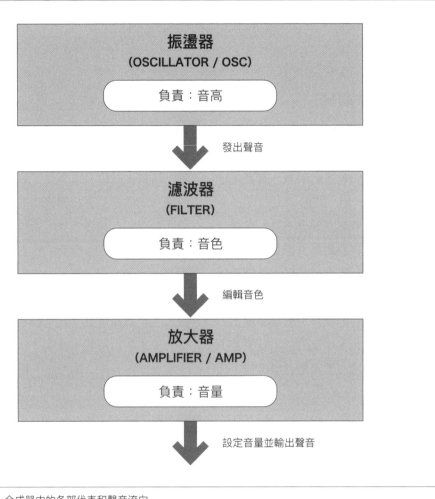

▲圖① 合成器中的各部代表和聲音流向

■ **振盪器（OSCILLATOR ╱ OSC）**：負責音高的部分

■ **濾波器（FILTER）**：負責音色的部分

■ **放大器（AMPLIFIER ╱ AMP）**：負責音量的部分

　　圖①即是聲音流向的圖解。首先請記住此圖。如此一來，合成器上乍看之下令人費解的眾多旋鈕，在經過整理之後，便會漸漸變得清晰易懂。

⏩ 音色設計工程從初始設定開始　　　　P60

04

SYNTHESIZER TECHNIQUE

振盪器 ①

鋸齒波、方波＆脈衝波

音高之外的重要任務

聲音三要素中的音高由振盪器負責，這點在P16中曾介紹過。此外，振盪器還有另一個重要的職責，那就是決定音色的基礎──「波形」。

或許有人會感到疑惑，為何負責音高的振盪器，也需要負責決定波形這個音色中的重要元素呢？這是因為在決定音高時，「聲波」是必要的元素。想必各位都知道聲音是源自於空氣中產生的振動，也就是說，空氣的振動＝聲波。而音高會隨著這個聲波的狀態改變，因此才必須透過振盪器來決定聲波的種類，也就是波形。

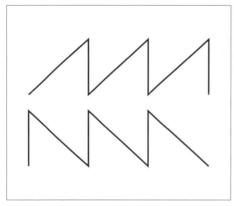

▲圖① 鋸齒波。鋸齒波分為緩緩上升再急遽下降的類型（圖上半部），以及相反的類型（圖下半部）

以原聲樂器^{譯註}來說，其波形可說是有形形色色的無限變化，不過所謂電子聲的「合成器專屬音色」使用的波形種類，事實上並沒有太多種。原聲樂器由於絕大多數都具有相當複雜的波形，音色才會有如此複雜多變的表情。然而，電子聲（尤其是編輯前的原音）在幾何表現上呈現出非常單純的波形。也由於那實屬不可能存在於現實世界中的簡單波形，在某種意義上就是聽不習慣的聲音。於是活用那種不協調的狀態，反而能創造出「有型」的形象。這點就是電子聲有意思的地方，也可以說是合成器的妙趣所在。

三種代表性的波形

接著，就來介紹多數合成器具備的三種代表性波形。

■鋸齒波（SAW）

可說是使用率最高的波形。在一般的合成器波形之中，此波形的泛音較為豐富，擁有華麗閃亮的形象（TRACK 01）。被稱為「鋸齒」波的理由是該波形直接呈現鋸齒狀，是不是很好懂呢（圖①）。這個波形經常用於創作各式

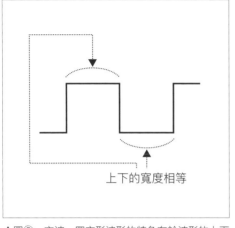

▲圖② 方波。四方形波形的特色在於波形的上下寬度相等

▲圖③ 脈衝波。類似方波，但是波形的上下寬度相異。大多數的合成器都能調整波形的上下寬度

各樣的聲音，代表性音色則是弦樂與管樂。

■方波（SQUARE）／脈衝波（PULSE）

　　這兩種波形常常會被搞混，不太容易分辨。兩者皆為四方形的連續波形，不過波形的上下寬度相同者稱為方波（圖②），上下寬度一寬一窄的則是脈衝波（圖③）。理所當然地，這兩個波形的音色相當不同。

　　方波最明顯的例子就是任天堂的紅白機，正是令人懷念的《超級瑪利歐兄弟》和《勇者鬥惡龍》遊戲中經常使用的音效。該波形的泛音比鋸齒波少，更詳細地說，完全不含偶數倍泛音。儘管如此，該音色卻具備了帶有透明感又粗厚的特色（TRACK02）。

　　脈衝波則是會隨著波形上下相異的

寬度而形成不同音色，波形的上下寬度差異愈大，音色會愈尖細。此外，波形的下上寬度比例可利用參數PW（pulse width，脈衝寬度）調整。TRACK03、TRACK04兩者皆屬於脈衝波，而後者的波形的上下寬度差異較大。

CD TRACK 🔊

01 鋸齒波

02 方波

03 脈衝波（波形的上下寬度比75：25）

04 脈衝波（波形的上下寬度比99：1）

譯註：原聲樂器，即如鋼琴、木吉他等相對於電子樂器的類別

▶ 明亮的弦樂襯底　　　　　　　　　P96

振盪器②

三角波、正弦波和噪音

唯我獨尊的正弦波

接續上一頁，繼續介紹大多數合成器具備的代表性波形。

■三角波（TRIANGLE）

顧名思義，即呈現三角形的波形（圖①）。含有的泛音非常少而音色圓潤，聽起來就像在上一頁登場且除去眾多泛音的方波（TRACK05）。不過，事實上該波形包含的泛音種類其實和方波相同，只是隨著泛音的音頻愈高，其數量又會比方波再更少。以原聲樂器來說，長笛等樂器的音色較為接近三角波。

而合成器音色的實例，則包括展現出圓潤又帶點空靈氣息的主奏（lead）、

▲圖① 三角波。波形恰如其名，為連續的三角形波形

襯底（pad）或是風格獨特的貝斯等音色。此波形的使用率也很高。

■正弦波（SINE）

這個世界上，幾乎所有的聲音都擁有該音特有的泛音，只有正弦波完全不含任何泛音。沒錯，並非如三角波那樣只含少量泛音，而是零。這是相當特殊的案例，即使利用能夠控制泛音數量的EQ（等化器）去調整，音色也完全不會有變化。這類聲音絕無僅有，因此個性非常鮮明。某種意義上，這個音色可說是具有唯我獨尊、兀自前行的風格（圖②、TRACK06）。

就用途上來看，可用來展現獨特個性的主奏、打擊樂的敲擊聲等，或者當音色比想像中更單薄，「希望聲音能更加厚實」的時候，也能用以修正厚薄。有時也會運用在表現某種「粗獷」的貝斯音色的表現上，可說是一種非常有趣又耐用的波形。

可運用於打擊樂器中的噪音

■噪音（NOISE）

和正弦波相對極端的便是噪音（圖③）。聽過TRACK07就會知道，此波形

▲圖②　正弦波。特色是圓滑流暢的波形，完全不含泛音

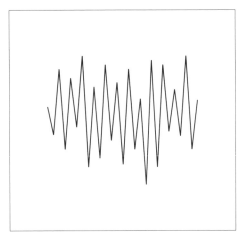

▲圖③　噪音。不具音程的波形。常用於打擊樂器的音色設計中

完全不具音調。原因在於一般樂音是由具規則性的泛音所組成，噪音卻是一種「均勻涵蓋所有頻率」的聲音。因此，不論按了哪一個琴鍵都只會呈現相同的音調，當然也無法奏出旋律。

　　那麼，此波形會運用在何處呢？其實樂器的聲音裡，大多包含了噪音這種「不具有音調的音」。只不過，只含噪音的樂器幾乎沒有，通常噪音是在樂器發出聲音時混在樂音當中。例如，用彈片（pick）彈吉他時所產生的「喀喀聲」、打小鼓時的「沙沙聲」，或是鋼琴的琴槌敲擊琴弦時發出的「擦擦聲」等音色的組成成分中，幾乎都感覺不到音調，實際上非常接近噪音的成分。

　　因此，就用途上而言，首先可推舉所有的打擊樂器。同時，亦經常運用在效果音（SE）類型中，尤其是用以製造風聲、浪潮聲等最為知名。而且如前面所說，想要強調敲擊時的特色或放進摩擦聲的質感時，也常會利用到這類音色。以這層意義來說，噪音的應用範圍算是相當廣泛。

CD TRACK

05 三角波

06 正弦波

07 噪音

電音放克的粗獷貝斯　　　　　　　P64

振盪器③

PWM和預設音色的波形

經過「調變」的波形

■ PWM

P18說明過方波和脈衝波在「波形的上下寬度不均等」這點，而能在發聲時改變波形在這點上的平衡度的就是PWM。

PWM為「Pulse Width Modulation」的字首縮寫，意即「脈衝寬度調變」。「什麼是調變？」各位可能會有這樣的疑惑。那麼，我們將振盪器當做正在發聲中的某人來舉例說明吧！先假設單純發出「啊——」的聲音時為沒有調變的狀態。接著，將電風扇置於發出「啊——」聲的人的嘴巴前方，如此一來，聲音便會因為振盪而變成「啊~~~~」。即使不用電風扇，只要對發出「啊——」聲的人搔癢，聲音也會自然轉為「啊~~~~」。也就是說，將某種類似電風扇或搔癢的作用施加在振盪器上，讓聲音（波形）產生變化，這種作用便稱為調變（modulation）。

因此，PWM並非為一種固定型態的波形，其波形的上下寬度隨時都在變化而屬於特殊波形，音色上也於是形成連續性的變化（圖①、TRACK08）。和其他波形的決定性差異就在這個部分，聽起來正是「聲音不斷變化」的感覺。這就是PWM的特色。

這類變化經常會讓聲音「聽起來厚實飽滿」，因此可用於需要賦予聲音厚度的情況，例如在襯底或弦樂這類音色中就十分常見。

「第三類樂器」的登場

■ 預設音色的波形

預設音色的波形是屬於相對新穎的類別（雖說如此，但其實出現於1980年代後期）。目前介紹的波形基本上都具有相對單純的型態，然而那些波形的音色卻都類似於「嗶——」、「噗——」、「沙——」、「啵——」這類電子聲，和原聲樂器的聲音並不相同。

最初在取樣技術（sampling）問世之前，基本上原聲樂器的音色對合成器來說是個難題。因此，當時需要原聲樂器的話就會直接使用真正的原聲樂器，合成器主要負責電子聲的部分。不過，如果合成器「能發出和原聲樂器一樣的聲音不就更加方便？」於是，預設音色的波形便就此誕生。

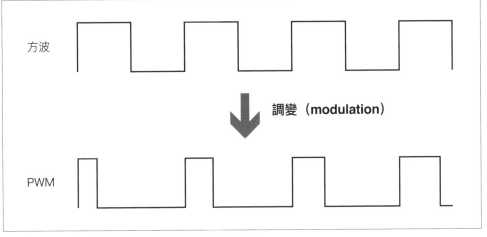

方波

調變 （modulation）

PWM

▲圖① PWM波形。波形的型態會依調變處理而隨時變化

預設音色的波形，指的是先利用取樣程序處理原聲樂器的聲音樣本，再於合成器中將這些樣本重新編輯、轉化成可用波形。簡單來說就是先錄製樂器的聲音，再轉成能夠在振盪器中運用的波形。

1980年代中期至後期，ROLAND D-50、KORG M1等數位合成器終於問世。上述機種除了具備合成器原有的操作程序，也可以利用振盪器選用「鋼琴」、「吉他」或「鼓組」等波形。並且不是以往方波、鋸齒波般的單純波形，而是能發出「原聲樂器本身聲音」的複雜波形。從此階段開始，合成器不再只能負責電子聲，終於升級為可發出各種經過取樣技術後的音色的樂器了。

而利用合成器發出原聲樂器音色的樂趣，便是能將合成器音色設

計上常用的濾波器（FILTER）、波封（ENVELOPE）、LFO（LOW FREQUENCY OSCILLATOR， 低頻振盪器）等參數，運用在預設音色的波形上。如「共振度（RESONANCE）明顯的鋼琴聲」、「衰減程度（DECAY）極小的小鼓聲」與「沒有敲弦聲的奇幻木吉他聲」等，這些超出原聲樂器範疇的音色，也終於得以呈現。

總之，自從可以編輯預設音色的波形後，合成器幾乎可說是既非原聲樂器也不是只會發出電子聲的「第三類樂器」了。

CD TRACK

08 PWM

▶ 可變音色的怪誕合成器貝斯　　　　P76

23

振盪器④

震盪器原本的任務就是設定音高

利用TUNE設定整體的音域

對振盪器而言，音高的設定相當重要。每一種樂器都擁有各自的音域，比如短笛（piccolo）和低音提琴（contrabass）的音域便完全不同。無論是多麼相似的音色，只要音域不同，創作就永遠無法隨心所欲。音域在表現樂器個性上的重要性可見一斑。

接下來的內容將會以本書在音色設計時使用的NoiseMaker（參閱P8）為例，介紹設定音高時會用到的各種參數（畫面①）。

■TUNE（音高）：設定整體音域的參數，單位為半音。NoiseMaker可設定的範圍為中央起算上下兩個八度（24段）。例如，貝斯可調至－2OCT[譯註1]、電鋼琴

◀ 畫面① NoiseMaker的振盪器區。可利用TUNE設定整體的音域；微調時則使用FINE

轉到中央、閃亮亮的鈴聲音效則可調成2OCT，視需求調整範圍。此外，亦可將兩組振盪器設成完全五度或大三度來凸顯指定的泛音頻率，效果類似和弦記憶功能[譯註2]。

而以音域廣泛的88鍵鍵盤演奏時，則如常設定在中央即可。只不過，TUNE由於和濾波器區上的KEY FOLLOW（鍵盤追蹤調節）功能有所關連，因此，單純移調時可直接改用移調功能（TRANSPOSE），音色也不會受到影響，非常方便。

此外，合成器之中亦有使用32、16、8、4、2這類數字來標示音高設定的機種（畫面②）。此數字代表32英尺（feet）、16英尺，源自於管風琴（organ）音管的長度單位。32英尺的長度較長所以聲音較低，而16英尺為其長度的一半，音高會高一個八度，此時音高便會以一個八度音為單位來切換。

■FINE（微調）：微調專用，NoiseMaker至多可設定成上下一個半音。一般以cent（音分）表示單位，一個半音＝100cents，有些合成器可設定至50cents。主要用在刻意將兩組振盪器的音高微妙錯

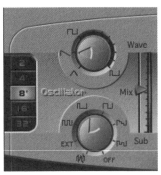

▲畫面② APPLE Logic Pro中的軟體合成器ES1的振盪器區。左方數字列為英尺標示

▲畫面③ NoiseMaker中的滑音效果位在MASTER（主控）區中，以PORTA旋鈕和其右方的開關來設定。此外，部分合成器的滑音效果亦會以GLIDE或SLIDE標示

開形成去諧（detune）譯註3狀態以製造「合奏（ensemble）」效果，或是「酒吧音樂（honky tonk）譯註4」這種略微走音的風格。

利用滑音效果增加表現的豐富性

接下來則要介紹滑音效果（PORTAMENTO／PORTA）。此功能可以讓音符在兩個音程之間流暢地滑動，在合成器中大多用來處理鍵盤難以操作的音色。例如，想做出類似口哨聲的音色時，只靠鍵盤演奏會不太容易表現口哨聲的感覺。這是由於口哨聲並不是像鋼琴、管風琴那樣瞬間切換音高，而是在音程間流暢滑動的緣故。這類樂器並不少見，長號就是其中之一。

這時就輪到滑音效果登場，而NoiseMaker中有兩個相關參數（畫面③）。

■ PORTA：右旋此鈕則音程的滑動時間會愈長。然而，加過頭的話就會變成只

是單純的走音，請小心操作。

■ ON／AUTO／OFF開關：除了滑音效果的ON／OFF（開／關）功能，還有一個AUTO（automation，自動）模式。在此模式中彈奏某音時，於手指離開該鍵（note-off）之前便彈奏下一個音的話，滑音效果就會自動啟動。也就是說，滑音效果可以依照不同的演奏方法或MIDI訊號編輯方式而有各自的運用，「就是這裡！」當想要像這樣在指定的位置上設定時就很方便。

譯註1：OCT為octave的縮寫，八度音
譯註2：和弦記憶功能（chord memory），為合成器鍵盤的內建功能之一，可記憶某特定單一琴鍵預設的和弦組合
譯註3：去諧或解諧作用，亦為效果器的一種。效果器稱為「音高微調」
譯註4：酒吧音樂，為鄉村音樂的一種。源自於早期美國酒吧中以走音的鋼琴所演奏的喧鬧曲風

⏩ 氣氛莊嚴肅穆的襯底　　　　　　　　P100

振幅波封

控制音量的參數

聲音會持續變化

P16曾經談到的聲音三要素中,有兩個已於振盪器區中登場,也就是與音色基礎中的波形、音高相關的各參數。剩下一個則是音量。摒除掉主控音量(MASTER VOLUME),控制音量的參數基本上只有波封調節器(ENVELOPE GENERATOR,本書簡稱EG)。

「聲音三要素」在描述聲音特徵時雖然是必要的,卻缺少了真實表達樂器聲音狀態的關鍵角度——即三要素在「時間上如何變化」。三要素在表示聲音處於某瞬間狀態時確實已經夠用,然而大部分的聲音卻會隨著時間推移而時時刻刻變化改變。

以木吉他為例,來思考一下其聲音的變化吧!

① 彈片(pick)撥觸到琴弦的瞬間:此階段幾乎感覺不出音調,只會有彈片碰撞琴弦時所發出的「喀」聲。那個碰撞音在彈奏任何音高時都約略一致,琴弦則尚未發生振動。

②琴弦接收到彈片帶來的能量而開始振動:開始振動的琴弦蘊含豐富的泛音,

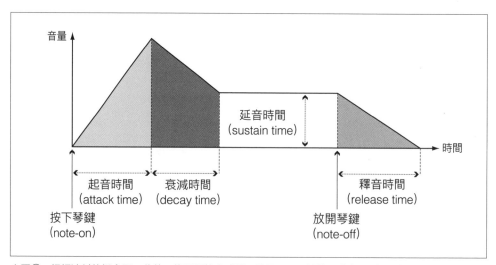

▲圖① 振幅波封的概念圖。此外,依不同的合成器,除了ADSR以外,也有AR類型的EG,有些機種也具備可處理音量變化更加複雜的多重波封(multi ENVELOPE)功能。

音色相當明亮活潑。這個瞬間的音量不但最大，泛音數量也較多，因而形成響亮的音色。

③琴弦的振動逐漸趨緩：振動尤其會由高頻泛音開始趨向和緩（高音的能量較低，振動也會較快停歇），整體音量因而漸次下降。隨著泛音減少，音色亦會顯得較②圓潤。

④餘音幾近消散：琴弦勉強還在振動，但是振幅較小（也就是音量較小），而高頻泛音消失，幾乎只剩下基音。這時變成只有正弦波殘存的狀態。

⑤聲音消逝：終至無聲。

　　以上即為聲音的變化。音高本身從頭到尾皆不曾改變，不過音色（泛音的多寡）和音量（振動的強弱）卻是時時刻刻都在變動這點，想必各位都已明白。由上所知，由於聲音三要素本身的狀態隨時都在變動，因此如何在合成器上創造出這些變化也至關重要。毫無變化的聲音就只會發出「啵」、「噗」這類單調的音色。

利用ADSR設定音量變化

　　開場白不小心太長了，回到正題，想製造時間上的變動可利用EG。EG一般也用於音色變化的創作上，而控制音量時使用的則是振幅波封（AMPLITUDE ENVELOPE，本書作

▲畫面①　NoiseMaker的振幅波封。以推桿設定ADSR

AMP EG）。主要參數有以下四種（圖①、畫面①）。

■ATTACK（起音）：設定聲音自發出後到達最大音量（peak）的時間。

■DECAY（衰減）：設定聲音從最大音量開始衰減的時間。能持穩的聲音則以音量衰減到呈現持穩狀態時的時間計算。

■SUSTAIN（延音）：聲音在衰減後有一段時間維持相同音量時，便可利用此參數設定該音量的大小。

■RELEASE（釋音）：設定自放開琴鍵（note-off）後到音量歸零為止的時間。

　　ADSR此簡稱即取自於上述參數的英文字首。

⏩ 調變③　　　　　　　　　　　　　　P42

濾波器①

編輯音色時的重要參數

不妨想像成雕刻工藝吧

合成器上有許多參數，其中最具合成器特色的就屬濾波器（FILTER）區。濾波器創造的音色變化能表現出「合成器特有的風格」，在類比合成器的時代裡只要提到合成器，最為人所知的往往就是這種「合成器的聲音」。

說到合成器的音色設計，用最粗略的比喻來說，有點類似黏土工藝或雕刻。例如像下述內容的感覺：
①首先挑選素材。要使用木材、石材、黏土還是玻璃呢＝選擇波形
②視情況選用複合素材＝使用多組振盪器

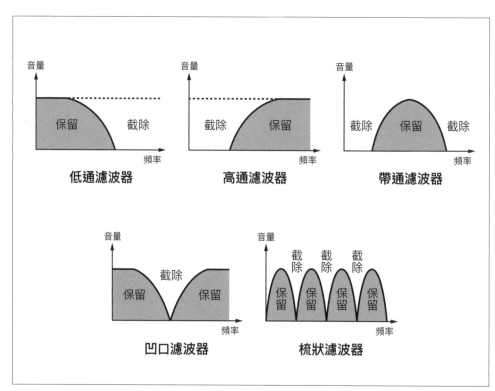

▲圖① 各類濾波器的概念圖

③從素材的龐大原型中削去想捨棄、分割的區塊，只留下需要的部分＝以濾波器截除不要的泛音

④需要的部分則視情況加以修補強化＝以共振（RESONANCE）參數凸顯指定頻段，或是利用頻率調變（FM）、振盪器同步（OSC SYNC）、圈式調變（RING MODULATION）等功能製造新的泛音。

　　而且，利用EG（波封調節器）和LFO（低頻振盪器）製造時間上的變化，這道工程可以說近似於逐格拍攝黏土工藝的偶動畫（Puppetoon）。

濾波器的種類

　　就像在③談到的，濾波器的功能是截除聲音。簡而言之就是能夠削去高頻、刪除低頻等，也因此濾波器衍生出各種類型。五種代表性類型列舉如下（圖①）：

■ 低 通 濾 波 器（LOW PASS FILTER／LPF／LP）：從聲音的頂端（高頻），也就是從高頻泛音開始截除。

■ 高通濾波器（HIGH PASS FILTER／HPF／HP）：由最下方的根基（低頻）開始截除。

■ 帶通濾波器（BAND PASS FILTER／BPF／BP）：只保留想要的部分，其上下皆截除。

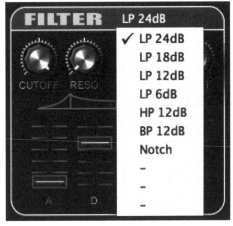

▲畫面①　NoiseMaker搭載了低通（LP）、高通（HP）、帶通（BP）、凹口（NOTCH）四種濾波器

■凹口濾波器（NOTCH FILTER）：只截除指定的部分，其上下皆保留。

■梳狀濾波器（COMB FILTER）：有如以梳子刷除一般，最後會留下條紋狀的結果。

　　合成器音色設計會用到的濾波器，有九成以上是低通濾波器。原因在於合成器預設的波形中，除了極少數的機種外，泛音的含量一般都會比普通樂器多上許多。而絕大部分的做法都是透過削去高頻泛音來取得適量的泛音。最近的合成器中有不少機種具備了上述幾乎所有的濾波器，或稱多重模式，不過也有僅裝載了低通濾波器的簡易機種（畫面①）。

▶ 濾波器④　　　　　　　　　　　　P34

濾波器②

低通濾波器和截止頻率

設定截頻點

　　濾波器有兩個代表性參數，即截止頻率（CUTOFF FREQUENCY／CUTOFF）和共振（RESONANCE），可以說幾乎所有的合成器都具有這兩種參數。此節中將以低通濾波器（LOW PASS FILTER）為例來解說截止頻率的功能。畫面①為NoiseMaker的濾波器區，敬請參照。

　　低通濾波器，顧名思義就是「可讓低音通過」的濾波器，正如上一頁所說，會對從高頻音展開截除程序（別稱：高截濾波器〔HIGH CUT FILTER〕）。而可調整截頻點的參數即為截止頻率

（圖①）。NoiseMaker的低通濾波器介面中，CUTOFF旋鈕右旋至底為未經截除的原始狀態，往左旋時則截頻點的音頻會隨之降低（同時會截除更多低頻泛音）。

亦可設定截頻的鋒利度

　　「利用濾波器截除音頻」並不是指超過截頻點的頻率皆被截除殆盡，正確來說，是「變少」。而部分的合成器也能設定「變少」的程度，也就是可以選擇以和緩的曲線弧度截除並保留某程度的較高音頻，亦能以陡降的弧度截除音

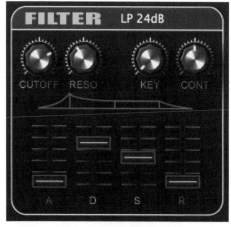

▲畫面① NoiseMaker的濾波器區。標示「CUTOFF」的旋鈕即為截止頻率

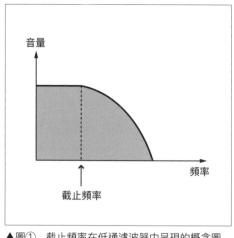

▲圖① 截止頻率在低通濾波器中呈現的概念圖

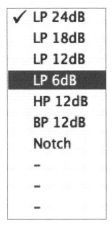

PART1
PART2
PART3
PART4
PART5
PART6
PART7

◀畫面②　NoiseMaker能同時選擇濾波器種類和截頻曲線。例如，低通路濾波器（LP）有－6 dB/oct、－12 dB/oct、－18 dB/oct和－24 dB/oct四種可供選擇

▲畫面③　上圖為利用－6 dB/oct截頻的情形；下圖則是以－24 dB/oct截頻的情形。上圖保留了較為完整的高頻

頻，只容許少量殘留。

　　表示濾波器鋒利程度的單位為dB/oct，代表每八度音有多少dB（分貝）的頻率遭到截除。最常見的曲線弧度為－24dB/oct^{譯註}，無法選擇截頻曲線的合成器也大多預設為－24 dB/oct。

　　NoiseMaker則內建了－6、－12、－18、－24 dB/oct四種截頻曲線可供選擇（畫面②）。dB數愈小則鋒利度愈和緩，即使設定的截止頻率相等，高頻泛音保存下來的比例也會愈高。

　　一般而言，鋒利的曲線比較容易形成特徵明顯的聲音，音色大多偏向粗厚，這也是－24 dB/oct較常被採用的原因。相反地，不太鋒利的濾波器則相對容易留下更多的高頻泛音，較易維持波形本來的形象。

　　舉例來說，若選擇方波並將低通濾波器設定為－6 dB/oct，即使截止頻率的設定偏低，也會比鋒利的曲線更容易將「方波的特色」保留下來，進而產生「方波變溫和了」的印象（畫面③）。這部分只需依照音色的需求分別設定就可以了。

譯註：－24dB/oct的「－」為四則運算的減號而非負號，意思是每八度音有24dB的音量「被截除」

⏵ 類比鼓組②～小鼓　　　　　　　　　P158

濾波器③

高通／帶通／凹口濾波器的操作方式

傾向用於補強音色的高通濾波器

相對於低通濾波器（LOW PASS FILTER），高通濾波器（HIGH PASS FILTER，別稱：低截濾波器〔LOW CUT FILTER〕）則從低頻開始截頻，也就是比 CUTOFF（截止頻率）設定的截頻點更低的音頻會遭到截除（圖①）。NoiseMaker 的截頻曲線固定在－12 dB/oct。

要編輯泛音含量豐富的振盪器波形時，大多會利用低通濾波器，不過遇到下列情況時就輪到高通濾波器上場了：
①音色比預期的還厚重，讓人喘不過氣

②刻意截除大部分低頻，打算製造類似廣播音質的低傳真風格（Lo-fi）
③樂句在低音時的音量似乎過大時

綜合上例，應該就可以明白高通濾波器是傾向用於補強音色。事實上，NoiseMaker 的 CONTROL（控制）介面上的「MASTER（主控）」區也設有高通濾波器（畫面①）。設計音色時的確是透過濾波器區（FILTER）中的共振參數（RESONANCE，P34）或濾波器波封（FILTER EG，P42）調整細節，但高通濾波器在此處的作用卻不然，僅是單純以推桿更動頻率的截頻點而已，功能類似 EQ（等化器）。不過就補強音色這點來看，此處的高通濾波器已十分堪用。

帶通濾波器和凹口濾波器

帶通濾波器（BAND PASS FILTER）

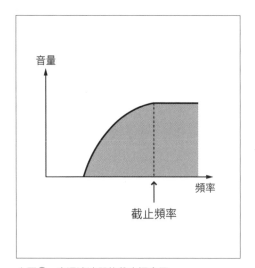

▲圖① 高通濾波器的截止概念圖

▲畫面① NoiseMaker 的 CONTROL 介面中具備功能類似 EQ 的高通濾波器（畫面左方的 HP）

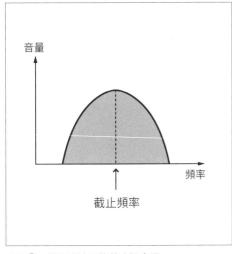

▲圖② 帶通濾波器的截止概念圖

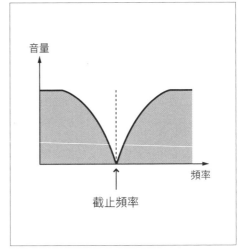

▲圖③ 凹口濾波器的截止概念圖

不會截除以截頻點為中心的周邊音域並反而予以保留（圖②）。此功能的使用率亦低於低通濾波器，然而遇到下列情形則可加以利用：

①想以中頻為主軸表現存在感

②需要同時截除高頻與低頻，並且想要在EG（波封調節器）或LFO（低頻振盪器）操作調變（modulation）的情況下同步啟動截頻點時

　帶通濾波器能夠保留指定的頻段，因而通常會形成個性鮮明的音色，推薦在想要做出存在感強烈的聲音時使用。

　使用率最低的應該就屬凹口濾波器（NOTCH FILTER）。其截止頻率可用來設定想截除範圍的中心截頻點（圖③）。使用目的如下：

①與他組濾波器串接（以直列相接），只想截除不需要的音頻時

②想利用LFO或EG調變截止頻率，創造如噴射效果器（Flanger）譯註效果的柔軟音色時

①指的是某些合成器中的帶通濾波器會接在低通濾波器後面，以便同時操作兩組濾波器，而兩組濾波器需以串接的方式連接。由於範例中使用的NoiseMaker只能同時操作一組濾波器，因此不會遇到這種情形。

譯註：噴射效果器（Flanger）為效果器的一種，可做出延遲效果。延遲時間較短，通常在15ms以下

⏵ 迴響貝斯類型的貝斯①　　　　　　　P88

12

SYNTHESIZER TECHNIQUE

濾波器④

共振是合成器的殺手級參數

任務是凸顯截止頻率周邊的音頻

　　濾波器的參數中，共振（RESONANCE／RESO）是能和截止頻率（CUTOFF）並駕齊驅，同登最具合成器風格的No.1參數（畫面①）。不誇張，就是這種殺手等級的參數！若能自由駕馭共振參數，就可以充滿自信地自稱是合成器高手了（笑）。

　　那麼，共振參數到底是用來做什麼的呢？就是「決定截頻點周邊頻率的凸顯程度」。RESONANCE的原意即為「共振」，稱為「共振」的原因將於後續解釋，在這邊先再更精確地介紹共振參數的運作吧！

▲畫面① NoiceMaker的共振參數標示成「RESO」

　　若調大共振的話，截頻點的音量便會增大，而該截止頻率之外的音量則會跟著微妙下降。因此，一般會將共振參數先預設為0再開始創作音色。

　　共振參數若為0，濾波器就不會增強任何頻段，只會單純截除音頻。然而共振一旦啟動，截頻點頻段內的泛音就會逐漸被凸顯出來（圖①）。

調動截頻頻率以獲得效果

　　若只是這樣的話，可能會覺得和EQ（等化器）沒什麼兩樣，不過在以EG（波封調節器）或LFO（低頻振盪器）動態調動截止頻率時，就是該參數真正發揮本事的時候了。

　　舉例來說，請先在振盪器中選擇SAW（鋸齒波），並將RESONANCE轉大至一半左右（NoiseMaker的話轉到約12點鐘方向）。接著，試著在放出聲音的同時即時左右調動CUTOFF（圖②）。這樣應該會發出「這就是合成器！」般的「哇嗚」、「啾～」等音色變化（TRACK09），這是其他樂器發不出來的聲音。如何？這才是真正的合成器本色吧！而這類的音色變化稱為「變頻

34

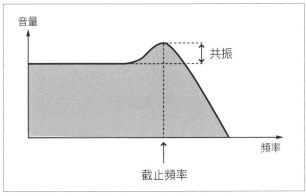

▲圖① 共振參數的概念圖。可強調截頻點周邊的音頻

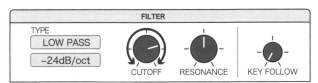

▲圖② 共振實驗。先在振盪器中選擇鋸齒波，並將RESONANCE設為約12點鐘，一邊放出聲音一邊調動CUTOFF，聲音就會變成類似「咻咿—」的感覺

音（sweep）」。

只是，要持續手動來調動截止頻率也是蠻累人的（雖然也是一種樂趣）。這時，想要讓音色呈現週期性變化就運用LFO，而需要一次性的變化時則利用EG來調變截止頻率，如此便能自動地取得效果。LFO和EG的相關內容則分別於P42與P46中說明。

只有一點需要注意：共振的運作原理是將濾波器輸出的訊號回送至濾波器的輸入端來取得效果，「共振」這個名稱就是由此而來。這機制等同於麥克風靠近喇叭時所產生的回授效果（feedback）。因此，共振參數如果調過頭導致共振幅度太大，一樣會發出刺耳的「嗶—！」聲。事實上，音色設計中也有刻意加大共振的高階技巧，這點就留待創作效果音（SE）、打擊樂音色的部分再介紹。

CD TRACK ◀))

09 共振實驗

♪ 1 鋸齒波的變頻音
♪ 2 噪音的變頻音

▶ 類比鼓組①～大鼓　　　　P156

13

濾波器⑤
可依音域改變聲音明亮度的KEY FOLLOW

音域和泛音

除了截止頻率（CUTOFF）與共振（RESONANCE）以外，濾波器還有其他平凡卻又重要的參數。音高追蹤／鍵盤追蹤調節功能（KEY FOLLOW／KEYBOARD FOLLOW）就是其中之一（畫面①）。由於即使是對合成器有一定程度認知的人也未必能清楚了解，因此在此節中專文解說。

「嗯～中頻的音色雖然與預期的一樣，但是高音比想像中的還要悶欸」或者是「換到低音時聲音就會變得太亮、太大聲，存在感也太強烈……低音以外的聲音明明就感覺還不錯啊」，這時就是該參數的運用時機。

一如P24中提到的，對樂器而言，「音色」和「音域」之間的關係可謂密不可分。以鋼琴為例，鋼琴的低音域中含有非常多泛音，高音域的泛音則不像低音域那麼多。小提琴和吉他也有類似傾向。也就是說，人類聽到的原聲樂器聲中，高音域的泛音「偏少」，相反地低音域的泛音則有「偏多」的傾向。

而KEY FOLLOW可以做出這種音域上的泛音變化。

CUTOFF可自動變化

接下來，請先重新思考濾波器的運作原理。首先，假設截止頻率設為1kHz。在低通濾波器中，理應會截除超過1kHz的頻率，然而這時問題出現了。如果讓音高為C6（約為1kHz）的鋸齒波通過濾波器的話，會發生什麼事呢？

答案是基音（1kHz）會通過，但二倍音（2kHz）會被截除。那麼，C5（約500Hz）的話又是如何呢？基音（500Hz）當然會通過，而二倍音（1kHz）也會。同樣地，C4會到四倍音、C3是到八倍音、C2到十六倍音為止都可通行。反過來說，C7（2kHz）則連基音都過不了而會被全部截除。

上述內容的結論就是，如果「固定」濾波器的截止頻率，泛音被截除的位置就會隨著音域「改變」。不過，這樣真的好嗎？從結論來說，各音域的泛音固定與否，在音色設計上有時「也不錯」，但有時卻可能「令人困擾」。

在多數情形中，固定截止頻率似乎沒什麼不好，然而別忘了凡事都有極限。萬一像前面的C7那樣變成「無聲」的話，那就會出問題了。

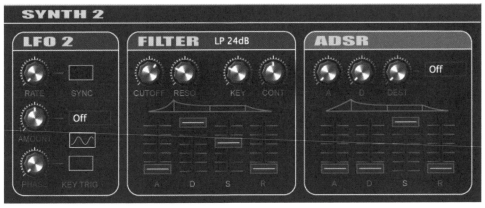

▲畫面①　NoiseMaker的KEY FOLLOW旋鈕在濾波器區中，以KEY標示

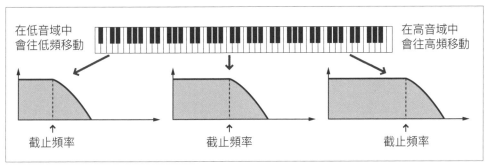

▲圖①　KEY FOLLOW的概念圖

　　這時若是運用KEY FOLLOW，就能讓截止頻率隨著音域自動移動。當KEY FOLLOW設為0時，截止頻率在任何音域中皆維持不變。然而，若調大KEY FOLLOW，截止頻率就會隨著調節方式變動。基本上，音域愈向上攀升截止頻率也會跟著變高，音域愈是下降截止頻率則會跟著變低（圖①）。

　　在此情況下，CUTOFF旋鈕的方位，其意義就等同於「主音的頻率」。

TRACK10中的♪1為KEY FOLLOW設定成0的狀態，♪2則是開到最大（右旋到底）的狀態，可聽聽看比較兩者的差異。

CD TRACK ◀))

10　KEY FOLLOW 實驗

♪1　KEY FOLLOW未啟動
♪2　KEY FOLLOW已啟動

(▸▸) 濾波器②　　　　　　　　　　　　　　P30

調變①

「擺盪」一下就能得到各種音色變化

試想抖音的原理

在 P22 中曾簡單介紹過「調變（modulation）」，而在此節則會以調變為主軸進行解說。因此，不妨先重新思考一下調變是什麼吧！首先，若在字典中查詢「modulation」一字，得到的釋義是「變調」，放在合成器上似乎可解讀成「改變音調」，然而具體來說又是如何呢？

請先試著想像一下吉他演奏的情形。演奏者會先以左手壓住琴格、右手撥弦，如此一來，吉他自然會隨著琴格按住的音高發出聲音，而在這階段中尚未產生任何調變。不過，吉他手往往會在壓弦的同時用手指在琴弦上上下搖

動。這會產生什麼效果？對彈過吉他的人來說應該不用多做解釋，也就是會形成「抖音（vibrato）」。

抖音究竟是什麼現象？意即音高因週期性擺動所產生的效果。吉他弦會順應張力（琴弦遭受拉扯之力）鳴放音高，然而當壓住琴弦的左手開始擺盪，則會改變那道張力使得音高產生晃動。這便是抖音的真實面貌（圖①）。

抖音大多會用於想要在樂句融入或強調情感的時候，而抖音技巧也會將豐富的情感表現投射在音色裡。在歌聲中也能像這樣直接地反映出來，或者也可以說是能夠反映在所有可以控制音高的樂器上。

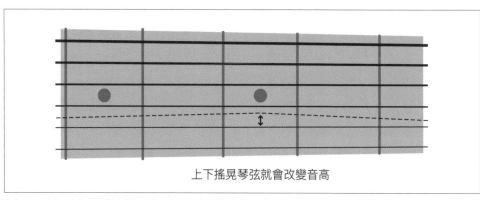

上下搖晃琴弦就會改變音高

▲圖①　在吉他上展現抖音技巧時，會將手指壓在弦上晃動

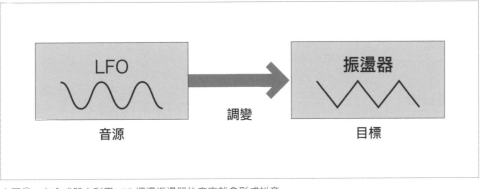

▲圖②　在合成器中利用LFO擺盪振盪器的音高就會形成抖音

對振盪器「搔搔癢」

那麼，難道合成器無法使用抖音嗎？由於合成器是電子樂器，音高比原聲樂器相對穩定許多，原則上不會發生走音的情況，而這也是原聲樂器和電子樂器最大的差別。換句話說，合成器類似電腦，沒有接收到指令便不會進行任何動作。總之，在沒有刻意指示「給我擺盪音高！」的情況下，它就只會發出「音高完全不受動搖的聲音」。

於是，合成也具有「擺盪」的機制。正是所謂的變調，也就是調變。常以「對呆板單調（倒也未必）的振盪器搔搔癢」的說法來表現。被搔癢的話，歌聲會因而抖動，琴弦亦會因此改變音高。而這個「搔癢」的動作便稱為「變調」。

接下來，「搔人癢那方」的選手代表，就是即將在下一頁介紹的LFO（低頻振盪器）。利用LFO調變負責音高的振盪器，等於名正言順地將抖音施加在合成器的音色上。這時，LFO等同於手指（搔癢的一方），振盪器則為琴弦（被搔癢的一方）。另外，在合成器的調變中，有時也稱搔癢的一方為音源（source），被搔癢的一方為目標（destination）（圖②）。

再者，並非只有LFO可以操作調變功能，而且也不是僅有振盪器能夠接受調變。也就是說，調變可取得的效果不單單只是抖音而已。合成器擁有無窮無盡的調變手段，這也是合成器在音色創作上的奧妙之處。

⏩ 迴響貝斯類型的貝斯②　　　　　　P90

調變②
LFO的調變

什麼是LFO

　　調變的選手代表之一是LFO（LOW FREQUENCY OSCILLATOR，低頻振盪器）。雖然為振盪器的一種，不過相對於一般振盪器的聲波輸出頻率為人類聽力範圍的20Hz～20kHz，由於LFO的作用在於發出「以擺盪為目的的聲波」，因此能輸出人耳聽不見的低頻波。低頻波的頻率範圍介於0～500Hz，上限則依合成器機種而異。畫面①為NoiseMaker的LFO裝置，下文將參照此例依序講解。

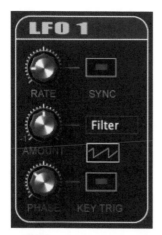

▲畫面① NoiseMaker的LFO區。RATE的上限為514.22Hz，可設定的頻率相對較高。而AMOUNT的＋端為正相，一端則為反相。選擇波形時，可點擊波形圖示從下拉式選單中挑選

■ **RATE（速率）**：設定頻率。在多數的軟體合成器中可和DAW（數位音訊工作站）的節奏同步，亦能以音符為單位。在NoiseMaker中為SYNC按鍵，範圍介於十六分音符～三小節，亦可設定為三連音或附點音符。例如於同一拍子中擺盪兩次來取得震音效果（tremolo）等等，在想要獲得與節拍同步進行的效果時相當便利。

■ **AMOUNT（強度）**：設定擺盪的強度。

■ **DESTINATION（目標）**：選擇擺盪（調變）的目標，NoiseMaker則是從AMOUNT旋鈕右側的方格選單中選取（畫面②）。此外，NoiseMaker配有兩組LFO，可操作更複雜的音色設計，像是同時加上抖音（vibrato）和自動聲像（AUTO PAN）效果等。

不同LFO波形會獲得不同效果

■ **WAVE（選擇波形）**：選擇要使用哪種波形擺盪。由於波形不同，產生的效果也各異，下面將簡略介紹各波形的特色與用途。

● 三角波（TRAIANGLE）／正弦波（SINE）：一般運用於抖音或震音效

果上。此兩種波形的表現會呈現細微差異，建議可實際試聽比較（TRACK11 ♪1～2）。

●鋸齒波（SAW）：具有上揚再下降、或下降再上揚的效果，經常運用在音效（SE）上（♪3）。

●方波（SQUARE）：兩個值持續反覆，適用於想要以兩個數值展開週期性的交替時（♪4）。

●取樣與保存（SAMPLE&HOLD／S&H）：波形隨機選擇，因此適合想取得隨機的效果時使用（♪5）。

●噪音（NOISE）：屬於特殊波形，由於噪音中沒有週期的概念，因此RATE的設定無效。可創造各種「粗破」的聲音效果，類似「提味的祕方」，是一種使用率意外地相當高的波形（♪6）。

　　其他尚有具備相位功能（PHASE）的合成器機種。此功能可設定聲波的起始位置，尤其能在低速波上發揮效果。高速波大多難以顧及擺盪的細節，低速波則會因為起始位置不同而形成截然不同的印象。這種變化在鋸齒波和方波上尤其明顯（♪7～8）。

■KEY TRIGGER（鍵盤觸發）：決定擺盪如何開始的按鍵。OFF表示擺盪會從最初按下琴鍵（note-on）時啟動，其後會持續擺盪一段時間，而下一次彈奏時的擺盪模式則需由RATE決定。另一方

▲畫面②　NoiseMaker的LFO1（左）和LFO2（右）皆可選擇濾波器的截頻功能（CUTOFF）、振盪器1（Osc1）、振盪器2（Osc2）、振盪器1&2（Osc1&2）；LFO1中另可選擇振盪器1的脈衝寬度（PW）、振盪器2的頻率調變（FM）、LFO2的速率（Lfo1 r）；LFO2則可另選LFO1的速率（Lfo2 r）、相位（PAN）與音量（VOLUME）

面，若預設為ON，每次按下琴鍵時就會重置，擺盪始終會從頭開始進行。如果有設定相位（PHASE）的話，便會從設定好的相位位置開始擺盪。以兩拍為單位演奏和弦等情況下，若想要每次都以相同模式擺盪的話可選擇ON，欲取得樂曲全面持續擺盪的效果則可設為OFF。

CD TRACK 🔊

11 不同LFO波形產生不同效果

♪ 1　正弦波的音高調變
♪ 2　三角波的音高調變
♪ 3　鋸齒波的音高調變
♪ 4　方波的音高調變
♪ 5　S&H的音高調變
♪ 6　噪音的音高調變
♪ 7　鋸齒波在相位0度的情形
♪ 8　鋸齒波在相位180度的情形

▶ 可變音色類型的序列① 　　　　　　　　P142

調變③

濾波器波封

EG也是調變的代表之一

　　和LFO同屬調變代表隊選手的是波封調節器（ENVELOPE GENERATOR／EG）。在P26的振幅波封（AMPLITUDE ENVELOPE／AMP EG）中已經解說過概要，不過EG也能調變其他功能。接下來將介紹最具合成器風範的濾波器波封（FILTER ENVELOPE／FILTER EG），EG在此可調變濾波器的截頻功能，在時間上控制濾波器的開合（圖①）。

　　幾乎所有原聲樂器的聲音，會在最初發聲時含有最多的泛音，以合成器設計「人類耳中聽起來最自然的聲音」時，也往往依循相同原理來製作音色，也就是會利用濾波器波封以控制濾波器從最初啟動至逐漸關閉的變化。不過反之亦然，一味照本宣科便無法做出合成器專屬的獨特音色。既然選擇了合成器，若只做些原聲樂器也能發出的音色，好像有點乏味吧？因此，下面就來一邊學習濾波器波封的效果，一邊試做「這才叫合成器！」的音色。

亦可活用AMOUNT的反相相位

　　圖②為設定範例。OSC（振盪器）選擇SAW（鋸齒波）；FILTER（濾波器）選擇低通濾波器LOW PASS（－24dB/oct），CUTOFF（截止頻率）設在偏低

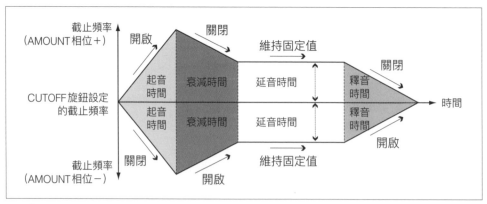

▲圖① 濾波器波封的動作概念圖。上半部的AMOUNT相位為＋（正相）狀態，下半部則為－（反相）狀態

◀圖② 濾波器波封的音色設計範例。CUTOFF 在最初時就開啟，之後會慢慢關閉，形成最「自然」的音色

的9點鐘方向，RESONANCE（共振）則調到偏高的2點鐘上下。FILTER EG（濾波器波封調節器）的ATTACK（起音）為0、DECAY（衰減）為12點鐘、SUSTAIN（延音）為0，RELEASE（釋音）則設為12點鐘。接著請將AMOUNT（強度）調到約2點鐘方向。單是這樣設定，低音部分的演奏就形成Kraftwerk歌曲「Roboter（機器人）」前奏的復古音色了。而這個「ㄅㄨ�541ㄠ──」的音色正是利用EG調變濾波器的效果中的典型範例（TRACK12 ♪1）。

接下來，若將FILTER EG的ATTACK改到12點鐘，起音時的泛音則由少漸增，達到高峰後泛音又會慢慢減少，因此在音色上會形成「暗→亮→暗」的變化（♪2）。再來，請將CUTOFF改成12點鐘、AMOUNT調到9點鐘左右看看。由於AMOUNT在此變為反相相位（一端），波封曲線因而呈現上下顛倒

的狀態。這代表音色的變化順序也會改為「亮→暗→亮」（♪3）。

如此以反相相位操作AMOUNT就可創造豐富多變的效果。需要注意的是，「截止頻率的設定位置等於聲音開始鳴放的位置」，亦等同於在SUSTAIN為0的狀態下經過衰減時期（DECAY）最終趨於停止的位置。想開啟截頻功能並取得回復原狀的效果時，截止頻率要先設得偏低一點，不然截止頻率會很快地到達最高點，如此就無法得到預期的效果。而將AMOUNT的相位設為反相，並希望讓截頻功能由關閉狀態下回到原點時，同樣要將截止頻率的位置先調得偏高一點。

CD TRACK 🔊

⑫ 濾波器波封的設定範例

♪ 1　圖②的設定
♪ 2　FILTER EG 的 ATTACK 為 12 點鐘
♪ 3　CUTOFF 為 12 點鐘 AMOUNT 為 9 點鐘

⏩ 電子浩室的合成器貝斯　　　　　P72

LFO╳振盪器

試聽擺盪音高後的效果

基礎中的基礎：抖音

接下來將繼續講解更具實踐性的調變類型。首先來看看被公認使用率最高的LFO╳振盪器的典型範例吧。

①抖音（vibrato）

抖音是LFO的運用上最標準的類型。由於抖音就是音高的擺盪，所以只要利用LFO調變負責音高的振盪器就能產生抖音。LFO波形的部分，普通的抖音會選擇正弦波（SINE）或三角波（TRIANGLE），DESTINATION（目標）則是振盪器（OSC），RATE（速率）可設定在2～7Hz左右。AMOUNT（強度）可依喜好設定，通常會設得較低。如此一來，應該就能創造出相當豐盈有機的

聲音效果（TRACK13 ♪1）。

②八度顫音（octave trill）

此設定可以重現反覆彈奏相異八度音的演奏技巧。以抖音的LFO設定為基底，LFO波形選擇SQUARE（方波）、AMOUNT轉到約3點鐘、RATE設在8Hz左右，這樣就能做出鍵盤類打擊樂器[譯註]中常見的八度顫音效果（圖①、♪2）。當無法達到八度音時，請調整AMOUNT大小。若振盪器波形選擇方波（PW〔脈衝寬度〕置中的脈衝波）、CUTOFF（截止頻率）調低，並將AMP EG（振幅波封調節器）設成衰減風格的話，便能做出木琴般的音色（♪3），而那不可思議的奇妙音色也適合運用在

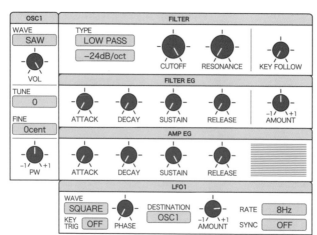

◀圖① 八度顫音的設定範例。NoiseMaker的AMOUNT設為0.25即可形成兩個八度。

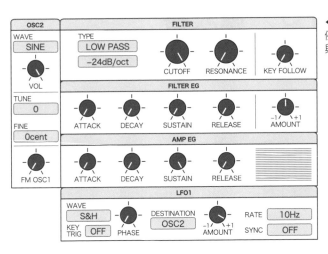

◀圖②　R2-D2風格的音效設定範例。關鍵在於LFO波形要選擇取樣與保存（S & H）

音樂盒上。

巧妙提味也頗具效果

③機器人聲

若將LFO波形設為S&H（SAMPLE&HOLD，取樣與保存）、RATE約為10Hz、振盪器波形選擇SINE（正弦波）、AMOUNT調到4點鐘左右，就會變成電影《星際大戰（STAR WARS）》中機器人R2-D2的聲音（？）。當想要做出隱約的襯底或怪誕的效果時，做為提味用的祕方放進去的話會非常有趣（圖②、♪4）。

④舊化效果（weathering）

LFO波形選擇NOISE（噪音），並將AMOUNT和RATE依喜好設定，也能在目標上產生不同的粗破音色（♪5）。這對想要讓過於乾淨的聲音變得更粗破

一點的時候非常有效，不但能保留音調上的感覺，帶有些許噪音質感的粗顆粒音色也非常適合Boards of Canada那種類比式的電音風格。

除了上述效果，LFO與振盪器的組合也適合製作打擊樂風格的合成器音色。音高呈現週期性變化的音色其應用範圍相當廣泛，發揮不同的創意發想，就有機會做出最具合成器風格的豐富效果，所以請試著發揮各自的想像力挑戰看看。

CD TRACK 🔊

13 LFO╳振盪器的設定範例

♪1　抖音
♪2　八度顫音
♪3　木琴風格的八度顫音
♪4　R2-D2風格
♪5　舊化效果

譯註：鍵盤類打擊樂器包含鐵琴、木琴、管鐘等樂器

⏩ 音色可變的伴奏　　　　　　　　　　P120

LFO╳濾波器

動態操作CUTOFF的音色設計

以「娃娃」效果為代表

　　在聲音三要素當中，人類對音高最為敏感。音高只要變化了1%，絕大部分的人都會察覺到「啊！聲音變了！」然而當音色或音量變動了1%時，多數的人卻都不會發現。

　　舉此例為證的理由在於，使用LFO調變濾波器會比調變振盪器時更需要「動態」操作。抖音（vibrato）只要稍微加得過多，某種意義上便會失去音樂性，不過濾波器就算處理得相當大膽，音樂性也很少會因此喪失；也就是說，這個操作手法具有無限可能。接著來介紹其中的一例：

①娃娃效果（wah wah）

　　電吉他的娃娃效果器（wah wah pedal）做出的效果稱為「娃娃（wah wah）」或「咆哮（growl）」。濾波器選擇低通LOW PASS（－24dB/oct），RESONANCE（共振）則為了讓效果明顯而設在12點鐘左右，若是設定再調高一點的話會更有趣，不過想收斂一些也無妨。LFO波形為SINE（正弦波）、RATE（速率）約為2Hz，AMOUNT設在3點鐘。接著試著放出低音看看，應該可聽見音色變成「娃娃娃娃」的聲音。

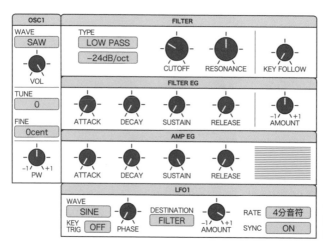

◀圖① 娃娃效果的設定範例。CUTOFF 與 RESONANCE 的位置請依喜好調整

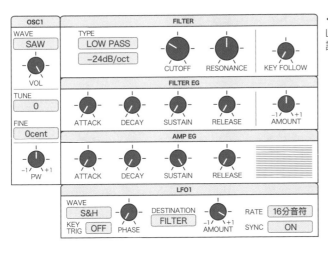

◀圖②　設定以圖①為基底，另將 LFO 波形設成 S&H 就會得到不可思議的奇妙音色

這種音效運用在伴奏用的和弦上也很有意思。將 RATE 與 DAW 的節奏同步，設成四分音符、附點八分音符或附點二分音符的話，亦能展現律動感（圖①、TRACK14 ♪1）。另外，LFO 波形選擇 SQUARE（方波），或是試著將 AMOUNT 相位改為反相等等，也許能有機會邂逅全新的音色也說不定。

也可以再進一步使用兩組 LFO，一組調成抖音，並將娃娃效果加進提味。這時最好把 LFO 波形和 RATE 調成相同的設定，才會形成自然的抖音效果。

利用 S&H 大玩特玩

②隨機調變（random modulation）

如襯底、主奏或效果音（SE）等，這個類型的應用範圍相當廣泛。

基本設定和①的娃娃效果相同即可，而特色便在於 LFO 波形使用了 S&H（sample&hold，取樣與保存）（圖②、♪2）。

這種音色的音調質感不但沉穩，也因為截止頻率的開關呈現隨機變動，所以能做出富有合成器風格的效果。此外，若將 RATE 同步並調成十六分音符等變化較為細膩的設定會更具效果。當然，這種音色亦會隨著振盪器波形、截止頻率的位置、共振的強度等設定呈現不同風貌，因此請多加嘗試。

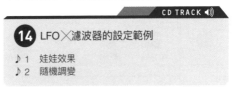

CD TRACK 🔊

14 LFO×濾波器的設定範例

♪1　娃娃效果
♪2　隨機調變

⏩ 音色可變的襯底②　　　　　　P106

LFO╳音量

擺盪音量可以得到什麼效果？

震音＆自動聲像

　　LFO中最樸實的運用類型就屬音量（放大器）調變（modulation）。不過，這個類型其實相當深奧，接著就來介紹一下代表性範例。

① 震音（tremolo）

　　震音是一種讓音量呈週期性變化的效果，本身也是一種效果器，想必有不少人知道吧？和抖音（vibrato）、娃娃效果（wah wah）相比，這個效果的特色在於「變調感」較少，因此對於不想讓音色個性過於鮮明，但希望增添一點性感時非常有效。設定與抖音相同，LFO波形選擇SINE（正弦波）或TRIANGLE（三角波），DESTINATION（目標）設為VOLUME／AMP（音量／放大器）。RATE（速率）設在2～7Hz，AMOUNT（強度）則依喜好設定即可，不過請注意強度要比抖音、娃娃效果大，否則效果會不明顯。此外，在電吉他或電鋼琴中，LFO波形會以SQUARE（方波）為標準，因此請避免落入先入為主的觀念，記得要多方嘗試（圖①、TRACK15 ♪1～2）。

②自動聲像（AUTO PAN）

　　此為震音的應用類型，相對於震音為調變整體的音量，自動聲像則是將左右聲道的音量以相反的相位調變。也就是

◀圖① 震音的LFO設定範例。振盪器波形和濾波器等的設定可依喜好調整。此外，請注意NoiseMaker中只有LFO2可指定DESTINATION（目標）為VOLUME（音量）

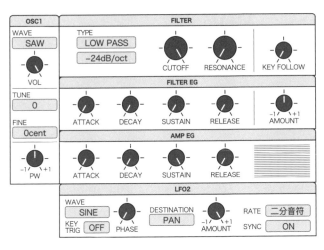

◀圖②　自動聲像的設定範例

説，當Rch（右聲道）的音量大時Lch（左聲道）則小；Lch音量變大時，Rch則反過來變小。這樣一來，就能在左右喇叭之間取得聲像擺盪的動態效果。設定時只需將震音設定的DESTINATION改為聲像（PAN）即可。很簡單吧（圖②、♪3～4）。另外，若將LFO的AMOUNT改為反相，擺盪的左右方向也會相反。自動聲像效果在電鋼琴或和弦式的伴奏音色中原本就十分常見，在風格鮮明的襯底或音效聲中運用也頗具效果。

展現輪音風格

③曼陀林效果（mandolin）

在此設定下，只需按壓一次鍵盤就能得到有如曼陀林的輪音效果。LFO波形主要使用SAW（鋸齒波），若手邊的合成器做出的音色不是輪音而是類似淡入效果（fade in）時，請將AMOUNT改為反相。RATE可依喜好調整，設在6～10Hz左右即可模擬真正的曼陀林樂器的輪音風格（♪5）。以八分音符或十六分音符製造序列樂句（sequence）的刻畫手法也十分普遍。而若再進一步將DESTINATION改成濾波器，也能創造趣味十足的微妙差異，請務必嘗試看看。

CD TRACK ◀))

15 LFO╳音量的設定範例

♪ 1　正弦波的震音
♪ 2　方波的震音
♪ 3　正弦波的自動聲像
♪ 4　方波的自動聲像
♪ 5　曼陀林效果

▶▶ 和弦風格的主奏音色　　　　　　　P154

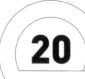

EG╳振盪器
改變音高來模擬樂器聲

樂器的音高會「擺盪」

這裡試著利用EG（波封調節器）來調變音高吧！

其實，音高維持固定且完全不會變動的樂器反而罕見，一般多少都會產生變化。以吉他而言，琴弦在撥弦的瞬間是被壓住的，嚴格來說會處於略微彎曲的狀態，鳴響時的音高因此往往會偏高。相反地管樂器在構造上不易發出穩定的音高，因此吹氣量不足時音高會微妙地下降；此外，即使是高手也會因為起頭吹得不夠穩而造成音高飄忽不定。

這點在人聲上也有相同的傾向。

反之，這類傾向也可視為樂器本身的個性，過於穩定的音高聽起來反而會喪失樂器「特有」的質感。例如人聲若聽起來像是機器人的聲音，就會喪失人聲先天的細膩表現。關於這種音高的擺盪，可透過EG╳振盪器的調變實現。

試著在音程之間上下擺盪

雖 然 說 是「 使 用 EG」， 但 是 DESTINATION（目標）在FILTER EG（濾波器波封調節器）和AMP EG（振幅波封

◀圖① 小號風格的上勾音高變化設定。關鍵在於EG3的AMOUNT要設為反相

◀圖② 古箏風格的音高變化設定

調節器）中皆是固定的，因此無法加在振盪器的音高上。所以多數的合成器配備有能夠如LFO那樣挑選DESTINATION的EG，而NoiseMaker則是於「ADSR」區備有只裝載ATTACK（起音）與DECAY（衰減）參數的第三組EG。在這邊便可將振盪器設為調變目標。

①小號風格的上勾類型

　　首先來試做如同吹奏小號一般將音高由下行的狀態向上爬升音階的效果（圖①）。TRACK16中的♪1為調變前，♪2為調變後。♪2音色豐潤飽滿，似乎更具小號風格。

②自動彎音（auto pitch bend）

　　～古箏風格

　　接著來試做古箏一般的音高變化。此樂器是以類似吉他彈片的古箏指甲彈

奏，琴弦易彎曲，以左手壓弦可短暫地滑升音高。TRACK17中的♪1為調變前，♪2則為調變後。音高應會上升片刻後回復原狀（圖②），不過若是做過頭就會像♪3那樣變成走音般的謎樣樂器，因此需要留心調整細膩度。

CD TRACK ◀))

16 小號風格的音高變化

♪1　音高無變化
♪2　音高有變化

17 古箏風格的音高變化

♪1　音高無變化
♪2　音高有變化
♪3　做過頭的範例

⏩ 在地面低徊的正弦波貝斯　　　　　　P84

振盪器╳振盪器①

利用FM做出鐘聲音色

振盪器亦是一種音源

以上介紹了各種調變功能，事實上利用振盪器組合也能做出調變。方法有好幾種，下面要介紹的是FM方式。

FM是 frequency modulation（頻率調變）的縮寫，也稱為互調變（cross modulation）。簡單來說，就是利用一個振盪器的音高去「擺盪」另一個振盪器的音高，類似LFO（低頻振盪器）調出抖音（vibrato）的方法。只不過，以LFO調出的抖音形成在幾赫茲（Hz）左右擺盪的低速波，相較之下振盪器組合則擺盪出非常高速的聲波（高頻），甚至聽起來不像是抖音，卻反而讓泛音增加造成波形改變，結果在音色產生戲劇性變化。

FM的操作方法雖然依合成器種類的不同而有所差別，不過最近的合成器已備有FM的專用參數，因此能夠簡單操作調變技術。NoiseMaker也是同屬於這個類型，接著就來實際操作看看吧（畫面①）。

首先，在OSC 2（振盪器2）中選擇SINE（正弦波），只調高此處的音量。OSC 1的音量維持在0，接著右旋OSC 2的FM旋鈕，正弦波就會由完全

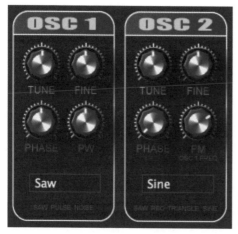

◀畫面① NoiseMaker 的設定範例。OSC 2中設有FM旋鈕，為以OSC 1中的TUNE（音高）於OSC 2上操作調變功能時的專用參數。NoiseMaker在設定上皆使用正弦波來操作調變，與OSC 1中的波形無關

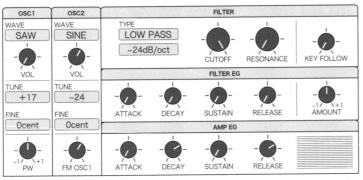

▲圖①　鐘聲音色的設定範例。NoiseMaker 的 FM 旋鈕調到 0.66 可做出理想的聲音質感

不含泛音的柔和音色，漸次轉變成富含泛音的音色（TRACK18 ♪1）。另外，NoiseMaker 在設定上皆是使用正弦波來操作調變，與 OSC 1 中的波形無關。

關鍵在於頻率比

　　FM 擅長製作金屬音色，「鐘聲」可稱得上是其代表作。做出這類音色的關鍵在於兩組振盪器的頻率比。簡單來說，比率是非整數倍的那一方會產生不規則泛音，因此更接近金屬音的聲響。

　　圖①為設定範例。先將 OSC 2 設定為 SINE（正弦波）， TUNE（音高）則調為 - 24。OSC 1 的 TUNE 調到 +17（比平常高出一個八度＋四度），音量請維持在 0。AMP EG（振幅波封調節器）中的設定則是 ATTACK（起音）0、DECAY（衰減）2 點鐘、SUSTAIN（延

音）0、RELEASE（釋音）2 點鐘方向。

　　於此狀態下將 FM 旋鈕轉到 1 點鐘附近的話，音色就會開始產生變化。FM 旋鈕的位置設定非常微妙不易掌握，不過在 NoiseMaker 上，轉到 0.66 就能做出金屬質感的鐘聲（♪2）。

　　另外，將兩組振盪器設為相同音高，再調整 FM 旋鈕的位置，也可以做出非金屬聲的有趣波形。請務必實驗看看各種音高之間的關聯。

CD TRACK

18 FM 的設定範例

♪1　實驗範例
♪2　鐘聲音色

▶▶ FM 襯底　　　　　　　　　　　　　P130

53

振盪器╳振盪器②

利用圈式調變設計鐘聲音色

震音的超高速版本

　　FM（頻率調變）可說是抖音（vibrato）的超高速版本，而由兩組振盪器所做出的震音（tremolo）的超高速版本則是圈式調變（ring modulation／RING MOD）。利用一組振盪器對另一組振盪器進行振幅調變（amplitude modulation，震音的專業術語）便可創造出複雜的泛音組合。這點類似於FM，相異處則是NoiseMaker等合成器配備的圈式調變旋鈕並非用來加強調變的力道，而是調節原音與經過圈式調變的聲音相互混搭的平衡度。

　　原理上來說，當兩組振盪器分別發出100Hz和300Hz的正弦波時，透過圈式調變就會變成200Hz與400Hz的正弦波。此為經過「300＋100＝400」以及「300－100＝200」所得到的頻率，也就是頻率兩兩「相加」和「相減」的結果，原來的頻率則不會再出現（圖①）。光是這樣不同頻率的組合，就能產生頗具破壞性的音色，而利用和原音相互混合的手法就能調整音色上的變化。

利用TUNE調整泛音

　　圈式調變和FM同樣都擅長製造具攻擊性或金屬質感的音色。接著就來試做可和FM對照的鐘聲音色（圖②）。OSC1（振盪器1）選擇SQUARE（方波），OSC2則選擇SINE（正弦波）；OSC1的TUNE（音高）設在＋12（高一個八度音），OSC2則為＋3（高一個小三度）。再來，請將兩組振盪器的音量設為相等。請注意兩組振盪器的音量必須同步加大，否則會做不出效果。AMP EG（振幅波封調節器）中ATTACK（起

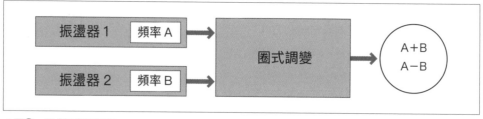

▲圖① 圈式調變的原理

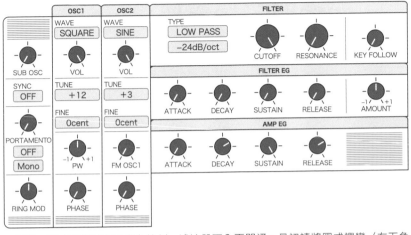

▲圖②　圈式調變的鐘聲音色範例。濾波器可全面開通。最初請將圈式調變（左下角的 RING MOD）右旋到底再調動 TUNE 看看。再來，將 TUNE 轉回上圖的狀態，RING MOD 旋鈕則轉到正中央，原音與經過圈式調變的聲音便會均勻混合後再輸出。此外，NoiseMaker 的 RING MOD 旋鈕位於 MASTER（主控）區內

音）設為 0、DECAY（衰減）為 2 點鐘、SUSTAIN（延音）為 0，RELEASE（釋音）則為 2 點鐘方向。

　　兩組振盪器會在此狀態下呈現大六度的關係，應會形成相當乾淨的鐘聲音色（TRACK19 ♪1）。接著，請將 RING MOD（圈式調變）旋鈕右旋到底。結果應該會變成音色相當不同的鐘聲，音高聽起來也不一樣。若再進一步調整 TUNE，泛音上的變動就會更加劇烈（圖②、♪2）。

　　接下來，請將 TUNE 調回圖②的狀態，RING MOD 則轉到 12 點鐘。這樣便可將振盪器的原音和經過圈式調變的聲音的混音比例調整到均等的狀態，如此應會進一步形成更加複雜的鐘聲音色

（♪3）。各位是否成功做出和 FM 類似卻不盡相同的效果了呢？

　　進階版的應用則是在以兩組振盪器創作一般音色時，可巧妙地加進經過圈式調變的聲音提味。例如想在主奏或管風琴類型的音色中增添厚度、破音質感時就十分有效。

CD TRACK 🔊

19　圈式調變的設定案例

♪ 1　圈式調變前
♪ 2　圈式調變旋鈕右旋到底
♪ 3　圈式調變旋鈕轉到 12 點鐘

⏩ 可變音色類型的序列②　　　　　P144

振盪器╳振盪器③

使用振盪器同步的音色設計

強制重置波形

振盪器調變（osillator modulation）當中，和FM（頻率調變）、圈式調變（ring modulation）並列的最後大魔王就是振盪器同步（osillator sync）。此功能利用音源的振盪器波形（同步來源），以一個週期為單位去強制目標振盪器波形（同步目標）進行重置。

圖①為其概念圖，其中振盪器A的音高設定在100Hz，振盪器B則為150Hz（兩者的關係為完全五度）。若將B與

A同步，在B經歷了一個半週期的時間點上（等同於A的一個完整波形），B的波形將會強制返回波形的起點。並於A的波形每完成一個週期之際反覆進行。於是，B的波形因為配合A的音高而形成別種波形，也就是會產生另一種音色。

簡而言之，只要使用兩組振盪器即能創造新的波形，而且只需調整B的音高就可以讓波形呈現動態變化。A甚至只需負責設定頻率，不論A選擇哪種波

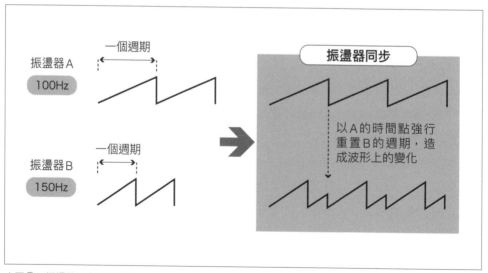

▲圖① 振盪器同步的概念圖

形都不會影響B的音色。另外，當B的音高為A的整倍數時，若重置的時間點與原波形返回起點的時間點一致的話，就無法產生效果。也就是說，兩組振盪器之間必須不是在八度音或八度加完全五度等這類泛音關係時，才會發揮效用。

上述內容統整如下：

■同步來源：振盪器A

當振盪器B的頻率不是振盪器A的整倍數時，振盪器A的音高為最終音高。振盪器A的音高不會影響振盪器B的音色。

■同步目標：振盪器B

讓振盪器B的音高產生變化時，會改變的是音色而非音高。改變波形的話，音色當然也會有所變化。

截至目前的說明僅限於一般的同步調變（sync modulation），在NoiseMaker中則是由SUB OSC（副振盪器）來負責圖①的振盪器A職務，當SYNC（同步）鍵處於ON狀態時，雙方皆進入同步狀態。音高則固定為低兩個八度。本書圖解亦沿用此模式。

振盪器同步的基本設定

接下來就來實際操作看看。OSC1（振盪器1）選擇SAW（鋸齒波），設定SYNC為ON。在OSC1的TUNE（音

▲圖②　插圖的左上方標有副振盪器（SUB OSC）和同步按鍵（SYNC）。此插圖沿用NoiseMaker的設定，當SYNC鍵設為ON時，振盪器1、2雙方皆進入同步狀態。此外，濾波器可全面開通，AMP EG亦可自由設定

高）為0的狀態下放出聲音的話，應當不會發生任何改變。原因在於，此狀態下，振盪器1的頻率為同步來源也就是副振盪器的四倍（高兩個八度）。

那麼，來試試更動OSC1的TUNE值吧。如此應可確認出音高上會有固定的低頻基音持續鳴響，音色亦會急遽變動（圖②、TRACK20）。

CD TRACK 🔊

20　振盪器同步的設定範例

♪ 1　未開啟振盪器同步時音高上的連續性變化
♪ 2　已開啟振盪器同步時音高上的連續性變化

⏭ 吉他類型的主奏　　　　　　　　　　　P150

SYNTHESIZER TECHNIQUE

音色設計的定理

關鍵在於是否能形塑出想要的音色

先做好初始設定

利用合成器創作音色時，「架構大概懂了，但該如何掌握音色設計的具體流程呢？」特別是初學者，有上述疑問的人應該不少吧！

總之，姑且不論是否要選用初始設定（preset），就自己獨立創作音色這點來說，無法否認，合成器這類樂器的確是不好上手。對還不熟悉的初學者來說更是如此。

而合成器不易上手的原因，就像之前一再提過的，在於合成器中「既有的聲音」或預設的「原音」並非如電吉他或鋼琴那樣以簡單明瞭的形式存在。

照理說，鳴放一組振盪器的鋸齒波，任其路過濾波器（CUTOFF〔截止頻率〕右旋到底、RESONANSCE〔共振〕0、FILTER EG〔濾波器波封調節器〕亦為0），AMP EG（振幅波封調節器）也設成ATTACK（起音）為0、DECAY（衰減）為0、SUSTAIN（延音）右旋到底、RELEASE（釋音）為0，形成風琴狀波封曲線，而LFO等調變功能也完全不用，當然也不另開效果器，非得要調到這般「原始波形的鳴放狀態」

才會形成吉他或鋼琴那般「未經修飾的聲音」（圖①）。然而，如果操作時本身不具備任何合成器的相關知識，光是要調整到上述的狀態，就已經陷入門檻太高、進退兩難的困境。

因此，利用本書設計音色時，建議先將上述設定以使用者的初始設定1號等方式存檔做為「初始狀態」，並從該狀態開始著手進行音色設計上的操作。

明確刻畫內心的想像

合成器比一般樂器具備更多參數，「啊！原來這樣設定就會得到這種音色啊」，即使如筆者這般「已經摸了好幾十年」的人，至今也仍然會有新發現。使用繁複的調變技術時尤其如此。而合成器在這個部分雖然會提高初學者的操作門檻，但也能視為是合成器的樂趣。

那麼，通曉合成器的人都以何種具體流程來設計音色呢？這得視情況而定，大致上可先分為兩類。

①想像足夠明確時
②想像曖昧模糊時

②的情形經常是先隨便操作合成器，然後可能會出現「喔！做出有趣的

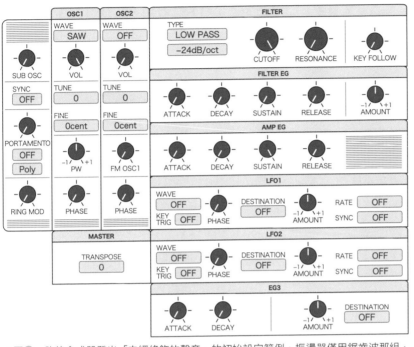

▲圖①　欲使合成器發出「未經修飾的聲音」的初始設定範例。振盪器僅用鋸齒波那組，
濾波器全面開通，LFO等皆未啟動。由此狀態開始操作即可

聲音了！真幸運！」這種結果。這真的是無心插柳之舉，當然也算是合成器的妙趣所在。不過就如同 P16 中談到的，初學者能邂逅這般巧合的機率可說是微乎其微。

　　另一方面，①則可進一步區分成兩種情況。

①從上述的「未經修飾的聲音」中，優先設定那些看似能更接近內心想像的參數

②從自己以前存檔的音色或機種的初始設定中選擇「最接近內心想像的音色」，再逐步修正和想像相異之處

　　這兩種情況的共通點可謂是「想像要足夠明確」。先確實建構自己想要創作出的聲音形象再來挑戰音色設計的話，操作時應該會更有效率。

⏩ 了解聲音的流向　　　　　　　　　　P16

音色設計工程從初始設定開始

將構想化為參數

角色設定的先後順序

　　構想之於音色設計的重要性已於前面敘述，接下來則要介紹如何盡可能有效率地讓音色更接近想像。下面將以前頁的例子說明如何從初始狀態展開音色設計。

　　首先，得先嘗試判斷音色設定的角色個性，再來決定重要事項的先後順序。

①屬於打擊樂器類型（音調不明確的音色）還是樂音（具有音調並可奏出旋律或和弦）？

②大致上的音域範圍是？

③該音色的振幅波封呈現哪種曲線？

④音色明亮（泛音多）還是沉悶（泛音少）？

　　以上是音色創作時必須考慮的事項，然而在尚未熟悉的階段就得將自己腦中模糊的印象套入上述項目加以思考，可能會不太容易。不過只要持續不懈反覆創作，就會比想像的更容易上手。因此，在從事音色設計時，首先要養成將自己的構想去和①～④比對的習慣。

從決定好的項目開始著手

　　接下來，將解說如何把將①～④套用在合成器的參數上（圖①）。

　　首先，就①的部分而言，如果是沒有音調的聲音，振盪器可選擇「NOISE（噪音）」；反之，就先選用SAW（鋸齒波）或SQUARE（方波）。

　　②亦相當重要。雖然已在P16、P24中提到過，但這邊再次強調，不論多麼努力去嘗試接近理想中的音色，只要音域不同，聲音就絕對永遠無法跟想像的一樣。就像是若想以小提琴的音域去表現低音提琴的音色，憑直覺也能明白這是無論如何也做不到的無稽之談。因此在以鍵盤演奏時，就用符合構想的音域去表現音色。或者也可以利用合成器的移調功能（TRANSPOSE）或是調整振盪器的TUNE（音高）值，來配合自己方便演奏的鍵盤音域。

　　③則是設定等於是聲音骨幹的振幅波封調節器（AMP EG）。在這裡必須更詳細地去形塑音色，大致可以從下列三項來思考：

其一：起音要迅速俐落嗎？還是想要從容地緩緩漸進？前者的話可調短

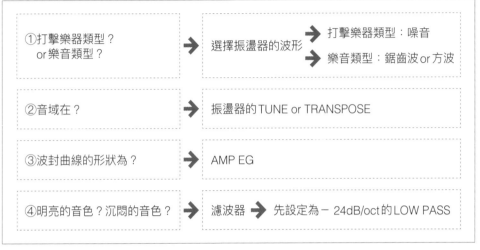

▲圖① 構想和參數的關係

ATTACK（起音）；後者則可考慮調長一些。

其二：在延音階段時，想要讓聲音自然消逝嗎？還是要持續延伸呢？前者的話可先將SUSTAIN（延音）設為0，再調整DECAY（衰減）參數讓聲音延續至預想的長度；後者則可利用SUSTAIN設定延音階段的音量。

其三：希望聲音在手指離鍵時就立即消失嗎？還是想要保留一些餘音呢？這裡便可利用RELEASE（釋音）調整預期的餘音長度。

上述項目若能確定，音色在角色上的骨幹也會就此確立，後續在設定細節時也會輕鬆不少。

④則是濾波器（FILTER）的調節。若音色已經如預期般明亮，濾波器則先設定為－24dB/oct的LOW PASS（低通濾波器），再利用CUTOFF（截止頻率）調整。

總之，最重要的就是先從「已確立的部分」開始著手設定。如此一來，預設的形象就會更加明確。細節則可留待後續再處理。

另外，不論是哪一種音色設計，若演奏的樂句在某程度上已經編寫完成時，即使是大概也好，請讓該樂句維持在播放狀態。若使用的是DAW（squencer，編曲機），則可先適當地輸入樂句，一邊反覆播放一邊設計音色，效果亦頗佳。

▶ 泛音的基本知識　　　　　　　P14

TITLE
Tin Drum（錫鼓）

ARTIST
JAPAN

集創意於一身的巨匠級音色

本專輯於 1981 年發表，該樂團的鍵盤手 Richard Barbieri 在專輯中全面發揮了 SEQUENTIAL Prophet-5 此款知名機種的本領，以合成器表現出極致的「東洋意象」，讓人得以聆聽極具創造性的巨匠級音色。不知是否是震懾於那極高的完成度，記得當時筆者甚至萌生了抗拒感。其所創造的「低沉鬱悶」音色，直接推翻當時已成為合成器常識的「太空科幻般閃閃發亮風格」，而揉合了東洋風格節拍的陰鬱曲調，對當時仍只是國中生的筆者而言或許太難以理解。

不過，也由於某處受到「已見識到恐懼為何物」的刺激，升上高中後，這張專輯竟也在不知不覺中成為自己喜愛的音樂作品之一。而且，以互調變（cross modulation）和振盪器同步（osillator sync）技巧幻變出的唯美音色，以及纏綿交織般的序列樂句編制，日後可說是成為筆者在音色設計上的參考模型般的存在。恰好體現了「嘴上說不要但身體倒是很誠實」的說法（笑）。該專輯和 YMO 於同年發表的專輯《BGM》、《Technodelic》，以及 David Sylvian 與坂本龍一聯手操刀並於隔年發行的歌曲〈Bamboo Houses〉、〈Bamboo Music〉，可謂共同拓展了合成器在全新次元上的可能性，儼然是 Prophet-5 的教科書般的大師級合成器音樂作品。

PART 2
貝斯

本章開始將聚焦於更具體的音色設計內容。首先要談的是合成器貝斯（synth bass）。由於這個音色表現出稍微有別於電貝斯的律動感，因而受到各種曲風的青睞。本章將從經典的音樂類型，到近年來經常可聽見的舞曲（club music）等新穎曲風，逐一解說其在音色設計上的做法。

SYNTHESIZER
TECHNIQUE

26 > 40

電音放克的粗獷貝斯

存在感十足的主角級音色

粗厚音色的祕密在於？

合成器現在幾乎已經被當做各種樂器來運用，不過合成器自1960年代開始做為商業性產品銷售以來，基本用途之一就是做為貝斯來使用，也就是所謂的合成器貝斯（synth bass）。當時的合成器為「monophonic（單音）」裝置，多數機種基本上只能表現單音而無法演奏和弦，因此在現場演奏時沒辦法按照一般鍵盤的方式彈奏，自然也就只能負責合成器主奏或合成器貝斯等適用單音的部分。其中甚至出現了同時將兩組相同合成器設定成相同音色，以便製造「和聲」效果的高手（笑）。

那麼，首先來試做「存在感十足的粗厚貝斯」音色吧！此類型以電子樂團傻瓜龐克（daft punk）等電音放克（electro／electro-funk）曲風為代表，樂句雖然簡約，音色卻仍相當鮮明，儘管演奏時只運用了鼓組與貝斯，但光是音色的存在感就足以成就樂章。而這種音色是如何形成的呢？祕訣就是在副振盪器上先疊加高一個八度音的鋸齒波，然後再加進和該鋸齒波相同音高的正弦波。貝斯音色通常會因為泛音增加而變得尖細，不過只要這樣做就能賦予貝斯

「粗獷的感覺」。

利用正弦波表現粗厚感

圖①為設定範例。首先，OSC1（振盪器1）選擇SAW（鋸齒波），TUNE（音高）設定為－12，SUB OSC（副振盪器）（本書預設為低兩個八度的方波）則設為相同音量後加以混合。FILTER（濾波器）設成－6dB/oct的LOW PASS（低通）、CUTOFF（截止頻率）為11點鐘，RESONANCE（共振）約設在10點鐘以強化特色。FILTER EG（濾波器波封調節器）中，ATTACK（起音）為0、DECAY（衰減）為11點鐘、SUSTAIN（延音）為0、RELEASE（釋音）為0，EG（波封調節器）的AMOUNT（強度）則調高至4點鐘方向來製造「ㄅㄨㄞ」的彈跳感。即設定為泛音在起音時較多，隨即又關閉的狀態。而KEY FOLLOW（鍵盤追蹤調節）則右旋到底以調整音域間的平衡。AMP EG（振幅波封調節器）的ATTACK和DECAY均為0，SUSTAIN右旋到底、RELEASE為0，調為風琴狀波封曲線。TRACK21 ♪1便是此狀態的音色，雖然這樣便已頗具特色了，不過如果可以進一步要求的話，應該會想再多

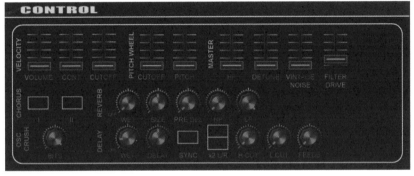

PART1

PART2

PART3

PART4

PART5

PART6

PART7

◀圖① 電音放克的合成器貝斯設定範例

▲畫面① TRACK21 ♪3中也加進了FILTER DRIVE和DELAY

加一點粗厚質感對吧！

於是，OSC2選擇SINE（正弦波），TUNE調為－12，音量則較OSC1和SUB OSC提高約6dB以補強分量。如此一來就能在原本偏薄的聲音上增加一層厚度（♪2），說得更詳細點，即補強音域較低的第二泛音來增添粗厚感。

在收尾階段，筆者將NoiseMaker的CONTROL（控制）介面中的破音效果FILTER DRIVE調升了0.2左右，進一步表現粗厚和性感風情。同時亦利用該介面中的DELAY（延遲效果）來演繹出空間深度（畫面①）。接著，在DAW上插入壓縮器（compressor），並於旁鏈[譯註]中輸入大鼓音源，讓貝斯配合大鼓的時間點進行壓縮，也就是掛上可強化中低頻（Bump）的效果（♪3）。如此便完成了主角等級的貝斯音色。

CD TRACK 🔊

21 電音放克的合成器貝斯

♪1　副振盪器＋鋸齒波
♪2　♪1＋正弦波
♪3　加進效果器的完成版

譯註：旁鏈（side chain），為一種驅動開關，可利用某單一音源驅動壓縮器去壓縮某特定音源

▶ 嘻哈類型的肥厚貝斯　　　P74

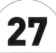

27

新浪潮類型的合成器貝斯

源自於喬治歐‧莫瑞德的超經典音色

象徵時代的手法

提到 1970 年代引領迪斯可電音（disco music）潮流的音樂製作人就屬喬治歐‧莫瑞德（Giorgio Moroder），由他操刀製作的唐娜‧桑瑪（Donna Summer）等歌手的歌曲皆大受歡迎。接著就來練習製作在他眾多作品中常見的合成器貝斯音色吧！此音色以十六分音符連拍做出，手法相當有特色，因此隨即成為新浪潮音樂（new wave）時期的經典合成器貝斯。新浪漫主義風格（new romantics）的超音波樂團（Ultravox）、杜蘭杜蘭合唱團（Duran Duran）、史班杜芭蕾合唱團（Spandau Ballet）、新秩序合唱團（New Order）等眾多樂團，皆相繼發表了以這個手法製作的樂曲。合成器貝斯可說是 1980 年代的象徵性音色，事實上直到最近也依然受人青睞。

高兩個八度音的鋸齒波

圖①為設定範例。首先在 OSC1（振盪器 1）選擇 SAW（鋸齒波），FILTER（濾波器）設定為 − 24dB/oct 的 LOW PASS（低通），CUTOFF（截止頻率）為 11 點鐘，RESONANCE（共振）維持不動。FILTER EG（濾波器波封調節器）的 ATTACK（起音）為 0、DECAY（衰減）為 10 點鐘、SUSTAIN（延音）和 RELEASE（釋音）皆為 0，EG（波封調節器）的 AMOUNT（強度）右旋到底，以強調起音時的泛音狀態——即典型的貝斯設定。AMP EG（振幅波封調節器）的 SUSTAIN 右旋到底，其他皆為 0，呈風琴狀波封曲線即可（TRACK22 ♪ 1）。

這樣的話，就只是「普通」的合成器貝斯。因此，OSC2 設為 SAW（鋸齒波），TUNE（音高）則調為比 OSC1 高兩個八度，也就是＋ 24，再加以混合。混合的均衡度上則可試著將 OSC2 調成比 OSC1 小 3dB 左右。結果如何呢？突然飄出新浪潮的歐洲香了（笑）！很不可思議吧（♪ 2）。

這種混合了「高兩個八度音的鋸齒波」的音色，是當時僅以貝斯和鼓組創作樂曲時的常見手法。能以一種音色表現出類似由序列樂句（sequence）和貝斯演繹而成的齊奏效果[譯註]，在當時可說是一條捷徑。嗯～好省事（笑）。這個音色之後由鐵克諾音樂（techno）繼承，至今仍是相當常見的手法。像是在遇到

◀圖① 新浪潮音樂類型的貝斯設定範例

◀畫面① 加進TRACK22 ♪3中的APPLE Logic Pro的Flanger效果器。關鍵是以偏慢的速度放進稍多的量

「想要表現更多高音，但是跟調整截止頻率的感覺又不太一樣」的狀況時使用，也會頗具效果。

　　若想進一步追求新浪潮音樂的極致，可以考慮使用也是超經典的「既緩慢又有深度的噴射效果器（Flanger）」（畫面①）。同時，若將LFO的RATE（速率）設為約0.1Hz的SINE（正弦波），DESTINATION（目標）選擇FILTER（濾波器），AMOUNT轉到2點鐘左右，就

能做出正宗的80年代音色（♪3）。

CD TRACK 🔊

22 新浪潮音樂的合成器貝斯

♪1　僅以OSC1做出的普通的合成器貝斯
♪2　♪1＋OSC2
♪3　加進Flanger和LFO的完成版

譯註：齊奏（unison），器樂演奏形式之一。指兩個或兩個以上演奏者，以相同的樂器按度或八度音程關係同時演奏同一曲調

▶ 陰鬱的弦樂襯底　　　　　　　　　　P98

底特律鐵克諾的合成器貝斯

創造廉價音色特有的世界觀

打破既有觀念

1980年代中期，位於美國汽車產業中心的底特律市（Detroit）萌生了延續至今的鐵克諾音樂（techno），為音樂界寫下重要的一頁。受到約在同一時期，發端於芝加哥、爾後稱做浩室音樂（house music）的風潮影響，此音樂風格承襲放克音樂（funk music）中主要來自於黑人的原始節奏感，以及他們利用手邊現成的廉價合成器化腐朽為神奇創作出的原創性音色，表現出極富創意的特質。

這種靈活運用當時尚屬落伍的日本製鼓機（drum machine）、廉價合成器以及低檔錄音器材的音樂風格，被稱為「底特律鐵克諾（Detroit Techno）」。他們不囿於器材貧乏的環境，創造出打破既有觀念的音樂風格，鐵克諾電音之所以會有今日的成就，他們自然功不可沒。

底特律鐵克諾的特色絕非屬於高傳真音質（high fidelity／Hi-Fi），反而由於器材較為廉價之故，可說是逆向操作使用「粗糙的質感」，因而建構出如MOOG Minimoog[譯註1]那種音色飽滿的合成器所無法展現的獨特世界觀。那麼就來試做看看底特律鐵克諾中的代表性貝斯音色吧！

利用DECAY展現輕薄的感覺

此音樂風格中經常使用的器材中少有如SEQUENTILA Prophet-5、ROLAND Juipiter-8那類具備豪華參數設定的合成器，大多為ROLAND SH-101、KORG MS-10這類器材，不但參數設定少，不使用（也不會用）複雜的調變技術，可以說只活用簡單的濾波技術來創作音色。

圖①即是依據上文設計的設定範例。OSC1（振盪器1）的波形選擇SQUARE（方波），FILTER（濾波器）為－12dB/oct的LOW PASS（低通），CUTOFF（截止頻率）為11點鐘，而RESONANCE（共振）則設為0。

FILTER EG（濾波器波封調節器）中的ATTACK為0、DECAY為11點鐘、SUSTAIN（延音）和RELEASE（釋音）皆為0，EG（波封調節器）的AMOUNT設在3點鐘方向。KEY FOLLOW（鍵盤追蹤調節）則右旋到底。選擇低通的－12dB/oct和緩曲線的理由在於，截頻處理得過於直接的話，恐怕會堆砌出粗厚的感覺。

而AMP EG（振幅波封調節器）

◀圖① 底特律鐵克諾的合成器貝斯設定範例

中 ATTACK 設為 0、DECAY 為 1 點鐘、SUSTAIN 為 0、RELEASE 為 0，波封曲線呈現鋼琴狀。此處的設定也是為了利用延音的部分來抑制音量，以避免多餘的粗厚感堆砌。

TRACK23 ♪ 1即是上述狀態下的音色。非常純粹的方波貝斯，音色不會太粗厚。

接著，在 OSC2 中選擇 SINE（正弦波），TUNE（音高）設為－12（低一個八度），試著以比 OSC1 大 6dB 左右的音量鳴放看看。這樣就能增添有別於 Mimimoog 的粗厚感的另一種「粗厚」。該音色中雖然包含了低一個八度的音域，然而泛音卻由高一個八度的方波主導，如此才能演繹出「硬要用廉價器材表現粗厚的感覺」（♪ 2）。

這類音色的重點在於一旦顯得豪華氣派便會失去「廉價感」，不如簡單出手，利用偏快的 DECAY 來展現「輕薄」感即可。

另外，在製作樂句時，建議避免即時演奏，利用鉛筆工具譯註2編輯音符較符合此風格的形象。因為底特律鐵克諾類型的樂手基本上大多不會演奏樂器，若利用鍵盤演奏來編寫樂句的話，往往只會形成「鍵盤做出的樂句」。因此請努力堅持將音符逐一寫入系統中吧。

CD TRACK 🔊

23 底特律鐵克諾的合成器貝斯

♪ 1　純粹的方波貝斯
♪ 2　添上粗厚感的完成版

譯註1：由美國的合成器先鋒品牌 Moog Music 於 1970~81 年左右發售的經典款類比合成器
譯註2：MIDI 編輯軟體中的音符編輯工具，相對於鍵盤演奏直接編輯成句，鉛筆工具可編輯單一音符的設定

▶ 濾波器②　　　　　　　　　　　　　　P30

29

SYNTHESIZER TECHNIQUE

IDM 類型的變態合成器貝斯

挑戰無法預測的激進音色

打破常理的音樂

我是 IDM。我是變態（笑）。IDM 為「Intelligent Dance Music（智能舞曲）」的簡稱，代表性的樂手是音樂巨匠艾費克斯雙胞胎（Aphex Twin）和 Autechre 樂團。該曲風於 1990 年代興起，隨後雖沉寂一時，但隨著當今 NATIVE INSTRUMENTS Reaktor、CYCLING' 74 Max／MSP、SuperCollider 等代表性電子音響處理軟體的普及，該曲風便正式定調為空間系音樂類型。

該類型的特色就在於超出常理的聲音運用。例如將故障效果（glitch）等波形編輯產生的噪音當做聲音素材加以利用，或是對全面使用 8 beats 這類易懂的節奏敬謝不敏。大致上的情況是與其名稱相反，即跳「不成」舞（笑）。

接下來，由於這個曲風不存在所謂的「經典」音色，所以就來試做看看難以在一般流行樂中發揮的代表性範例——激進的 IDM 合成器貝斯音色吧！

全面啟動調變

老實說，這類聲音的操作過於複雜，製作當下完全無法預測音色最終會

呈現何種樣貌，不過也常因此得到一些有趣的音色。本次的音色設計也將以這樣的方式創作（圖①）。

首先將兩組振盪器（OSC）皆設為 SQUARE（方波），並以相同音量混合。接著將 OSC2 的 FM（頻率調變）右旋到底，同時啟動振盪器同步（SYNC），以激烈的手法製造出泛音，然後再把 RING MOD（圈式調變）右旋到底。換句話說，就是振盪器系列的全面調變（笑）。

如此一來，就算是相當熟悉合成器操作的人，也無法立即想像出音色會變成什麼樣子，不過這才是樂趣所在。TRACK24 ♪1 為此階段的音色，宛若機關槍掃射的部分則來自於三十二分音符連拍的編曲，算是 IDM 的常見手法。

FILTER（濾波器）選擇－24dB/oct 的 LOW PASS（低通），CUTOFF（截止頻率）為 9 點鐘，RESONANCE（共振）則為 12 點鐘。接著將 LFO 的 DESTINATION（目標）訂為 FILTER，波形選擇 S&H（取樣與保存），然後讓 RATE 和十六分音符同步，AMOUNT（強度）則右旋到底（♪2）。這樣就能讓

70

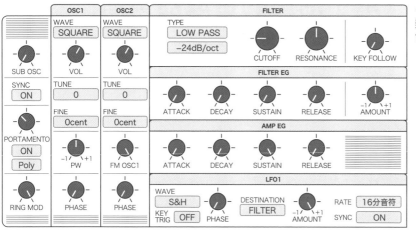

◀ 圖① IDM 類型的貝斯音色設定範例

◀ 畫面① TRACK24 ♪3中將FILTER DRIVE 推到最大

聲音大幅變化並帶有機械的質感，IDM 風格也逐漸成形。

最後，筆者將 NoiseMaker 中 CONTROL（控制）介面上的破音效果 FILTER DRIVE 右旋到底（**畫面①**），再加進一些滑音效果（PORTAMENTO）後就大功告成（♪3）。這樣應該就能創造出融合 IDM 風格的節奏且具有攻擊性的貝斯音色了。

應用上來說，將 LFO 加在 OSC2 上也會形成難以預測的變化，因此亦可做出適用於 IDM 風格的音色（♪4）。這類音色雖然在流行音樂中較無用武之地，不過卻能大幅拓展合成器在音色設計上的可能性，非常有趣！

CD TRACK ◀))

24 IDM 類型的合成器貝斯

♪1 振盪器系列全面啟動調變的狀態
♪2 ♪1＋LFO
♪3 完成版
♪4 將 LFO 加在 OSC2 上的應用版

▶ 振盪器╳振盪器③　　　　　　P56

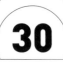

電子浩室的合成器貝斯

關鍵在於方波的三段重疊以及 FILTER EG 的反相利用

FM 是提味祕方

來試做看看電子浩室（electro house）那種閃閃發亮的音色吧！該曲風的音色純粹，粗厚中帶著性感，而本節將介紹如何利用 FILTER EG（濾波器波封調節器）的反相調變技術來設計此種音色。

聲音的基底會由三個八度音程的方波（square）以齊奏的形式製作。方波的單音總有空洞單調的感覺，但若重疊三個八度音，便能將偶數倍泛音放進奇數倍泛音中，方波特有的空虛感就會消失，形成泛音豐富的閃亮音色。再者，由於泛音的分量可藉由音色的混合比例來調整，除了貝斯之外，也推薦在製作複雜明亮的音色時使用。

圖①為設定範例。由於本書的合成器圖解將副振盪器（SUB OSC）預設為低兩個八度音的方波，考慮到這個基本設定，所以先利用移調功能（TRANSPOSE）將合成器整體的音域提高兩個八度（＋24）。接著讓 OSC2（振盪器2）選擇高一個八度的 SQUARE（TUNE － 12），而 OSC1 選擇高兩個八度的 SQUARE（TUNE 0）後再相互重疊。音量則依據副振盪器的

比例來設定，OSC2 為 － 10dB，OSC1 為 － 8dB。接下來，將 OSC2 的 FM（頻率調變）轉到 2 點鐘方向（NoiseMaker 則為 0.68），以製造特色鮮明的泛音。這樣大概是加料提味的程度，不過所產生的高頻泛音會大幅改變音色的風味。

FILTER（濾波器）設為 － 24dB/oct 的 LOW PASS（低通），CUTOFF（截止頻率）轉到 3 點鐘、RESONANACE（共振）為 11 點鐘，KEY FOLLOW（鍵盤追蹤調節）則右旋到底。AMP EG（振幅波封調節器）設為風琴狀波封曲線。若使用 NoiseMaker，可略微調高 CONTROL（控制）介面上的破音效果器 FILTER DRIVE，再加上一些 DELAY（延遲效果），便完成 TRACK25 ♪1（畫面①）。此音色的泛音不但豐富，同時亦保有副振盪器帶來的粗厚，電子風格十分鮮明。

反相的 FILTER EG

從這裡開始，將展開進一步的設定。由於目前處於尚未使用 FILTER EG（濾波器波封調節器）及 LFO（低頻振盪器）的狀態，所以音色上毫無變化。

◀圖① 電子浩室的合成器貝斯設定範例

◀畫面① TRACK25 ♪1也加進了 NoiseMaker 的 FILTER DRIVE 和 DELAY 效果

因此,將FILTER EG的ATTACK(起音)調為11點鐘、DECAY(衰減)為12點鐘、SUSTAIN(延音)為0、RELEASE(釋音)為12點鐘,EG AMOUNT(強度)則往「-」向調到9點鐘左右。

如P42中的說明,FILTER EG中的EG AMOUNT若設定成「-」向,波封曲線便會上下顛倒形成「反相」,截頻的動作也會和正相時相反,並於現在的位置中一度關閉,直到返回起點時才再度啟動。也就是說該動作會讓音色先轉暗再回到原來的明亮度。掌握此訣竅便能大幅擴充音色設計上的技巧,因此請務必學起來。

♪2即是上述音色設計的結果。短音時可聽見普通的「亮→暗」變化,而若是像第四小節那種長度的音符,應該就能聽出「亮→暗→回亮」的變化了。正相時也請試著操作FILTER EG看看,以確認差異之處。

CD TRACK ◀))

25 電子浩室的合成器貝斯

♪1 FILTER EG使用前的音色
♪2 FILTER EG使用後的完成版

⏩ 凶猛激烈類型的序列　　　　　　P140

嘻哈類型的肥厚貝斯

利用第三泛音兼顧低音的質感與粗厚感

利用PW來製作基本音色

本節將試做嘻哈音樂（hip-hop）、神遊舞曲（trip-hop，或稱「吹泡音樂」）那類光彩奪目且下盤穩健的「肥厚」貝斯音色。圖①為設定範例。

簡單來說，音域調低的話大部分的聲音聽起來都很「粗厚」，然而若只是單純調低音域，聲音可能會不夠結實，或是因為音調感過於模糊而導致喪失低音感。

於是，首先在OSC1（振盪器1）中選擇PULSE（脈衝波），PW（脈衝寬度）設定在2點鐘方向，以創造粗厚感和俐落度兼備的音色。在製作這類「肥厚」的貝斯音色時，脈衝波會比鋸齒波（SAW）更容易表現粗厚感，不過由於脈衝波會隨著PW的設定而急遽改變聲音風貌，所以設定時請謹慎。

PW是一種用來調節脈衝波波形上下寬度的參數，這點已在P18中解說過。若此波形上下寬度的比例極度不均，也就是過度調動旋鈕的話，便會形成基音又細又尖的音色；再來，若調得太接近中心點則會變成方波（square），粗厚雖在，「黏稠感」卻難以呈現。這部分的

調整著實不易，因此請務必實際放出聲音，同時比較PW在不同位置的狀態。

FILTER（濾波器）請選擇－18dB/oct的LOW PASS（低通），會比－24dB/oct多一分性感。CUTOFF（截止頻率）則調到約10點半，不過由於可能會造成細部上的劇烈變化，設定時請小心。RESONANCE（共振）則為了呈現共振峰[譯註1]的質感並凸顯低音域，請調到約11點鐘方向。

接下來，雖然FILTER EG（濾波器波封調節器）在使用上可有可無，不過為了表現出些微起音時的觸感，請將ATTACK（起音）設為0，DECAY（衰減）調到9點鐘，SUSTAIN（延音）和RELEASE（釋音）皆為0，EG AMOUNT（強度）則轉到1點鐘左右。這樣便能讓樂句更為分明。

AMP EG（振幅波封調節器）的SUSTAIN右旋到底，接著將RELEASE轉到10點鐘左右。截至目前的音色請於TRACK26 ♪1中確認看看。

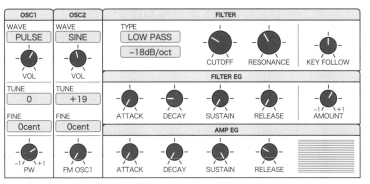

▲圖① 嘻哈音樂的肥厚貝斯設定範例。PW的位置是關鍵所在，因此請邊聽聲音邊微調。另外，TUNE 設成＋19的OSC2的音量若是開得太大，音高聽起來可能會與之前的不同，請務必小心

音高＋19才是關鍵！

低音在目前的階段尚顯不足。因此，下一步的設定要讓音色保持相同的音高質感，同時又能補足低頻泛音。

請在OSC2（振盪器2）中選擇SINE（正弦波），TUNE（音高）設為＋19，然後將音量調整到和OSC1相等。音高調到＋19的原因在於，以OSC1的音頻為基準來看，＋19是其之三倍。而三倍代表的則是所謂的第三泛音。以音程而言則是十二度音，等於完全五度再高一個八度。

以貝斯來說，此泛音大約正好位於低音感與粗厚感的分界點上，可謂直逼腦門（！）的頻寬。由於這個音與OSC1呈完全五度的關係，就如同吉他的強力和弦[譯註2]，絕對不會形成不和諧

的聲音，同時又能補足氣勢，是一種相當實用的泛音（♪2）。

只不過，切忌為了展現氣勢而過度強調泛音的音量。若是蓋過OSC1本尊的音高，導致泛音的音高進入耳中而聽起來和原來的音高不同的話，那可就本末倒置了，因此請多加注意。

CD TRACK ◀))

26 嘻哈音樂的肥厚貝斯

♪1 只使用OSC1的音色
♪2 ♪1＋OSC2的完成版

譯註1：共振峰（formant），聲音在共振時由各個泛音的波峰連成的曲線，可以利用突出的峰值了解音色的組成
譯註2：強力和弦（power chord），又稱五和弦，以根音加完全五度音為基本組合的和弦

▶▶ 振盪器① P18

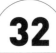
可變音色的怪誕合成器貝斯

利用PWM製造週期性擺盪的神遊舞曲

脈衝波的魅力

此節中將直接沿用前頁介紹的肥厚貝斯音色的音軌和樂句，使其再化身為氣氛詭譎的神遊舞曲（trip-hop）風格的變態貝斯音色。這裡的主題是「先讓節奏同步，再使音色產生週期性變化」，而想讓音色變動可透過許多方法，最標準的方式是「利用節奏已同步的LFO（低頻振盪器）去擺盪濾波器」。不過，這次不以濾波器為目標，而是改以擺盪振盪器的PW（脈衝寬度）來改變音色。

脈衝波（pulse）是一種能讓音色隨著PW的設定產生連續性變化的有趣波形。PW設為50%（上下同寬）的方波具有透明空靈的音色，若再稍微錯開一點就能展現偶數倍泛音的光澤感，如果再進一步調整成不對稱的比例，便能同時表現粗厚和硬度。例如，PW為33：67的脈衝波是屬於相當「耐用」的音色，而若超過20：80，便會形成類似大鍵琴（harpsichord）那種華麗閃亮且音質較為尖細的獨特音色，調到100%時則會完全無聲。

一如P22所說明的，利用LFO或EG（波封調節器）調變PW的技術稱做PWM（脈衝寬度調變），透過此方法可讓PW產生週期性變化，表示LFO、EG的設定能賦予目標各種時間上的變化。此節將利用已和樂曲節奏同步的LFO來操作PWM，製作具有週期性變化的音色。

利用方波進行調變

首先，OSC1（振盪器1）選擇PULSE（脈衝波），PW設為2點鐘左右。FILTER為－24dB/oct的LOW PASS（低通），CUTOFF（截止頻率）轉到12點鐘、RESONANACE（共振）為11點鐘。FILTER EG（濾波器封包調節器）中ATTACK（起音）為0、DECAY（衰減）為9點鐘、SUSTAIN（延音）為0、RELAESE（釋音）為0、EG AMOUNT（強度）約為2點鐘，以強調起音狀態。AMP EG（振幅波封調節器）則將波封曲線調為風琴狀。目前這個階段還是普通的貝斯音色（TRACK27 ♪1）。

接下來則要利用LFO來調變脈衝波。LFO波形選擇能以兩種數值來回的方波，RATE（速率）設為和節奏同步的十六分音符。AMOUNT則右旋到底痛快地調變PW。

利用兩種PW比例，按十六分音符的時間點來變化的音色就此完成。應該

◀圖①　可變音色的怪誕合成器貝斯設定範例

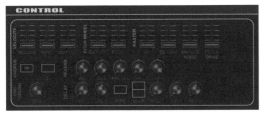

◀畫面①　TRACK27 ♪3也加進了NoiseMaker上的CHORUS I和REVERB效果

可聽出全然不同於濾波器調變製造出的音色質感（♪2）。若是聽聽看附錄的音檔，會發現以十六分音符演奏的樂句其最初的2拍還處於普通的狀態，然而以八分音符拉開的隨後6拍，明明為八分音符卻有如以十六分音符演奏一般，而且還透過不同的音色變化呈現出樂句分句上的細膩表現。

只是，這樣的音色還是不太穩定，因此請將OSC2設為SAW（鋸齒波），音量與音高則與OSC1相同。如此一來，OSC1的聲音即使變得細尖，基音音色也能保有貝斯風範。

最後，可加上不會在貝斯上加太多的和聲效果CHORUS以及REVERB（殘響效果），以挑戰極限的程度，製造起伏不定與詭譎不安的氣氛，並且設為單聲道（monaural）以避免效果過度張揚（♪3）。這樣不就成功打造出一個光怪陸離的宇宙了嗎？

CD TRACK ◀))

27 可變音色的怪誕合成器貝斯

♪1　PWM前的音色
♪2　PWM後的音色
♪3　♪2＋OSC2＋效果器的完成版

▶▶ 陰鬱的弦樂襯底　　　　　　　　　　P98

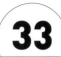

昔日的放克類型合成器貝斯
既單純又深奧的音色

超級主流的音色

來試做自1970年代後期起就相當常見的知名合成器貝斯音色吧！也就是所謂的「RESONANCE（共振）和FILTER EG（濾波器波封調節器）運用出色的合成器貝斯」。由於實例過多，代表性樂曲實在不勝枚舉，如麥可・傑克森（Michael Jackson）的〈顫慄（Thriller）〉、賀比・漢考克（Herbie Hancock）的〈變色龍（Chameleon）〉、Funkadelic 的〈One Nation Under a Groove〉、史提夫・汪達（Stevie Wonder）的〈Too High〉等，尤其是黑人音樂，而且特別受放克類型的樂手青睞。想必大多數的人一聽到便會「啊！」地一聲回想起來。就是這種等級的主流音色。

製作的關鍵則是得貫徹在波形的選擇和濾波器的設定上。從音色設計上來說，該音色非常單純，只要抓住要點就不難做出「相似」的感覺。然而，也由於聲音單純，波形的「風貌」以及濾波器的性格便會確實形塑聲音的特色，而該部分亦成為展現個人品味的所在。

在此希望各位同時記住一個相關重點，不同機種的合成器中，即使是相同名稱的波形，音色也會相異。例如，儘管都標示成「鋸齒波（saw）」，不同合成器之間呈現出的音色，也就是波形，會有相當大的差異。而且，能準確表現出「真正的鋸齒波」的合成器並不是太多。

早期的類比合成器尤其明顯。例如，1970年代放克音樂的黎明時期常用的MOOG Minimoog、APR Odyssey，其發出的鋸齒波就完完全全呈現不出鋸齒波的形狀（笑）。相較之下，現代的軟體合成器還算能完整表現出鋸齒波的波形。那麼，以前的合成器音質是不是真的那麼差呢？其實以音樂性來說，那才是好的聲音。這也是硬體合成器或是能夠重現早期合成器音色的軟體合成器至今仍然相當受歡迎的原因。

言歸正傳，音色設定愈簡單，波形、濾波器特性、EG曲線等合成器本身具備的性格差異愈會如實呈現。因此，如同專業吉他手會依情況使用不同吉他一般，合成器也需視情況分開使用。

脈衝寬度亦會大幅影響音色

考慮到上述重點，以NoiseMaker的振盪器波形音色等為前提製成的設計範

◀圖① 昔日的放克類型合成器貝斯設定範例

▼畫面① 利用NoiseMaker中的 FILTER DRIVE 和 DETUNE 效果，可做出更有氣氛的音色

例即為圖①（TRACK28）。振盪器只用一組，波形為PULSE（脈衝波），PW（脈衝寬度）設為約65：35。寬度比更動後，音色就會愈益有趣，請多加嘗試。

　　FILTER（濾波器）設為－24dB/oct的LOW PASS（低通），CUTOFF（截止頻率）轉到10點鐘、RESONANACE（共振）為12點鐘，KEY FOLLOW（鍵盤追蹤調節）則右旋到底。RESONANCE轉得過大的話，「ㄎㄨㄢ～」的部分會過於醒目導致核心的音色變薄，這部分請多加留意。FILTER EG（濾波器波封調節器）中ATTACK（起音）為0、DECAY（衰減）為11點鐘、SUSTIAN（延音）和RELEASE（釋音）皆為0。EG AMOUNT（強度）則轉至3點鐘方向。由於DECAY可以調節截頻功能從起音的明亮部分轉為關閉的速度，因此請配合樂曲的節奏、樂句等自行調整。CUTOFF和EG AMOUNT的量則可變更聲音的明亮度以及起音的強度。

　　再來，同時發音數選擇Mono（單發音），PORTAMENTO（滑音效果）則設為AUTO（自動模式）。如此以圓滑奏方式（legato）演奏的話，就能表現出如同吉他的捶音（hammer-on）效果。此外，若使用NoiseMaker，可利用其CONTROL（控制）介面上的FILTER DRIVE效果器來強化破音質感，並加上一些DETUNE（音高微調）效果。此處的DETUNE並不是用來製作振盪器類的去諧效果（detune），而是類比合成器風格在音高上的擺盪效果。有些軟體合成器亦會標成「ANALOG」，請多加嘗試使用。

CD TRACK ◀))

28 昔日的放克類型合成器貝斯

▶ 濾波器④　　　　　　　　　　P34

R&B抒情歌類型的經典合成器貝斯

運用AUTO模式的滑音效果營造煽情效果

振盪器指定為三角波

來試調R&B抒情歌（ballade）的合成器貝斯中最具特色的滑音效果（PORTAMENTO）吧！此類聲音的音色必須平均地涵蓋廣泛的音域，讓人感覺不過於強勢，卻又能確實地感受到存在感。而讓音高流暢滑動的滑音效果可說是展現性感時不可或缺的要素。

圖①為設定範例。OSC（振盪器）指定為Triangle（三角波），TUNE（音高）設成 − 12（低一個八度）。僅使用一組振盪器即可。

接著開啟PORTAMENTO（滑音）的AUTO（自動模式），發音數選擇Mono（單發音）。再來，這裡是最關鍵的部分，PORTAMENTO請調到11點鐘左右。如此設定的話，在彈奏多台鍵盤時，後彈的部分會優先出聲（最後一個音符優先），絕對不會形成和弦並讓音階流暢的滑動。此外，NoiseMaker以外的合成器，有時會把AUTO模式標示為LEGATO。

FILTER（濾波器）選 − 24dB/oct 的LOW PASS（低通），CUTOFF（截止頻率）轉至10 ～ 11點鐘方向。此時音色已經開始產生細微變化，請依喜好微調。而RESONANCE（共振）維持0，KEY FOLLOW（鍵盤調節控制）亦設為0，讓音域在移動時不會連動濾波器的截頻功能而表現出流暢度。這麼做的另一個好處是可連帶降低高音在聽覺上往往較為嘈雜的感受。

AMP EG（振幅波封調節器）的ATTACK（起音）為0、DECAY（衰減）為0、SUSTAIN（延音）右旋到底、RELEASE（釋音）為0，波封曲線呈風琴狀。放開琴鍵（key-off）時聲音彷彿瞬間切斷般形成鏗鏘的音色，有助於寫樂句時表現長延音與無聲之間的抑揚頓挫。

最後以效果器收尾

利用合成器編輯音色的操作到此結束，不過在削薄三角波泛音的狀態下，聲音常常會比想像中的還要粗厚，因此請以高通濾波器（HIGH PASS FILTER）來過濾低音吧。將NoiseMaker的Control（控制）介面內的HP上推一半左右，就能去掉多餘的低頻雜音。

最後，筆者在NoiseMaker的CONTROL（控制）介面中，將Lch（左

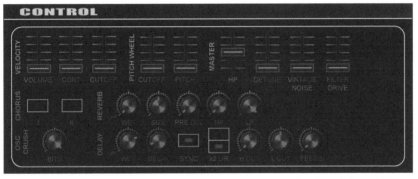

◀圖①　R&B抒情歌的經典貝斯設定範例

▲畫面①　TRACK29 ♪1亦使用了NoiseMaker CONTROL介面中的高通濾波器（HP）、延遲效果（DELAY）和延遲效果中的截除低頻（L CUT）

聲道）設成四分音符，Rch（右聲道）則為八分音符，創造自然隨性的回聲效果。再者，DELAY（延遲效果）的低頻過多會讓音色混濁，因此DELAY中的L CUT（LOW CUT，截除低頻）旋鈕也轉到一半左右（畫面①）。如此一來，就能做出相當具有浪漫情調的音色（TRACK29 ♪1）。

　　如果想嘗試其他變化，可以將FILTER EG（濾波器波封調節器）的ATTACK和DECAY全開，再把SUSTAIN和RELEASE設成0改走極端路線，然後將EG AMOUNT（強度）轉至2點鐘方向，拉長音的時候泛音就會慢慢增加而呈現明亮的音色（♪2）。

CD TRACK 🔊

29 R&B抒情歌類型的經典貝斯

♪1　完成版
♪2　應用版

⏩ 正弦波的主奏音色　　　　　　　　P146

浩室／R&B類型的「性感貝斯」

運用直覺設定CUTOFF和FILTER EG

依靠直覺的「性感」

要在音色中表現出性感或煽情相當不容易，不過合成器的確能做出說是「性感」也不為過的聲音。這邊就來試做看看適合R&B或浩室的「性感貝斯」吧！音色上的性感通常是指泛音較多或是聲音厚實飽滿，而此處要挑戰的則是「濾波器的性感」。

就筆者的經驗而言，此類音色在設定濾波器的截止頻率時不需顧慮太多，重點基本都落在「這裡！就是這裡！」之處。不論是襯底（pad）還是主奏（lead），往往都是能讓人不由自主地感到「腰間酥軟」或「興奮雀躍」的瞬間。

這種感覺在等化器（equalizer，EQ）、壓縮器（compressor）、失真效果（distortion）或延遲效果（delay）等當中都一樣，設計音色時，所有設定幾乎都靠「就是這裡！」的直覺感來決定。因此在製作「性感貝斯」音色時，也請同時感覺「腰間」的感受吧（笑）。

不過，此處並不追求前面提到的「泛音量」與「厚度」。而是要反過來試著以「單純」來進攻。大概是「嗯～」這樣的聲音……意思有傳達到嗎？看樣子應該是還沒（笑）。

截頻須慎行

好的，總之先放出聲音試試。在此只會用到一組設為鋸齒波（SAW）的振盪器（OSC）。FILTER（濾波器）設為－18dB/oct的LOW PASS（低通），CUTOFF（截止頻率）轉到9點鐘，RESONANACE（共振）為12點鐘。截頻上的調整十分微妙，設定上的差異可能會讓煽情的效果時有時無，因此請謹慎調整。FILTER EG（濾波器波封調節器）中ATTACK（起音）為0、DECAY（衰減）為11點鐘、SUSTAIN（延音）為0、RELEASE（釋音）為0，EG AMOUNT（強度）則約為2點鐘。此處也是重要關鍵，調節時請小心。

AMP EG（振幅波封調節器）的ATTACK為0、DECAY為1點鐘、SUSTAIN和RELEASE皆為0，讓聲音緩慢衰減。再來只要加上PORTAMENTO（滑音效果）即可完工。請先聽聽看TRACK30 ♪1（圖①）。

此音色的關鍵自始至終都在濾波器身上。該處決定一切。尤其是CUTOFF

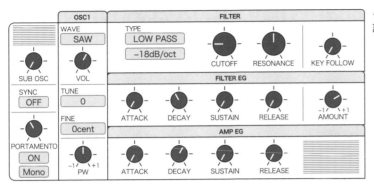

◀圖① 性感貝斯的
設定範例

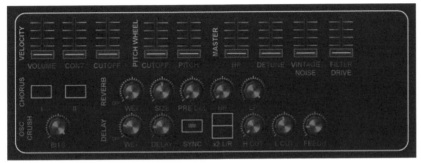

▲畫面① 　TRACK30 ♪2中加進了NoiseMaker的DELAY效果

和FILTER EG的EG AMOUNT很可能會
導致聲音顯得不解風情。請務必找出可
讓「腰間酥軟的」關鍵位置。

　　接下來的說明則較偏向樂句創
作。對貝斯來說，音符持續的時間
（duration）相當重要。一般常說貝斯
「聲音結束的時間點與起音的時間點同
等重要」，不論「彈奏」時的節奏再完
美，若音符切換的技巧太差，一切皆是
枉然，因此請特別注意（這點和演奏管
風琴時的道理相通）。

　　再來，這類音色不需要在效果上畫

蛇添足，因此可以不加效果器，不過筆
者使用了NoiseMaker的CONTROL（控
制）介面上的DELAY並設為二分音符，
同時切進L CUT（截除低頻）讓DELAY
效果不會太過強勢（♪2、畫面①）。
如何呢？體會到那種煽情的「嗯～」的
感覺了嗎？（笑）

CD TRACK ◀))

30 性感貝斯

♪1　未加效果器的完成版
♪2　加上效果器的完成版

嘻哈音樂的肥厚貝斯　　　　　　P74

在地面低徊的正弦波貝斯

如何設定「聽得見」的超低音貝斯？

聽覺錯誤和差音

此節要介紹如何製作鼓打貝斯（drum and bass）的經典貝斯音色——「在地面低徊的正弦波貝斯」。這個音色的起源據說是 ROLAND TR-808 中釋音時間調得稍長的大鼓聲經過取樣後再加到貝斯上的技法，不過單就聲音來看則是正宗的正弦波。除了要調整起音（ATTACK）的強度和衰減（DECAY）的長度，同時也會在音高上運用 EG（波封調節器）的延音部分（SUSTAIN），來表現音高逐漸下降的效果，增添若干點綴，在設定上相對來說也會比較簡單（圖①）。

不過，問題還在後頭。由於正弦波不含任何泛音，所以喇叭規格外的低音可能會「完全聽不見」。話說回來，貝斯聲在小型喇叭播放時的音量感雖然不足，但在某個程度上卻能夠聽得見。這是因為人耳即使聽不見某聲音的基音，卻會產生「聽覺上的錯覺（聽覺錯誤）」，自行從泛音去推斷「本應出現的音頻」就是該音的基音。舉例來說，在同時聽見 300Hz 和 400Hz 兩個泛音的情況下，人耳——嚴格說來是大腦——會自動補上兩頻率的最大公約數

100Hz，讓人誤以為真的聽見其播放。這種聲音即稱做「差音（difference／differential tone）」。然而，正弦波完全不含可當做判斷依據的泛音，因此自然就不會產生聽覺錯誤。

思考補足泛音的方法

那麼，要如何聽見超低音的正弦波貝斯呢？下列兩種做法可供參考。
①採取某些手段補足泛音，製造可能產生聽覺錯誤的聲音
②以大型舞廳或音樂廳等能夠播放超低音的環境為前提操作，放棄一般的視聽環境

雖然②在某種意義上來說等於什麼都不做，不過在有些情況下的確可行。既然不這麼做就無法呈現的聲音確實存在，若已做好心理準備去面對這項缺點的話，也是個很好的選擇。然而，現實中大多還是會採用方法①。補足泛音的方法大致上可分為兩類：
其一：巧妙地補上可以得到兩倍或三倍等泛音的正弦波音頻
其二：利用破音，讓泛音自動產生
「其一」是先在另一音軌上複製相同的

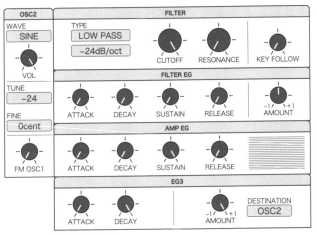

◀圖① 正弦波貝斯的設定範例

▼畫面① NoiseMaker具備可以製造破音效果的FILTER DRIVE功能（畫面右側）

演奏內容，再移調（TRANSPOSE）至高一個八度或高一個八度再加完全五度的音頻上，接著略微混合。補上多個泛音也頗具效果，不過要是補太多會失去「正弦波的質感」，因此目標可放在聽得到又聽不太到的程度。

「其二」則比較容易獲得自然的效果，推薦給初學者使用。製造破音的方法大致上亦分為兩種：一是插入破音效果器製造微妙的效果。若辨別得出破音就表示加過頭了，請多加留意。像是NoiseMaker的FILTER DRIVE效果，就能做出恰到好處的破音質感（畫面①、TRACK31）。

另一種則是將正弦波貝斯利用匯流排（Bus）譯註1送到AUX（輔助）音軌譯註2中，在輔助音軌中加進效果器製造破音，再將破音回送與原音混合。破音量太小的話，可先在輔助音軌上截除低頻（low

cut），如此一來也不會干擾到原音。

筆者會視情況將這兩種方法分別運用在不同的音軌或樂句中。

譯註1：匯流排（Bus），即可讓一個或複數訊號傳輸的共同路徑。混音器中則可匯集多條音軌再匯出至其他目標

譯註2：AUX（輔助）音軌，為音響器材正式的輸出和輸入端子以外的預備端子。用於需要另外操作音訊時

CD TRACK 🔊

31 正弦波貝斯

▶ 振盪器② P20

凶猛的鼓打貝斯類型

特色在於強烈的變頻濾波

以八度音疊加方波

此節要來試做鼓打貝斯（drum and bass）另一種常見音色，也就是以變頻濾波（filter sweep）為特徵的凶猛風格貝斯。

此處會用到兩組振盪器。首先，OSC1（振盪器1）選擇SQUARE（方波），TUNE（音高）設為0。接著，OSC2也選擇SQUARE，TUNE則設為－12，也就是比OSC1低一個八度。然後將OSC1的VOL（音量）設為0，OSC2的音量請右旋到底。

目前這個狀態當然只是一般的方波音色而已。那麼，請試著將聲音放出並慢慢提高OSC1的音量。於是，隨著高一個八度的方波疊加其上，會發現音色的形貌也開始產生劇烈變化。

像這樣單單只是混合同一波形的相異八度音，就能做出迥異於原音的風貌。尤其是當兩組振盪器音高相差八度時，由於方波在泛音組成上十分易於和其他波形搭配，所以會將較低的那組設為方波。這是常見的一種手法，請務必學起來。

刻意選用－12dB/oct

接著，來設定濾波器吧！為了讓泛音的表現更有進攻性，儘管截頻（CUTOFF）調得偏低，仍然得設法呈現出某程度的泛音量，因此特意採用－12dB/oct的LOW PASS（低通）。另外，為了在音色上增添多一點變化，CUTOFF請轉到10點鐘。RESONANCE（共振）轉到1點鐘，全力凸顯個性。FILTER EG（濾波器波封調節器）則為了要強力增加起音時的泛音，將ATTACK（起音）設為0、DECAY（衰減）為11點鐘、SUSTAIN（延音）與RELEASE（釋音）皆為0，EG AMOUNT（強度）則調高至2～3點鐘左右。如此一來，泛音只在起音時猛然增多，隨後則伴隨著共振上的強烈變頻（sweep），形成可立即一掃而下的音色變化。AMP EG（振幅波封調節器）則設為風琴狀波封即可。

光是這樣，就已做出起音個性十足的凶猛音色，不過仍有不盡人意之處。起音的感覺雖然很不錯，延音部分的音色卻全無變化，長延音時也不夠有趣。解決方式如下：首先將兩組振盪器稍微去諧（detune），並試著擺盪延音的部分；為了防止走音，OSC2維持原樣，

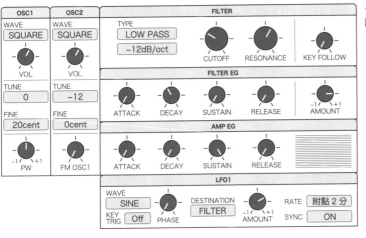

◀圖① 鼓打貝斯類型的
凶猛貝斯設定範例

◀畫面① TRACK32 ♪2亦加進了NoiseMaker
的FILTER DRIVE 和 REVERB 效果

OSC1的FINE（微調）則提高到20cent
左右。這樣就能製造出些微的擺盪，起
音部分也展現出性感風情的附加效果
（TRACK32 ♪1）。

接下來則要進一步加上必備的娃娃
效果（wah wah）。LFO（低頻振盪器）
的DESTINATION（目標）選擇濾波器，
LFO波形則選擇SINE（正弦波），以附
點二分音符讓節奏同步，AMOUNT轉到
2點鐘左右。這樣一來，濾波器應該會
呈現動態性的變頻狀態（圖①、♪2）。
最後，再加上NoiseMaker的CONTROL
（控制）介面上的破音效果FILTER

DRIVE和殘響效果REVERB（畫面①）。

應用上的變化，則可將FILTER EG
的ATTACK調到12點鐘左右，讓上揚的
音色轉暗；或將RING MOD（圈式調變）
右旋到底，製造金屬般的鏗鏘音色，這
樣的手法也相當有趣。

CD TRACK 🔊

32 鼓打貝斯類型的凶猛貝斯

♪1 振盪器去諧
♪2 加上LFO的完成版

⏩ LFO╳濾波器　　　　　　　　　P46

38

SYNTHESIZER TECHNIQUE

迴響貝斯類型的貝斯①

利用兩組LFO調變FM和濾波器

首先強調第二泛音

迴響貝斯（dubstep），為在2000年初期興起的英國音樂風潮中，由車庫二步（2-step garage）、鼓打貝斯（drum and bass）等音樂類型衍生而來，增添了混搭（dub）風格的曲風。由於這是從各種曲風衍生而來的音樂，因此不具備固定的形式，而炫目的節拍以及拼貼混搭的空間感可說是其特色。在此節中，要來試做迴響貝斯曲風的經典貝斯音色。

這種音色的關鍵在於具有重量感且集中在頻率偏低的泛音，以及來自濾波器調變（FILTER modulation）的表情變化。首先，為了表現方波特有的塑料感，OSC1選擇SQUARE（方波），TUNE（音高）設在－12，調低一個八度。OSC2選擇SINE（正弦波），音量則較OSC1調低約6dB。此為強調貝斯的第二泛音的典型做法。

AMOUNT要手動調節！

迴響貝斯的貝斯音色中，最明顯的特徵就是濾波器的設定，此處不用低通（LOW PASS FILTER）而是使用帶通濾波器（BAND PASS FILTER）。如此可讓音頻集中在某範圍，產生低通濾波器難以表現的類似共鳴箱的緊實感。由於帶通濾波器會截除截止頻率周邊的音頻，因此並不適合製作音頻範圍廣泛的聲音，不過對於此節音色設計的目標而言，卻是一種非常重要的濾波器。

CUTOFF（截止頻率）設在10點鐘，畢竟是貝斯的音色製作，所以將目標鎖定在較低頻的部分。RESONANCE（共振）調到9點鐘左右，稍微強調出截止頻率的周邊部分。KEY FOLLOW（鍵盤追蹤調節）則右旋到底，讓高頻音域的聲音能更乾淨清楚。

FILTER EG（濾波器波封調節器）的ATTACK（起音）設為0、DECAY（衰減）為10點鐘、SUSTAIN（延音）和RELEASE（釋音）皆為0，設定成起音較為簡潔的形式。EG AMOUNT（強度）則調到2點鐘，此設定可微微凸顯出起音時的泛音。AMP EG（振幅波封調節器）則只有SUSTAIN右旋到底，其他均為0，波封成風琴狀即可。

接著在LFO1（低頻振盪器1）選擇SINE（正弦波），RATE（速率）設成與節奏同步且週期頗長的附點全音符。

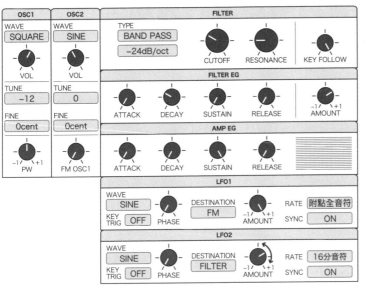

◀圖① 迴響貝斯類型的貝斯設定範例。LFO2的AMOUNT請手動調節

◀畫面① TRACK33 ♪2中使用的NoiseMaker的REVERB設定

DESTINATION（目標）則為FM（頻率調變），AMOUNT（強度）右旋到底。目前濾波器上的設定所製造的效果雖然還稱不上華麗，不過音色將隨著泛音的漸次增減而緩慢起伏（TRACK33 ♪1）。

再來要使用LFO2。波形選擇SINE（正弦波），此處的速率也設為與節奏同步的十六分音符並加在濾波器上。如此可形成簡短的娃娃效果（wah wah），十六分音符則讓音色產生顫動般的變化（圖①）。不過，放著不動的話不但會逐漸失去低頻質感，甚至有點

囉唆，因此建議一邊播放樂句，一邊即時調節強度（AMOUNT）。附錄的音源亦是以手動的方式調動強度。

接下來只要再加上能表現寬闊的空間感的REVERB（殘響效果）即可完工（畫面①、♪2）。LFO2的調變賦予聲音表情變化，可形成煽情的音色。

CD TRACK ◀))

33 迴響貝斯類型的貝斯①

♪1 LFO1上的FM調變
♪2 ♪1＋LFO2 & REVERB的完成版

⏩ FM貝斯② P126

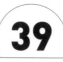

迴響貝斯類型的貝斯②

利用LFO劇烈調變FM深度

FILTER EG的設定需謹慎

此節要應用上一頁談過的迴響貝斯（dubstep）類型的貝斯，試做其他可讓音色起伏的方法。在上一頁使用的兩組LFO（低頻振盪器）中，由以十六分音符加在濾波器上的那組創造出主要的聲音起伏，而在這邊則是要針對原本只是點綴用的FM（頻率調變），以另一組LFO為主軸來設定。

圖①為設定範例。OSC1（振盪器1）選擇低一個八度的SQUARE（方波），OSC2則將TUNE（音高）調為＋12，選擇比OSC1高二個八度的TRIANGLE（三角波）。

FILTER（濾波器）選擇BAND PASS（帶通），CUTOFF（截止頻率）和RESONANCE（共振）皆為0，相對地FILTER EG的AMOUNT（強度）則調升至2點鐘左右，ATTACK（起音）為11點鐘、DECAY（衰減）為1點鐘、SUSTAIN（延音）和RELEASE（釋音）均設為0。這種方式能瞬間推升起音的部分，隨後濾波器則會慢慢關閉。而這個FILTER EG的設定會在細節上產生顯著的變化，設定時請多加注意。

關鍵在於和節奏同步的LFO

此處的重點在於LFO。RATE（速率）設為和節奏同步的四分音符，LFO波形選擇SAW（鋸齒波），DESTINATION（目標）選擇FM（頻率調變），AMOUNT（強度）右旋到底。如此一來，FM的深度會隨著每個四分音符由0推至全開，形成反覆變化的音色。再來，為了維持音調感，請一併開啟振盪器同步（SYNC ON）。

在上述的設定中，OSC1為貝斯的基本音色，OSC2則為四分音符，兩者在音色的起伏變化上各司其職（TRACK34 ♪1）。此手法在鼓打貝斯（drum and bass）及迴響貝斯等類型中十分常見。本次使用的是四分音符，不過設成三連音、八分音符、十六分音符或六連音等也很有意思。其他則有將DESTINATION設在濾波器的截止頻率（CUTOFF），甚至是PW（脈衝寬度）等手法。調變來源不論為何，將節奏同步就能產生變化，也能在實際演奏的樂句當中創造更細膩、更有趣的效果，因此請務必掌握此方法！

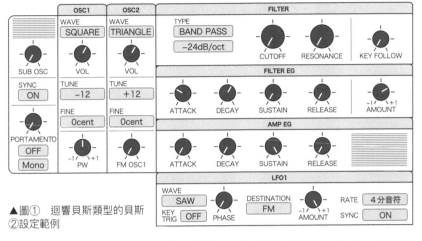

▲圖①　迴響貝斯類型的貝斯②設定範例

▲畫面①　TRACK34 ♪2中利用NoiseMaker的FILTER DRIVE和REVERB效果收尾

最後，將NoiseMaker的CONTROL（控制）介面上的破音功能FILTER DRIVE右旋到底，表現粗厚與性感，再將殘響效果REVERB加深，完成後的版本為♪2（畫面①）。

應用上來說，利用LFO調變OSC2的音高也很有趣，也能把OSC2的波形改成鋸齒波或方波，讓起伏部分的音色更加激進，請多加嘗試！不管怎麼玩，個性十足

的帶通濾波器（BAND PASS FILTER）果然和迴響貝斯相當合拍（笑）。

CD TRACK))

34 迴響貝斯類型的貝斯②

♪ 1　基本版
♪ 2　以效果器收尾的完成版

▶ 濾波器③　　　　　　　　　　　P32

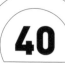

40

來自 M1 的匹克貝斯

可廣泛應用於各種音樂類型的音色

不容埋沒的堅韌音色

KORG 昔日的經典器材中，有一款名為 M1 的合成器。M1 為搭載了正宗的預設音源的劃時代機種，由於音色極度寫實加上高性價比，在 1988 年發售當時非常暢銷。

以往雖然也有搭載部分預設音源的機種，但受限於記憶體等規格限制，內建音色的長度大都短到讓人懷疑「這算寫實？」的程度。在這樣的情境中，M1 卻搭載了相對豐富的預設音源，讓當時到樂器行試玩的筆者也驚喜萬分。

其中還誕生了幾款經典音色，例如名為「M1 Piano」的傳統鋼琴音色，之後成為浩室音樂（house）不可或缺的音色。而被稱為「M1 Bass」的匹克貝斯（Pick Bass）也是經典的音色之一。一如其名，該音色就是以彈片彈奏電貝斯的聲音，除了音色寫實，堅韌有力的聲音在伴奏中也不會被埋沒，非常優秀，至今仍歷久彌新並且內建在音色庫中。這個章節就來重現匹克貝斯的音色！

以脈衝波設計音色

電貝斯的音色會因為以手指彈奏或以彈片彈奏而產生差異，以彈片彈奏時，彈片碰觸到琴弦時會發出「喀」一般的敲擊聲。那種細膩的表現能否得以重現，就是該音色的關鍵所在。

圖①為設定範例。首先，振盪器波形在 OSC1 中選用音色表現較為強韌、偏硬的 PULSE（脈衝波）。PW（脈衝寬度）設定在 2 點半左右即可（NoiseMaker 則為 0.66）。振盪器的設定先這樣就好。

FILTER（濾波器）選擇 − 18dB/oct 的 LOW PASS（低通），CUTOFF 轉到足以表現高頻泛音的偏低位置。因此，CUTOFF（截止頻率）請設在 11 點鐘、RESONANCE（共振）為 8 點鐘左右，調整為略為展現個性的設定，不過切忌調過頭。KEY FOLLOW（鍵盤追蹤調節）則右旋到底以調整音域的均衡度。

FILTER EG（濾波器波封調節器）的 ATTACK（起音）為 0、DECAY（衰減）為 10 點鐘、SUSTAIN（延音）和 RELEASE（釋音）均為 0，EG AMOUNT（強度）則轉到 2 點半左右，

◀圖① Pick Bass的設定範例

▲畫面① NoiseMaker的FILTER DRIVE效果上推到一半左右即可

以重現出彈片敲擊琴弦的聲響（TRACK35 ♪1）。 最後筆者將NoiseMaker的 CONTROL（控制）介面上的破音功能 FILTER DRIVE轉到一半左右。此種音 色不適合加上太多的效果，只要調到這 種程度即可（♪2、畫面①）。

　　這個貝斯音色因為活躍於1980～ 1990年代的英國靈魂樂團體Soul II Soul 所開創的grand beat曲風[譯註]（據說是由 屋敷豪太所作）而受到矚目，可應用在 浩室、鐵克諾（techno）、R&B（節奏 藍調）等形形色色的音樂類型中，屬於

應用範圍相當廣泛的音色，請務必試用 看看。

CD TRACK ◀))

35 匹克貝斯

♪ 1　基本版
♪ 2　以效果器收尾的完成版

譯註：Grand best，此音樂類型名稱幾乎只有日本 使用，一般納入廣義的英式靈魂樂（British soul） 中。日本有時也作「ground beat」

▶ 振盪器③ P22

TITLE
Music to Moog By

ARTIST
Gershon Kingsley

獵奇系合成器的開拓者

　　格申・金斯利(Gershon Kingsley)為迪士尼樂園夜間電子大遊行的知名主題曲〈巴洛克農村舞會（Baroque Hoedown）〉的作曲者。而且，這張專輯中亦收錄了可能人人都聽過的名曲〈爆米花（Popcorn）〉的原創版本（事實上大紅的是金斯利也曾經身為一員的音樂團體「Hot Butter」的版本）。

　　此專輯作品於1969年發表，一如專輯名稱，是以模組合成器（modular synthesizer）MOOG III-C（由於體積相當龐大，在日本俗稱「TANSU(斗櫃)」）結合原聲樂器製作而成。有別於同時代的沃爾特・卡洛斯（Walter Carlos）或富田勳那般的古典風格表現，該作品為十足的流行樂風格。同時亦收錄了貝多芬（Beethoven）、披頭四樂團（The Beatles）、鵝媽媽童謠（Mother Goose）等改編版本，每首皆以搖滾樂鼓組、長笛、電吉他以及手彈的MOOG等多重音軌錄製，形成有機又迷幻的音色，有別於日後多以編曲機（sequencer）創造出的機械性的迷幻式（Acid）宇宙。現在聽來則是頗負獵奇風格的獨特世界。曾參與MOOG產品研發的金斯利為合成器的先鋒，而提到「合成器」，也果然還是會先想到「MOOG」，因此，那種性感又厚實的音色，宛如類比聲的化身一般，是有志想成為合成器手（synthesist）的人都該聽過的聲音。

PART 3

襯底╱和弦類型&
FM音色

襯底、伴奏等主要負責表現和弦部分，
是能左右樂曲氛圍的重要音色。本章將
從正統且通用性高的音色，到合成器專
屬、個性鮮明的技巧派音色等，加以通
盤介紹。並且，後半部會將焦點移到FM
上，向各位解說質感獨特的貝斯和伴奏
專用的音色、襯底等類型的設定方法。

SYNTHESIZER
TECHNIQUE

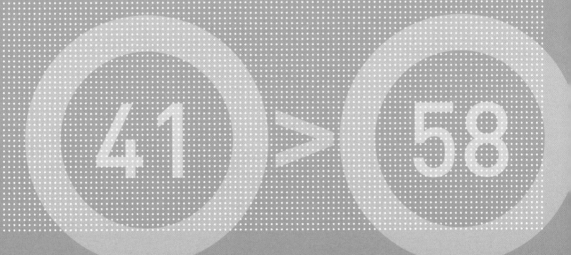

41 > 58

41

SYNTHESIZER TECHNIQUE

明亮的弦樂襯底

利用合奏效果表現厚實度

以 FINE 微調音高

先來試做襯底（pad）音色中最通用的明亮風格弦樂襯底吧。弦樂類音色的特徵如下列四點：

① 明亮華麗的聲音質感

② 厚實飽滿

③ 泛音均勻、自然平實

④ 弦樂獨特的上揚起音

若符合上述四點，音色會自然地接近弦樂風格。圖①（TRACK36）為設定範例。OSC1、2的振盪器波形皆選擇泛音最多且音色華麗閃亮的 SAW（鋸齒波）。而使用兩個相同波形的目的在於，如此只需要微妙錯開音高就能得到可表現厚度的去諧（detune）效果（合奏效果〔ensemble〕）。

話說，小提琴獨奏和十人編制的小提琴重奏同樣都使用小提琴這種樂器，但音色卻像不同樂器般的截然不同。而音色迥異的原因在於，獨奏時只有一根琴弦在鳴放聲音，奏出的音高也只有一個；然而，小提琴重奏則是即使每把琴都演奏相同的樂句，音高卻微妙錯開。重奏可以帶來十分重要的音響效果，也就是能讓聲音厚度自然堆疊。正因為有

這種效果，管弦樂團才會保留如此龐大的弦樂編制。

如上所述，為了做出「同一音色並只錯開音高」的去諧狀態，才會使用兩組振盪器。具體來說，OSC1 的 FINE（微調）設為 - 3.2cent；OSC2 則是為 + 3.2cent（在 NoiseMaker 中為 - 0.032 和 + 0.032）。實際放出聲音並調動 FINE，應該能聽出聲音會隨著微調慢慢擺盪同時逐漸增厚。但是，切記不要錯開過頭，否則就會變成單純的走音。

以 FILTER EG 調整起音的質感

FILTER（濾波器）選擇 - 24dB/oct 的 LOW PASS（低通），CUTOFF（截止頻率）轉至2點鐘、RESONANCE（共振）為0、KEY FOLLOW（鍵盤追蹤調節）右旋到底、FILTER EG（濾波器波封調節器）的 AMOUNT（強度）設在 2點鐘。FILTER EG 可在適度抑制泛音的同時，以略慢的 ATTACK（起音）和 DECAY（衰減）表現起音時琴弓摩擦琴弦的質感。AMP EG（振幅波封調節器）的設定則是由於 FILTER EG 就足以表現起音略慢的感覺，因此 ATTACK 和

▲圖①　明亮的弦樂襯底的設定範例

▲畫面①　TRACK36 中使用了 CHORUS、REVERB、DELAY 等效果，增添音響效果和性感氣息

DECAY 皆為 0、SUSTAIN（延音）右旋到底、RELEASE（釋音）則設得略長，以表現弦樂特有的餘音。

　　再來，TRACK36 中加進了 NoiseMaker 內建的效果器。其中利用 CHORUS II（和聲效果）展現厚度，再將 REVERB（殘響效果）調得寬廣一些，並加上附點四分音符的 DELAY（延遲效果），試著創造音樂廳風格的音響效果，展現性感氣息（畫面①）。此外，若想更進一步追求弦樂風格的話，也能運用遠距聲位[譯註]編輯和弦。

CD TRACK ◀))

36 明亮的弦樂襯底

譯註：遠距聲位（open voicing），或稱離開聲位、離開配置等，表示和弦中的組合音配置超過八度者，為和弦聲位的一種

▶ 弦樂類型的伴奏音色　　　　　　　　P116

陰鬱的弦樂襯底

重現UK新浪潮音色

利用PWM創造的有機音色

時間是1980年代，正值新浪潮音樂光輝燦爛之際，引領走向昌盛的即是傳說中的合成器SEQUENTIAL Prophet-5。這個機種的特色多不勝數，決定性的特徵在於音質極佳，即使是「普通的弦樂」這種乍看沒什麼大不了的音色，也相當具存在感。其中最令人印象深刻的便是彷彿朦朧沉悶，又似漂浮不定般陰暗的弦樂襯底。這個音色受到當時風格陰鬱的英國新浪潮（蓋瑞紐曼〔Gary Numan〕、JAPAN樂隊等），以及日本的YMO等音樂人重用，而在此節則要來試著重現該音色（圖①、TRACK37）。

首先，OSC1（振盪器1）選擇PULSE（脈衝波），PW（脈衝寬度）旋鈕轉到中間。也就是方波。「弦樂類音色會用到方波？」各位可能會感到疑惑，不過，若將LFO（低頻振盪器）的DESITINATION（目標）設為PW（某些機種為PWM〔脈衝寬度調變〕），AMOUNT（強度）轉到3點鐘左右，方波的音色就會在泛音上產生起伏不定的複雜變化，性格為之一變！關鍵就在「起伏不定」這點。有別於效果器的和聲效果（chorus），使用PWM時，會

從聲音的核心開始自動起伏變化，可做出特色鮮明且飽滿厚實的音色。這種音色和簡單的電子聲形成極端的對比，是想做出複雜有機的飽滿音色時的常見手法。LFO的RATE（速率）依喜好調整就好，可設在0.3～3Hz左右。在這裡則是設為1.4Hz。

接著，要在OSC2中試做detune（去諧）效果。雖然這裡也想比照使用PWM，不過有些機種的規格和NoiseMaker一樣，限定只能在一組振盪器中操作PWM，因此此處先選擇SAW（鋸齒波）。然後，FINE（微調）轉高至10cent左右，將兩組振盪器的音量調為相等。這樣應該就讓聲音的厚度再往上增加。

利用截頻表現陰沉

為了表現本次的主題「陰鬱」，將重點放在截頻，CUTOFF（截止頻率）請設在12點鐘左右。RESONANCE（共振）則調到9點鐘上下，以凸顯中頻賦予聲音韌度。KEY FOLLOW（鍵盤追蹤調節）右旋到底，AMP EG（振幅波封調節器）的ATTACK（起音）為12點鐘、DECAY（衰減）為0、SUSTAIN（延音）右旋到底、RELEASE（釋音）則調

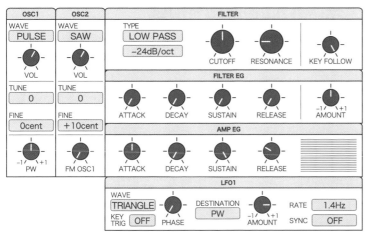

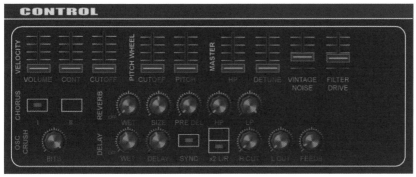

◀圖① 英倫風陰鬱的弦樂襯底設定範例。若喜歡直白的聲音,可將RESONANCE設為0

▲畫面① 使用NoiseMaker的VINTAGE NOISE效果,可表現經典合成器的質感。TRACK37中亦使用了FILTER DRIVE、CHORUS I、DELAY等效果

為10點鐘左右。

光是這樣就已經呈現出「朦朧沉悶」感了,不過在TRACK37中,又將NoiseMaker搭載的VINTAGE NOISE(復古噪音)效果推高至一半左右,表現早期合成器音色的陰暗氣息。FILTER DRIVE(破音)也同樣推到一半左右來演繹粗厚感。再來,為了表現立體聲與厚度,開啟CHORUS I(和聲效果),

然後以附點八分音符和附點四分音符的STEREO DELAY(立體聲延遲效果),做出從左右聲道向外擴散的效果(畫面①)。如何?是否從這陰鬱的音色中感受到潛藏的英國魂了呢?

CD TRACK

37 陰鬱的弦樂襯底

▶ 活用波形編輯功能製作襯底　　　P108

氣氛莊嚴的襯底

運用八度音程的齊奏技巧

應用編曲技巧

接下來要試做氣氛莊嚴的襯底。此處將會使用合成器在整體音色設計上常用的八度音程（octave）的齊奏（unison）技巧。不僅合成器，此技巧主要亦常見於流行樂的弦樂編制、古典管弦樂團等音樂類型中。

舉例來說，近代的作曲家（尤其是拉威爾〔Joseph-Maurice Ravel〕）除了八度音程的齊奏，也常以平行五度或十二度（一個八度加完全五度）等音程重疊聲部。原因在於，當時只能利用既有的原聲樂器，以齊奏技巧製造單一樂器難以形成的第三種音色，才能創造出全新的聲音。

而且，除了單純的齊奏，也會使用一個八度、兩個八度或完全十二度等具有泛音關係的音程，視情況甚至以大十七度、小二十一度等平行音程齊奏（如法國號、馬林巴琴、大提琴等，以及短笛、木琴、鐘琴等），創造出類似現在稱為加法合成器（additive synthesis）以及管風琴音栓（drawbar）在音色設計上的原型。其效果可見於拉威爾的〈波麗露（Bolero）〉等樂曲，

華美的音色中夾雜著緊張氣息，再加上複雜、莊嚴感，呈現出單一樂器難以表現的音色。

事實上，在現代流行樂中，以吉他或鍵盤樂器演奏和聲的情況下，便不太需要再啟用弦樂編制來表現和聲，因此弦樂的對位技巧（counterpoint）經常以對位聲部落在二～四個八度音的方式齊奏。

上述內容乍看之下似乎和合成器的音色設計沒有太大的關係，不過若將每一種樂器的角色應用在振盪器上時，效果可以說相當卓越。

亦需重視音色的音域範圍

圖①為八度音程齊奏的襯底音色設定範例。為了方便對照，此處將沿用P96「明亮的弦樂襯底」的數據。請各位先重現P97中的設定圖例，再繼續進行下述內容。

首先，兩組振盪器皆選擇SAW（鋸齒波），並將OSC1（振盪器1）設為低一個八度音，如此就會先形成單純的八度音程齊奏（TRACK38 ♪1）。接著，把OSC2設為有泛音關係的＋7。再來要將

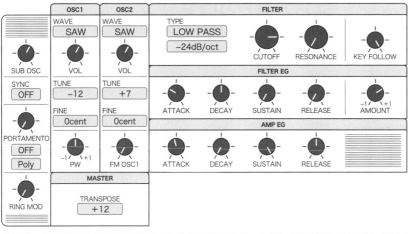

▲圖① 氣氛莊嚴的襯底設定範例。此處使用副振盪器，關鍵是需將整體移調至高一個八度音

SUB OSC（副振盪器）當做另一組低一個八度音的聲部來使用，把音量調成與其他兩組相等。此外，由於NoiseMaker的副振盪器預設為低兩個八度的方波，其他的合成器亦可仿照相同設定來使用第三組振盪器。

回到正題，整體的音域在這個狀態下會過低。因此，請利用合成器中的移調功能（TRANSPOSE）將整體音域提高一個八度（♪2）。如此一來，便能做出莊嚴肅穆的感覺。

此處再多費點工夫吧。倘若音色的音域範圍變廣，聽起來的氣勢便會更加壯闊，因此請試著調高原先調得較低的CUTOFF（截止頻率），將其轉到3點鐘左右，應該就會形成相當氣派的音色（♪3）。

進階的應用也可將OSC2的TUNE（音高）設為＋4、＋12、＋19、＋16等（音程均為泛音成分），可分別表現不同感覺的莊嚴氣氛，請多加嘗試。

CD TRACK ◀))

38 莊嚴的襯底

♪1　八度音程的齊奏
♪2　加上副振盪器後整體移調
♪3　調高截止頻率的完成版

⏭ 利用音高調節輪製作樂句　　　　　　P214

輕薄透明的襯底

補足空洞卻不過度主張的音色

使用三角波

　　這世上有想利用厚重的襯底表現厚度的時候，自然也會有想呈現和弦質感或補滿空隙，卻不想過度強調存在感的情形。若要比喻的話，P96或P100中製作的音色屬於醇厚的濃湯類，而此節要試做的則是法式高湯類（笑）般輕薄透明的低調襯底（圖①、TRACK39）。

　　首先，振盪器僅用一組並選擇TRIANGLE（三角波）。由於襯底常用的鋸齒波其泛音較豐富，波形也往往會產生偏厚的音色，脈衝波也是如此。相較之下三角波的泛音相當少，而且只含奇數倍泛音，較易形成帶有某種獨特透明感的聲音。此外，僅用一組振盪器的話，便不需再微調音高（detune）或疊加八度音來表現厚度。這裡盡量以單純的方式避免存在感過於鮮明。

　　FILTER（濾波器）則選擇不太常用的－6dB/oct的LOW PASS（低通）。以和緩的方式截除泛音也較易做出輕薄的音色。相反地，想要創造印象強烈的聲音時，大多適合使用－24dB/oct這種相對銳利的曲線。CUTOFF（截止頻率）設在12點鐘左右、RESONANCE（共振）為0，KEY FOLLOW（鍵盤追蹤調節）則右旋到底。FILTER EG（濾波器波封調節器）的話，由於一旦啟動便會造成音色變化而不小心表現出存在感，因此此處亦設為0。AMP EG（振幅波封調節器）的ATTACK（起音）為1點鐘、DECAY（衰減）為0、SUSTAIN（延音）右旋到底、RELEASE（釋音）設為12點鐘，有點類似淡入效果（fade in）。請盡量避免在延音部分製造音量上的變化，釋音部分也請試著做出自然消逝的感覺。

關鍵在於高通濾波器

　　最後的關鍵則是要利用效果器中的高通濾波器截除低頻。NoiseMaker的CONTROL（控制）介面中備有高通濾波器（HP），TRACK39中將其上推了0.7左右（畫面①）。這樣可以讓基音部分不會表現過頭。過度強調基音的話，存在感可能會過於鮮明，因此在製作這類音色時，請謹記以高通濾波器來截頻，或者也可考慮利用外掛式EQ（等化器）中的高通濾波器。此外，P96或P100中製作的厚實音色亦可運用高通

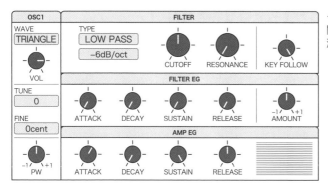

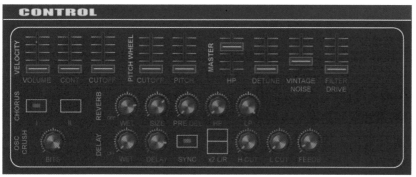

◀圖① 輕薄透明的襯底設定範例。關鍵在於上述設定中另外使用了高通濾波器

▲畫面① NoiseMaker的CONTROL介面上備有高通濾波器（HP），上推可截除低頻部分

濾波器來大幅削薄聲音，這也是合成器音色設計中的基礎技巧之一。接著，TRACK39還加進了若干NoiseMaker搭載的REVERB（殘響效果），並且將和聲效果CHORUS I設為ON，讓聲音內部更加鬆散。

另外，若在圖①的狀態下將CUTOFF右旋到底，透明感會更明顯，而將RESONANCE再轉高一點，便能進一步強調出輕薄感。然後，若將NoiseMaker中的VINTAGE NOISE（復古噪音效果）稍微推高（約0.25），會形成輕薄卻又樸實自然的質感，這種做法也相當有趣。

雖然上述設定所做出的音色和P96中的明亮弦樂襯底非常相近，不過還是能比較出兩者的存在感截然不同。

CD TRACK ◀))

39 輕薄透明的襯底

▶ 溫暖人心的長笛類型主奏　　　　　P152

音色可變的襯底①

截頻功能可緩慢開合的音色

運用 FILTER EG

　　這節來試做看看在延音狀態時音色會逐漸變化的襯底吧。「讓音色變化」的方法形形色色，這裡要做的並不是讓演奏者即時調動旋鈕改變參數的手法，而是讓合成器自動產生變化的設定。該操作方法是以EG（波封調節器）和LFO（低頻濾波器）為代表。EG可描繪聲音自開始到結束的變化曲線，LFO則能週期性重複相同變化。其相關說明如PART 1所描述。

　　兩者除了依用途分別運用，亦可視狀況同時使用。而且利用兩者讓音色產生變化，進而使聲音展現表情，即使音符上的編制簡約，也能創造出變化萬千的音色。

　　接下來，就從可說是「讓音色自動變化」的方法中最正統的FILTER EG著手，製作可調變截頻功能的音色吧。

嘗試利用弦樂類音色

　　圖①為設定範例。兩組振盪器皆選擇SAW（鋸齒波），僅OSC2（振盪器2）略微調低FINE（微調）以形成去諧效果（detune）。AMP EG（振幅波封調節器）

的ATTACK（起音）和DECAY（衰減）均為0、SUSTAIN（延音）右旋到底、RELEASE（釋音）則設在12點鐘。波封曲線基本上為風琴狀，只有餘音稍微加長一些。

　　接著則要設定關鍵的FILTER，首先，選擇標準的－24dB/oct的LOW PASS（低通），CUTOFF（截止頻率）轉到10點鐘左右。此處瞄準的效果，是要讓濾波器在起音時關閉而形成沉悶的聲音，接著又在聲音延展時開啟讓泛音逐漸增加，當泛音量達到高峰後，濾波器又再度慢慢關閉以減少泛音。想要實現這種效果，便可利用FILTER EG來調變截頻功能。

　　FILTER EG的ATTACK轉到12點鐘、DECAY亦為12點鐘而SUSTAIN則為0，RELEASE也設在12點鐘。如此可製造出讓截頻功能慢慢開啟，隨後再緩慢地逐漸關閉後終至歸零（CUTOFF旋鈕的方位）的變化。EG AMOUNT（強度）則可設在偏高的4點鐘左右。

　　RESONANCE（共振）暫時先設為0，KEY FOLLOW（鍵盤追蹤調節）右旋到底以調整音域間的平衡。TRACK40

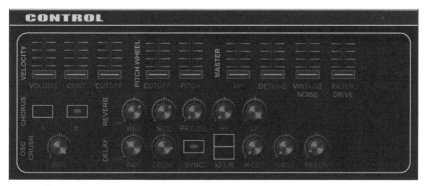

▲圖①　FILTER EG創造的音色變化範例，即TRACK40 ♪1的狀態

▲畫面①　TRACK40 ♪2中使用了 NoiseMaker 搭載的CHORUS II、REVERB 以及 DELAY 效果

♪1即是以上述方法做出的音色。

　　為了進一步展現開闊的感覺，♪2中加進了和聲效果CHORUS II、殘響效果REVERB以及較長的延遲效果DELAY（畫面①）。應該可以聽出單調的和弦隨著泛音變化而流露出豐富多變的表情。

　　進階應用則可以將RESONANCE調高，進一步凸顯變化來創造太空風格的音色，而這個音色亦是經典中的經典（♪3）。

CD TRACK ◀))

40 FILTER EG創造的音色變化範例

♪1　基本設定範例
♪2　♪1＋效果器的活用範例
♪3　♪2＋RESONANCE的活用範例

⏵ 調變③　　　　　　　　　　　　　　　　P42

音色可變的襯底②

濾波器隨LFO變化

浪花起伏般的律動

上一頁試做了利用FILTER EG（濾波器波封調節器）讓截頻功能緩緩開合的變化，此節則要嘗試利用LFO（低頻振盪器）調變濾波器做出截然不同的激烈變化。合成器的設定和演奏數據則沿用前頁的部分，以利對照。

首先，將P105圖①中的FILTER EG的AMOUNT（強度）設為0，截頻功能在時間上的變化便會逐漸消失，聲音因此變得扁平。然後，將RESONANCE（共振）先調高到12點鐘左右。

接下來，將LFO調成與節奏同步，RATE（速率）請選擇八分音符。LFO波形為SINE（正弦波），PHASE（相位）為0。LFO的DESTINATION（目標）選擇FILTER，AMOUNT（強度）轉高到4點鐘左右，於是截頻功能的開合將會和節奏同步，配合八分音符的節奏形成如浪花起伏般的律動（圖①、TRACK41 ♪1）。

LFO和EG的組合技

接著請將LFO波形設為SQUARE（方波）看看。結果這次的截頻與其說

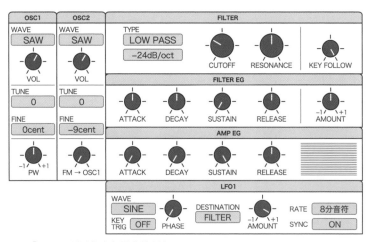

▲圖①　LFO創造的音色變化範例之一

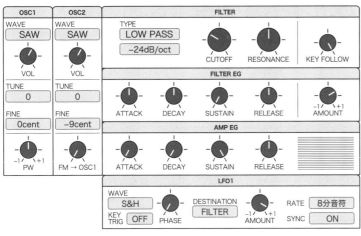

▲圖② LFO 和 FILTER EG 的組合技

是一開一合，不如說像是自動以八分音符演奏般、但又不盡相同的特殊連音效果（♪2）。再來，請將LFO波形選為S&H（取樣與保存）看看。襯底一經隨機的濾波處理，便會形成閃閃發亮般的特殊效果（♪3）。不論是哪一種LFO波形，若利用RESONANCE凸顯性格，或將音符改成十六分音符、附點八分音符、三連音等，就能做出變化多端的效果，請多多嘗試。

最後請聽聽看♪4（圖②），這是調高 FILTER EG 再結合 RESONANCE 的組合技。若在 FILTER EG 產生的變化中，融合由LFO的S&H波形創造出的閃耀光輝，聲音效果還真是華麗非凡呢。像這樣活用EG和LFO的話，便能讓平淡無奇的聲音添上豐富多彩的表情。「能駕馭調變的人就能稱霸合成器」，請各位務必多加挑戰。

CD TRACK ◀))

41 LFO 創造的音色變化範例

♪1 LFO 波形為正弦波的範例
♪2 LFO 波形為方波的範例
♪3 LFO 波形為S&H的範例
♪4 LFO 和 FILTER EG 的組合技

▶ 效果音①～風聲　　　　　　　　　P162

47

SYNTHESIZER TECHNIQUE

活用波形編輯功能製作襯底
反轉聲音的製作方法

先製作素材

　　本節要來運用襯底系列最後的變速技，也就是DAW的波形編輯功能。合成器本身的聲音在這裡只單純當成素材使用，素材在轉成音訊（audio）檔案格式之後的編輯才是重點。首先來製作做為素材使用的合成器音色吧（圖①）。

　　OSC1（振盪器1）選擇PULSE（脈衝波），而LFO（低頻振盪器）的DESTINATION（目標）設為PW（脈衝寬度）、RATE（速率）約為1Hz、波形以SINE（正弦波）進行PWM（脈衝寬度調變），製作厚實的波形。OSC2選擇SAW（鋸齒波），將OSC1、OSC2錯開音高（detune），以相同音量混合就能做出厚度。

　　濾波器選擇－24dB/oct的LOW PASS（低通），CUTOFF（截止頻率）為0、RESONANCE（共振）約為9點半鐘；FILTER EG（濾波器波封調節器）的ATTACK（起音）為0、DECAY（衰減）為1點鐘、SUSTAIN（延音）為0、RELEASE（釋音）為1點鐘，EG AMOUNT（強度）則轉高至4點鐘左右。如此一來，就會形成起音時泛音大幅增加而聲音延展時CUTOFF又會急劇下降的狀態。

　　然後將AMP EG（振幅波封調節器）的ATTACK設為0、DECAY為12點半方向、SUSTAIN為0、RELEASE為10點鐘多一點，和FILTER EG同時讓音量驟降。準備工作到此先告一段落（TRACK42♪1）。

REVERSE & 波形編輯

　　音色在此狀態下還是平常那種起音明亮的衰減聲對吧。不過，這麼做是有有理由的。如果先將這個音色格式化成聲音檔（bounce〔匯出〕程序），再利用DAW的波形編輯功能反轉（REVERSE）每個小節的和弦，如此便能做出一般合成器EG無法取得的反向襯底音色（♪2）。

　　製作此類音色時，祕訣在於要使用音色或音量變化從頭到尾都相當激烈的聲音，否則特地將聲音反轉卻改造效果不彰的話，就毫無樂趣可言了（管風琴類的音色尤其如此）。例如像是音色和音量變化皆相當激烈的傳統鋼琴便能得到優異的效果。基於上述理由，先前才會

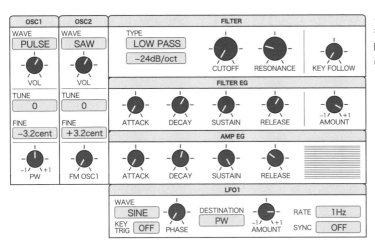

◀圖① 素材用的合成器音色，其關鍵在於利用FILTER EG和AMP EG做出劇烈變化

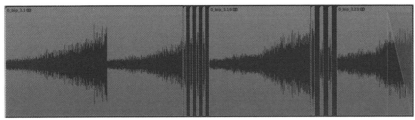

▲畫面① 以REVERSE和波形上的分割，完成的TRACK42 ♪3音軌

在素材用的音色中以FILTER EG和AMP EG加上略微極端的變化。這裡的「謊報」技巧，即是製作反轉音色素材的重點所在。

再來，♪3中除了反轉，還進行了波形編輯。第二小節的第四拍以三十二分音符的單位分割，刪去偶數拍音符後，便形成以十六分音符分割的聲音。第四小節的開頭也同樣以三連音分割，第四小節的第四拍則利用APPLE Logic Pro的功能製造有如唱盤停止時的漸慢效果（畫面①）。

接著，最後再以Logic Pro的外掛效果器Ensemble（合奏）效果添上一層厚度，並再以立體聲的音響效果收尾。

不只是用合成器，像這樣利用DAW的波形編輯功能處理聲音，即可得到合成器本身無法做出的效果，請務必多加嘗試。

CD TRACK ◀))

42 活用波形編輯功能製作襯底

♪1　素材用的合成器襯底
♪2　反轉音色
♪3　經過波形編輯的完成版

▶ 聲碼器的音色設計③　　　　　P200

48

SYNTHESIZER TECHNIQUE

電鋼琴風格的伴奏音色

以方波製作RHODES音色

利用 FILTER EG 製造泛音上的變化

提到鍵盤樂器的代表，首推鋼琴。然而不管再怎麼努力，傳統鋼琴的音色依然是取樣音源的聲音最為真實。不過，從以前電鋼琴（electric piano）的音色就是比較容易用合成器模擬的代表；原因在於電鋼琴的泛音組成較傳統鋼琴單純，相對容易重現，視情況還能做出比RHODES、WURLITZER等代表性廠牌的電鋼琴聲更適合搭配樂曲的音色。

多數的電鋼琴製品是利用琴槌敲擊類似音叉的鐵棒或金屬簧片，因此能發出風格獨特又帶有透明感的音色。泛音上則是起音部分的高頻泛音多，略有「喀吱」的感覺，延音部分則幾乎不具四倍以上的泛音。若要重現這類音色，RHODES風格可選用方波，WURITZER風格則可選擇鋸齒波或脈衝波。在這一節要來試做RHODES風格的音色（圖①、TRACK43）。

振盪器（OSC）僅使用一組，選擇SQUARE（方波）。FILTER（濾波器）的CUTOFF（截止頻率）為10點鐘、RESONANCE（共振）為0、KEY FOLLOW（鍵盤追蹤調節）右旋到底、

FILTER EG（濾波器波封調節器）的AMOUNT（強度）轉到2點鐘左右。FILTER EG為起音俐落，隨後立即衰減的設定，以表現琴槌的敲弦感和後來泛音較少的狀態。因此ATTACK（起音）設為0、DECAY（衰減）為12點鐘、SUSTAIN（延音）為0、RELEASE（釋音）為9點鐘即可。

AMP EG（振幅波封調節器）則是為了重現聲音持續延長，經過十幾秒後消逝（高音部分更快衰減）的感覺，DECAY較 FILTER EG的設定稍長，約在1點半鐘左右。如此便能做出更加明亮的起音和沉悶的延音，重現電鋼琴的特點。而且，該特徵普遍常出現在打擊樂器和彈撥樂器之中，亦可廣泛應用於其他類型的音色創作上。

利用彈奏力道控制截頻

電鋼琴的音色設計還有一個重點，即以彈奏力道（velocity）來改變音色的明亮度和強度。多數的合成器可利用VELOCITY（力度）值來調整CUTOFF（截頻）和VOLUME（音量），而在NoiseMaker則是於CONTROL（控制）

110

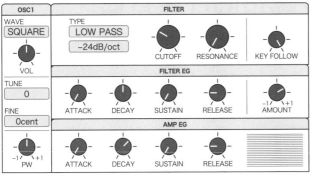

▲圖①　RHODES風格的電鋼琴設定範例

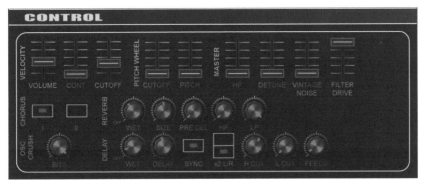

▲畫面①　VELOCITY區位於NoiseMaker的CONTROL介面中，具有以彈奏力度控制VOLUME、CUTOFF的功能。此外，TRACK43中則使用了CHORUS I和 FILTER DRIVE效果

介面上的VELOCITY區設定CUTOFF和VOLUME。在這邊可分別將兩者的推桿推高約一半左右。某些合成器的調變（modulation）區亦具有此類設定，請自由尋找探索。

再來，開啟和聲效果CHORUS I以表現空間感，最後再將破音效果FILTER DRIVE右旋到底，讓電鋼琴的放大器在強力彈奏時產生破音質感（畫面①），

這樣應該就能提升存在感。利用合成器製作的電鋼琴聲，散發出有別與本尊的獨特氣息，音色出眾，請務必加以活用。

CD TRACK ◀))

43 RHODES風格的電鋼琴

▶ 振幅波封　　　　　　　　　　　　P26

電風琴風格的伴奏音色

LESLIE 喇叭的音色也一併重現

脈衝波＋鋸齒波

　　繼電鋼琴之後，來試做哈蒙德風琴（hammond organ）類型的電風琴（electric organ）音色吧。此類風琴是由稱做拉桿（drawbar）的控制元件合成正弦波來製造音色，某種意義上屬於合成器的先驅樂器。雖然無法在延音部分創造音量、音色上的變化，不過可機械性地控制泛音這點則與合成器相似，和其他樂器相比算是較易於以合成器重現的樂器。只是，雖然統稱為風琴音色，但隨著拉桿的設定亦能產生各種音色；反過來說，若能確實掌握「音量／音色在時間上無變化」這項特徵，不管哪一種泛音組成都能「聽起來像電風琴」，而這點也是其獨到之處。

　　圖①（TRACK44）為設定範例。OSC1（振盪器1）選擇80：20的PULSE（脈衝波），LFO（低頻振盪器）則以7Hz左右的速率製造偏快的抖音（vibrato）。這個動作是為了重現使用LESLIE喇叭播放哈蒙德電風琴的效果。LESLIE在構造上是藉由馬達驅動喇叭旋轉來獲得和聲效果，不過只有高音部分會旋轉，低音不會。為了重現此效果，

OSC2選擇低一個八度的SAW（鋸齒波），讓振盪器1、2彼此相互干擾。這樣便能形成相當具電風琴特色的聲音。

　　再來，為了表現厚度，可再混入副振盪器SUB OSC（NoiseMaker的副振盪器會發出低兩個八度的方波音色，若使用的合成器備有三組振盪器，則以相同設定重現）。音量的比例為振盪器1、2等量，副振盪器則約為前者的一半。倘若想做出較輕薄的音色，副振盪器亦可捨棄不用。

敲擊聲則以FILTER EG製造

　　接下來要利用濾波器（FILTER）削除若干泛音。請將CUTOFF（截止頻率）設為11點半鐘、RESONANCE（共振）為1點鐘、KEY FOLLOW（鍵盤追蹤調節）右旋到底。然後，為了表現敲擊時的「鏘」聲，FILTER EG（濾波器波封調節器）的ATTACK（起音）為0、DECAY（衰減）為9點鐘、SUSTAIN（延音）和RELEASE（釋音）為0，EG AMOUNT（強度）約設為2點鐘（不要敲擊聲的話則設為0）。AMP EG（振幅波封調節器）的ATTACK和DECAY為0、

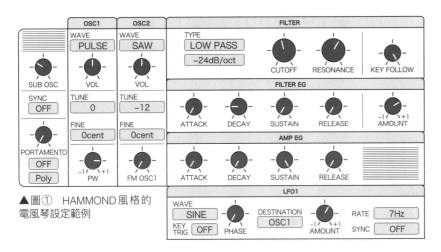

▲圖① HAMMOND風格的
電風琴設定範例

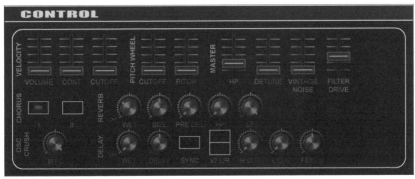

▲畫面① 使用NoiseMaker的CONTROL介面中位於MASTER區的HP、VINTAGE NOISE、
FILTER DRIVE等效果，再加上些許REVERB，即可營造獵奇的氛圍

SUSTAIN右旋到底、RELEASE亦為0，
這就是風琴狀波封的慣用設定。

　　最後再加上效果器。將NoiseMaker
CONTROL（控制）介面中位於
MASTER（主控）區的HP（高通濾波器）
上推一些就可展現音箱共鳴的效果，再
將VINTAGE NOISE（復古噪音）上推
一半、破音效果FILTER DRIVE推到最
大，便能重現復古質感。依喜好亦可加

入些許REVERB（殘響效果），應會營
造出相當詭譎的氣氛。利用波形和截頻
功能可讓音色產生趣味十足又豐富多彩
的變化，請多加挑戰。

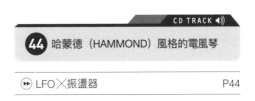

CD TRACK ◀))

44 哈蒙德（HAMMOND）風格的電風琴

⏩ LFO✕振盪器　　　　　　　　　　　P44

50

浩室類型的伴奏音色

穩定的基音和起伏的泛音並存的音色

將副振盪器設為基音

接下來試做合成器特有的伴奏音色吧。成品預設為以附點八分音符的複節奏（polyrhythm）風格演奏的浩室（house）類型伴奏。目標是做出乾脆俐落的音色，重複樂句不但能微妙地緩緩變調、蜿蜒起伏，同時也百聽不厭。

首先，此音色設計會將副振盪器（SUB OSC）當做基音使用，因此要利用 TRANSPOSE（移調）將合成器的音域設為＋24（高兩個八度），讓音程等同於平常在振盪器上 TUNE（音高）為 0 的狀態（本書沿用 NoiseMaker 的設定，副振盪器的音程預設為低兩個八度）。

接著在 OSC1（振盪器 1）選擇 SAW（鋸齒波），TUNE 設為 0，執行振盪器同步（SYNC），並將音量轉至和副振盪器相等。此狀態能形成乾淨俐落的聲音，是一種可融入和弦演奏的萬用正統音色，請好好記起來。另外，此處之所以運用振盪器同步，是為了隨後在使用調變（modulation）時不會讓音高產生變化之故，所以在這個階段中尚不具意義。

濾波器（FILTER）選擇－24dB/oct

的 LOW PASS（低通），CUTOFF（截止頻率）設為 11 點鐘，製造偏粗厚的音色，而 RESONANCE（共振）轉大至 12 點鐘左右，做出略似於管風琴的特徵。AMP EG（振幅波封調節器）的 ATTACK（起音）為 0、DECAY（衰減）為 9 點半鐘、SUSTAIN（延音）為 12 點鐘、RELEASE（釋音）設為 0。延音部分的音量下降時，會讓起音聽起來相對強勢，屬於風琴狀波封曲線的變形。

筆者在此為了提升厚度與性感氣息，將 NoiseMaker 的 CONTROL（控制）介面上的 DETUNE（音高微調）效果上推至一半左右（TRACK45 ♪1）。雖然此效果本來是用於模擬類比合成器在音高上的不穩定狀態，在 NoiseMaker 中卻會比利用振盪器錯開音高（detune）更能做出強韌的音色。在其他合成器中可能會以「ANALOG」標示，請試著尋找看看。

利用 LFO 增加起伏

下一步，要使用 LFO（低頻振盪器）在濾波器上製造音色起伏。LFO1 選擇 SINE（正弦波）、RATE（速率）為

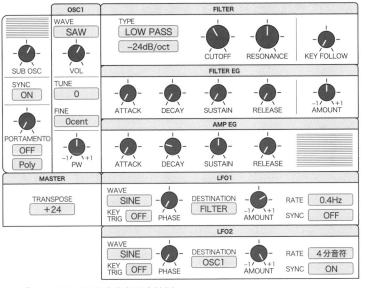

▲圖① 　浩室類型的伴奏音色設定範例

0.4Hz、AMOUNT（強度）設在2點鐘左右，可形成濾波器調變的起伏音色。將設為四分音符和二分音符的STEREO DELAY（立體聲延遲效果）加在此音色中，立即散發出濃厚的浩室音樂氣息（♪2）。

　　再來要在LFO2中調變OSC1。波形為SINE，RATE為和節奏同步的四分音符，AMOUNT則是開到最大（圖①、♪3）。由於振盪器同步已事先開啟，因此音程不會發生變化，不過泛音的變動卻相當大，並且和濾波器調變互相影響形成複雜的音色起伏。此處的關鍵在於，由於基音設定在副振盪器上，因此已啟動振

盪器同步的OSC1即使經過調變，僅泛音的高音部分會產生起伏，聲音的核心仍然相當穩固。即形成「穩定度」和「變調感」共存的狀態。應用範例上則可將LFO2波形設為NOISE（噪音），做出有噪音風格的打擊樂音色（♪4）。

CD TRACK

45 浩室類型的伴奏音色

♪ 1 　無音色起伏的正統派
♪ 2 　♪1＋濾波器調變&STEREO DELAY
♪ 3 　♪2＋OSC1調變
♪ 4 　♪3的LFO2改為NOISE的應用範例

調變② 　　　　　　　　　　　　　　　　P40

弦樂類型的伴奏音色

運用 EG 的設定製作弦樂風格的起音質感

預設為人數偏少的弦樂編制

P96 已介紹過襯底類型的弦樂音色，這一節要來試做起音富有特色、樂句清晰的伴奏用弦樂音色。

相較於注重厚度的襯底類型，這裡的音色會優先表現樂句起始的狀態和鮮明程度。形象與其說是龐大的弦樂編制，人數上的感覺更偏向四重奏（4人）或六重奏（6人）。

首先，OSC1（振盪器1）選擇SQUARE（方波），TUNE（音高）設為－12；OSC2則為SAW（鋸齒波），TUNE設為0。此設定屬於可有效表現出音色的響亮度和粗厚感的正統類型。音量比例則設得比方波稍低（－8dB左右）。

FILTER（濾波器）選擇－24dB/oct的LOW PASS（低通），CUTOFF（截止頻率）為11點鐘、RESONANCE（共振）不動，讓個性稍顯低調。接著，弦樂特有的起音質感則以FILTER EG（濾波器波封調節器）和AMP EG（振幅波封調節器）搭配製作。訣竅是將FILTER EG的ATTACK（起音）調得比AMP EG的ATTACK稍快，而AMP EG的DECAY（衰減）則短於FILTER EG。如此便能在起音上揚後，讓音量立即下降以凸顯起音部分，重現弦樂的「咔」、「喀」聲的感覺。另外，襯底中延續了釋音部分（RELEASE）以達到壯闊的音響效果，此處則是把餘音交由REVERB（殘響效果）設定，展現明確的樂句分段。

具體的做法則是將FILTER EG的ATTACK轉到8點鐘、DECAY為11點鐘、SUSTAIN（延音）為0、RELEASE設為11點鐘；AMP EG的ATTACK則為10點半鐘、DECAY為10點、SUSTAIN為2點鐘、RELEASE為8點鐘，類似這種感覺。

利用 LFO 表現臨場不穩定的感覺

接下來要利用LFO（低頻振盪器）調變振盪器以增加一些音程上的擺盪。LFO選擇SINE（正弦波），RATE（速率）設為5Hz左右，DESTINATION（目標）則設在選用了SAW（鋸齒波）的OSC2。AMOUNT（強度）只需少許便已足夠，以NoiseMaker的設定來說，數值調到0.02左右就可以了。如此便能表現些許抖音（vibrato）以及原聲樂器不安定的感覺。

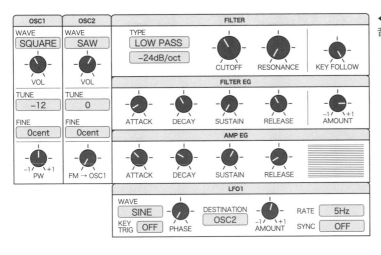

◀圖① 弦樂類型的伴奏音色設定範例

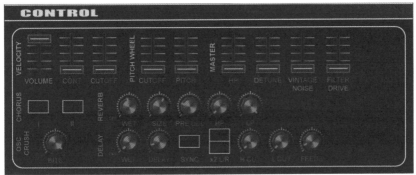

▲畫面① REVERB的設定範例。將PRE DELAY加長加深能演繹出豪華氣派之感

這樣便差不多完工了。CHOURUS（和聲效果）或DELAY（延遲效果）等人工的效果器在此不強加，僅加上稍多的REVERB。尤其若將PRE DELAY（預先延遲）稍微轉得誇張一些以模擬音樂廳寬闊的空間效果的話，就可以展現弦樂風格的氣派華麗（圖①、畫面①、TRACK46）。

此音色的使用訣竅在於製作樂句時，需要加強對弦樂的意識。純粹以單手演奏伴奏的和弦便無法展現弦樂的質感，這點在使用真實的取樣音源時也一樣。製作樂句時，請同時主動注意聲位（voicing）、音域以及弦樂編制的狀態。

CD TRACK 🔊

46 弦樂類型的伴奏音色

▶▶ FM管樂　　　　　　　　　　P128

52

管樂類型的伴奏音色

放克曲風的正宗鋸齒波音色

以 去諧表現粗厚感和性感氣息

本節要試做的音色早期常見於 Prince、Jam & Lewis、The Time 等 R&B 或放克曲風（funk），現在則是各式曲風中常用的經典音色，可說是「振盪器一絲不掛的超華麗合成器管樂」（笑）。此音色的表現幾乎來自於鋸齒波赤裸裸的原音，AMP EG（振幅波封調節器）的波封曲線也為風琴狀，但是製作時只需要平凡地執行「工作」，就能逐步完成具有粗厚感與性感氣息的聲音。

首先要操作招牌的去諧（detune）技巧。兩組振盪器（OSC）皆選擇SAW（鋸齒波）並設成相同音量。此狀態僅是單純的鋸齒波（TRACK47 ♪1）。接著將OSC1的FINE（微調）設在 − 10cent，OSC2設在約 ＋ 10cent（NoiseMaker中則是 − 0.1和 ＋ 0.1），錯開兩者的音高。此處的去諧效果調得比製作襯底音色時常用的設定再重一些，主要是考量到這個音色較有可能運用在短樂段而非長延音中。若在長音音符上使用過度強烈的去諧效果，聲音起伏會太過醒目而容易顯得繁冗；短音音符製造出的「過度擺盪」則能做為特徵，適當地為樂音增色，形成悅耳的音色。此外，也能呈現

出管樂在音高上的不穩感，一箭雙雕。

♪2就是這個音色，應該會比♪1更加性感飽滿。單是這樣設定，就已經是放克曲風的正宗鋸齒波管樂音色了。

接下來則要將FILTER（濾波器）的CUTOFF（截止頻率）轉到2點鐘，以表現粗厚感。只調整此部分會讓音色顯得沉悶單調，因此請將RESONANCE（共振）調到10點鐘左右（♪3）。這樣應該就能提升粗厚感和性感氣息。

樂句分段也是重點

♪3幾乎已經完成，不過為了演繹粗厚的類比質感，筆者將NoiseMaker的破音效果FILTER DRIVE痛快地推到最大。另外，雖然原則上算犯規，不過還是加上了薄薄一層REVERB（殘響效果）完成最後的♪4。REVERB必須夠薄，否則會喪失沉著的感覺，敬請留意（圖①、畫面①）。

然而此音色若用錯地方，恐怕只會變成一種「鋸齒波去諧」的聲音罷了，因此得在樂句的分段上多下工夫。TRACK47中使用強調m6譯註1和弦的多利亞調式音階（Dorian Scale）譯註2的手法。此為明尼阿波羅斯之聲（Minneapolis sound）風格

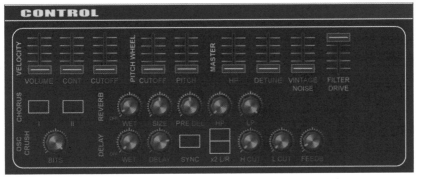

◀圖① 管樂類型的伴奏音色設定範例

▲畫面① NoiseMaker中的FILTER DRIVE和REVERB的設定範例

的基本形式，特別注重「留白的停頓」，不刻意填滿空隙，同時以三和音[譯註3]以上的方式演奏。此外，這類保留了鋸齒波本色的音色由於具有豐富的泛音，聲音即使在伴奏中亦算相當「突出」。因此，在聲音種類較少的伴奏中僅以此音色自創宇宙時非常有效。

　　應用範例則是音色維持原狀，將AMP EG的ATTACK（起音）調慢一點，便能創造出錄音帶倒轉的風格。甚至，若將RELEASE（釋音）設得稍長，使去諧效果收斂一點的話，也能做出明亮

風格的襯底。

CD TRACK 🔊

47 管樂類型的伴奏音色

♪ 1 detune前
♪ 2 detune後
♪ 3 濾波器設定後
♪ 4 加上REVERB的完成版

譯註1：m6（minor sixth，小六度），即根音 + 小三度 + 大三度 + 根音6度音
譯註2：此調式的第六個音一般為大六度M6，本章節的範例曲目則以小六度m6演奏
譯註3：三和音（triad），又稱三和弦

⏩ 昔日的放克類型合成器貝斯　　　　　P78

音色可變的伴奏

長音音符亦能演奏出節奏感奔馳的音色

S&H的振盪器同步

　　此節要來試做「現實世界樂器無法表現且節奏多變的音色」。在合成器出現之前，「編曲」的流程主要是「按樂器——譜寫音符＝完成聲音的整體架構」。因此，對當時的編曲家而言，編曲可說是幾乎等同於「譜曲」。例如，假設樂譜上寫了piano（鋼琴），那在樂器的選擇，或者演奏場所、麥克風架設、演奏者的演奏風格等，不論需要注意的重點有多少，基本上所有的編排大都是靠「音符」來決定。

　　然而，當合成器問世後，此法則便不再適用。不用說，這是因為合成器不具有固定的「合成器聲」，音色會隨著設定內容而有無限變化，單純譜寫音符並無法在合成器上形塑具體的「聲像」。接下來將以典型為例，試做能以長音音符演奏的伴奏音色。

　　首先，OSC2選擇SINE（正弦波），TUNE（音高）設為高音的＋24（高兩個八度）。接著，將合成器整體移調（TRANSPOSE）至＋24，讓音高進一步提高。再來在LFO1（低頻振盪器1）選擇S&H（取樣與保存），RATE（速率）設為和節奏同步的十六分音符，DESTINATION（目標）則設為OSC2。如此便可得到以十六分音符改變音高的效果。另外，P50已說明過的EG3中也一樣將DESTINATION設為OSC2，並且把AMOUNT（強度）則轉到最大，讓音高下降的效果更加明顯。

　　接下來，開啟振盪器同步（SYNC）以增添音色的變化程度，在音色而非音高上製造變化。由於變化十分劇烈，因此實際上聽起來也會像是音高上的變化（TRACK48 ♪1）。

濾波器中也使用LFO

　　由於如此一來就只是單純的音效聲，因此請在OSC1選擇SAW（鋸齒波），將TUNE設為－24以表現平常的音高，並當做基音使用。接著要運用音高微調效果來展現厚度，筆者將NoiseMaker的CONTROL（控制）介面上的DETUNE推高至一半左右。其他的合成器若不具備此功能，跳過此步驟即可。在此狀態下將OSC1提高少許音量，再連同OSC2一起播放的話，即形成♪2。

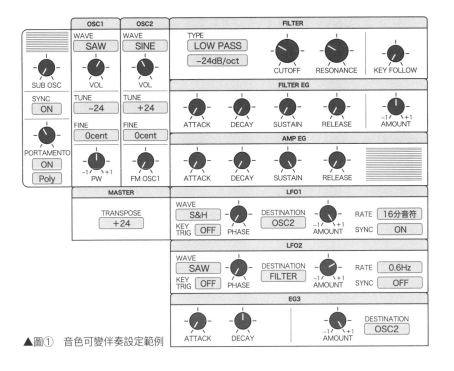

▲圖① 音色可變伴奏設定範例

下一步，為了增添週期性的音色變化，LFO2的RATE請設在0.6Hz左右並加在濾波器上。AMOUNT則調為約2點鐘。FILTER（濾波器）本身選擇－24dB/oct的LOW PASS（低通），CUTOFF（截止頻率）和RESONANCE（共振）請都轉到10點鐘左右看看（♪3），這樣應該可以做出相當有趣的聲音。

最後，加進滑音效果（PORTAMENTO）以表現黑人音樂的原始氣息，再運用DELAY（延遲效果）創造左右奔馳的感覺，即可完成♪4。明明以長音音符演奏，正弦波的節拍卻如疾速飛馳一般馳騁。這樣自然就能明白

為何此效果完全無法在樂譜中呈現的原因了吧！合成器本色正是如此。

順帶一提，此樂曲的鼓組聲部來自於軟體取樣機[譯註]的音源，而且這裡也將緩慢的LFO波形加在振盪器上。

CD TRACK ◀))

48 音色可變的伴奏

♪ 1　設定OSC2
♪ 2　♪1＋OSC1
♪ 3　設定濾波器後
♪ 4　完成版

譯註：軟體取樣機（software sampler），為可匯入取樣音源加以編輯的軟體

▶▶ 可變音色類型的序列① 　　　　　P142

54

SYNTHESIZER TECHNIQUE

挑戰製作FM音色

DX7的二三事

減法合成器和FM

本書解說使用的合成器為所謂的「類比型」。具體來說，「類比型」表示該合成器在音色設計上主要是利用振盪器選擇波形，並且在濾波器中編輯音色，也因為在製作時會將泛音削除而稱為「減法合成器」。

另一方面，先前在P52有稍微提到，有一類合成器主要是以FM（頻率調變）的調變（modulation）方式來製作音色。這類合成器一般稱做「FM合成器」。代表性產品正是於1983年發售後立即風靡世界的YAMAHA DX7（照片①），以及於隔年發售、具備與FM構造原理相似的Phase Distortion系統（相位失真，相對於FM而稱為PD系統）的CASIO CZ-101等例。

上述的FM合成器具有完全有別於減法合成器（subtractive synthesis）的構造原理，基本上僅以搭載正弦波（sine）的振盪器組合執行「FM」功能來「產出」波形，藉由控制頻率比和調變程度，完成各式各樣的音色。

由於這種音色設計的構造原理和減法合成器的差異實在太大，DX7問世之

初，讓那些早已習慣以往合成器操作的人束手無策。硬要比喻的話，那種感覺就像一直以來都是生火烹煮薯類、魚類來大快朵頤的繩文人面前，突然出現了微波爐，而且讓他們也覺得以這種方便手法烹調出的食物「還真是美味！」然而一旦要他們「自己動手做做看」，便會一頭霧水，不知該從何下手。

導致初始設定成為主流的原因之一？

基於上述原因，在DX問世之後，那些過去積極接觸且已十分上手的鍵盤手當中，據說也有不少人乾脆「只選用初始設定（preset）」。某種意義上來說，這也是無可奈何的事。姑且不論研究型玩家，對一般使用者而言，DX7在音色設計上的構造原理就像「黑盒子」般神祕，也難怪他們會躊躇不前。

不過，筆者從以前就不斷在想，操作性能或許就是讓DX7看起來「像黑盒子」的主要原因。

減法合成器的操作面板上設有旋鈕，每個旋鈕僅具備一種功能（例如CUTOFF等）。這就層意義而言算是相

▲照片①　FM合成器的代表性機種YAMAHA DX7。其「DX Electric Piano（電鋼琴）」等獨特音色廣受歡迎；然而另一方面，操作介面上僅設置了數個按鈕和推桿，這種奇特的操作系統讓人對音色設計感到更加困難

當易懂。可是，DX7的旋鈕實在太多，甚至還使用那時沒人體驗過的「全數位設計」，讓人得去適應完全不同的操作型態。舉例來說，當時得先按下幾個按鍵叫出液晶面板（此時的螢幕還很小）中的參數，然後再利用推桿或＋－按鍵變更數值，使用者介面遠遠稱不上是簡單易懂或者一目了然。

其後，合成器的價格下降，終於廣為使用。而數位合成器的操作性能欠佳這點也已在某段時期經過改良，配備旋鈕的數位合成器也隨之增加。即使如此，「只有一部分的電音創作者會自己利用合成器製作音色」這股潮流，相信仍延續至今。的確，針對那類創作者開發的合成器不但方便，初始設定中的音色也十分豐富，然而另一方面，卻也無法否認其原創性和趣味性也會隨之降低。

回過頭來，就如本節開頭所提，一般所說的FM合成器，其構造原理有別於本書使用的類比型合成器，不過從另一方面來看，該原理等於是以類比合成器中的振盪器組合做出來的調變技術，所以類比合成器也能做出某種程度的FM音色。先前已於P52介紹過利用FM製作鐘聲音色的方法，下一頁開始則要延續其應用方式，挑戰類比合成器也能創造的FM音色。

振盪器╳振盪器①　　　　P52

55

SYNTHESIZER TECHNIQUE

FM 貝斯①

利用EG在時間上操控FM

濾波器全面開通

　　FM（頻率調變）擅長製作的音色中，其中一種就是「起音鮮明的聲音」。於是，本節要先試做起音富有特色的貝斯音色——「FM貝斯」。

　　首先，以NoiseMaker重現本書設定的朋友，FM的相關說明請回顧P52內容。使用其他合成器的朋友，則請先查閱說明書內容，確認手中的合成器是否具備操作FM的功能。

　　接著，請將當做調變來源的振盪器的音量設為0。另外，為了辨識出純粹的FM音色，就不使用濾波器了。請先將CUTOFF（截止頻率）右旋到底、RESONANCE（共振）為0，FILTER EG（濾波器波封調節器）的AMOUNT（強度）亦設為0。再來，AMP EG（振幅波封調節器）的ATTACK（起音）和DECAY（衰減）均為0、SUSTAIN（延音）右旋到底、RELEASE（釋音）亦為0，波封曲線設為風琴狀即可。

使用第三組EG

　　好的，接下來開始進入重點。FM貝斯中，只有起音部分要執行FM，

因此不會用到P52中介紹的FM旋鈕。「咦？意思是沒有要操作FM嗎？」也許有人會感到疑惑，不過不用擔心。要從頭到尾都使用FM的話，是會用到FM旋鈕沒錯，不過此處僅要在起音施加FM，這種時候就利用EG（波封調節器）來調變FM旋鈕即可。也就是說，FM旋鈕會隨著EG設定的波封曲線，只在起音的時間點上，「自動」上升調節。

　　因此，這時就需要FILTER EG和AMP EG以外的第三組EG。例如，NoiseMaker的AMP EG區上方設有旋鈕A（ATTACK）和D（DECAY），右方則有「DEST」的強度旋鈕，再更右邊還可選擇DESTINATION（目標）。此為只配備了ATTACK和DECAY的簡易EG，可選擇調變來源（P50、P84、P120中用於調變振盪器的音高）。在這裡選擇「FM」的話，便能利用EG的波封曲線，在時間上調節FM的執行量。NoiseMaker以外的機型，除了FILTER EG和AMP EG，有另外搭載可將FM設為目標的EG的話，亦可進行相同操作。

　　圖①為設定範例。EG3為上述說明的第三組EG，且沿用NoiseMaker的

▼圖① FM貝斯設定範例。重點在於利用第三組EG在時間上操控FM功能

參數設定。請在此將ATTACK設為0、DEACY轉到10點鐘。此狀態下的FM只會在起音時的短時間內發揮效用。AMOUNT轉到3點鐘左右，若將這個旋鈕轉低的話，FM幅度會下降而泛音減少，轉高則會讓起音時的泛音增加。

接受FM那端的振盪器OSC2（載波器，carrier），除了會受到FM作用的泛音以外，其他泛音都不需要，因此請選擇SINE（正弦波）；考量到貝斯的音域，TUNE（音高）則設為 - 12。執行FM那端的OSC1（調變器，modulator），其音高也同樣設為 - 12。若按此做法將載波器和調變器的頻率設為相等（比例呈現1：1），執行FM功能時，便會產生豐富的整數倍泛音，因此會近似於鋸齒波的泛音量（TRACK49 ♪1）。

不過，若以同樣設為鋸齒波的濾波器來凸顯起音，其表現又會和FM做出的效果有著相當細微的差異，請自行比較看看（♪2）。

CD TRACK

49 FM貝斯①

♪1 圖①設定的音色
♪2 設定為鋸齒波的濾波器做出的貝斯音色

⏩ EG×振盪器　　　　　　　　　P50

125

FM 貝斯②

迴響貝斯也適用的變態系音色

和濾波器合併使用的技巧

接著，來試做相當變態的FM（頻率調變）貝斯吧。而且不只是FM，此節還會介紹和一般濾波技術並用的音色設計技巧。

首先，載波端（carrier）的OSC2（振盪器2）選擇SINE（正弦波），音量轉到最大。然後將EG3（第三組波封調節器）的DESTINATION（目標）設在FM，AMOUNT（強度）則右旋到底至＋端。EG3的波封曲線中，請將ATTACK（起音）、DECAY（衰減）都設為12點鐘。這樣的設定能讓FM以偏晚的時間點進行（TRACK50 ♪1）。

應該聽得出來，只是這樣的話音調感並不太明顯。此設定可說是負責「增色」，讓泛音由少漸多，製造慢慢上揚的細膩質感。

再來要利用OSC1製作具有音調感的音色。為了表現粗厚感，振盪器波形選擇SQUARE（方波），音量也轉到最大以建立聲音的核心。

FILTER（濾波器）則可想像成是在製造大波浪，CUTOFF（截止頻率）為0、RESONANACE（共振）為2點鐘、

FILTER EG（濾波器波封調節器）轉大至3點鐘。FILTER EG的ATTACK為0、DEACY為1點半鐘、SUSTAIN（延音）和RELEASE（釋音）設為0。如此一來，長延音時的最高峰頻率會由上而下急遽變化（♪2）。

在目前的階段中，想必貝斯特有的音調感和低音感已相當鮮明。雖然這樣的貝斯音色已經十分堪用，不過接下來再試著進一步運用LFO（低頻振盪器）增添表情吧。

LFO波形設為SINE，DESTINATION則選擇FM。AMOUNT為3點鐘，RATE（速率）則試著以附點四分音符和節奏同步。如此便能讓聲音如浪花拍打般形成週期性變化，在單調的樂句中多添上幾許風情（♪3）。也可以讓RATE配合樂句編排調整音符設定。

最後加上效果器收尾

最後，再加上和聲效果和破音類型的效果器即完成♪4。筆者使用了NoiseMaker內建的CHOURUS I（和聲效果），並將FILTER DRIVE（破音）上推至0.3～0.4左右（畫面①）。這

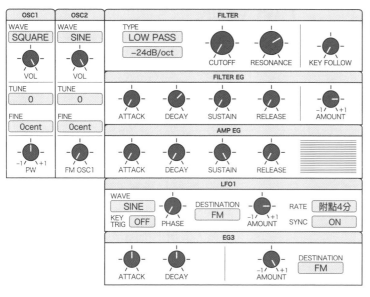

◀圖① 變態系FM貝斯
的設定範例

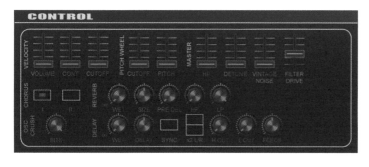

◀畫面① 在TRACK50
♪4中使用的NoiseMaker
上的效果器

樣應該就能做出適合攻擊性十足的迴響
貝斯（dupstep）或鼓打貝斯（drum and
bass）的貝斯音色，也請各位試著運用
手邊的效果器玩玩看。

　　FM除了可以單獨使用，也能依照上
述方法和一般的減法合成器並用製造更
多效果。尤其是因為此節中介紹的起伏
音色難以利用其他方法獲得，因此請嘗
試各種調動參數的方法，大玩特玩吧！

CD TRACK ◀))

50 FM貝斯②

♪ 1　完成FM音色的狀態
♪ 2　完成音調感的狀態
♪ 3　♪2中加進LFO的起伏狀態
♪ 4　以效果器收尾的音色

迴響貝斯類型的貝斯②　　　　　　P90

FM 管樂

起音和延音皆使用FM

利用方波創造閃耀感

這次要做的是加上FM（頻率調變）的合成器管樂（synth brass）。合成器管樂的音色種類像星星一樣繁多，而在此節要製作的是華麗氣派的音色。重點為下列兩點：

①利用燦爛奪目的整倍數泛音（如鋸齒波）演繹華麗感

②以起音時的不穩，重現如音高上勾或逐步上揚的管樂風格

根據上述內容，請試著利用FM表現音程在起音部分的不穩以及泛音的豐厚吧。做為載波器的OSC2（振盪器2）選擇SQUARE（方波）。為了能在延音部分也表現出某程度上的燦爛奪目感，此處並未像上一頁那樣選用正弦波。

接著EG3（第三組波封調節器）的DESTINATION（目標）請選擇FM，ATTACK（起音）設在10點鐘、DECAY（衰減）則為11點鐘。如此便能重現管樂在起音時製造出的「噗嗚」這種泛音稍慢出現的感覺。而AMOUNT（強度）則轉大到3點鐘左右，華麗地加在FM上，並讓起音部分出現會誤以為是「噪音」的泛音量，以凸顯泛音隨後慢慢衰減的情形。

延音部分亦使用FM

由於之前在EG3操作FM時沒有作用到的長延音部分也要增加泛音，接下來要使用FM旋鈕。若使用NoiseMaker試做，請注意畫面下方的「DISPLAY」視窗，要精準地調到0.22。因為只要稍有偏差，音色便會過於偏向金屬質感，需多加留心。而選用其他合成器的朋友請參考 TRACK 51 ♪1，找出適用的數值。接下來，OSC1也選擇SQUARE。一般的管樂音色會選用鋸齒波，不過由於這次是在OSC2操作FM，方波的特徵（只含奇數倍泛音）會因此消失而偶數倍泛音增加，所以特意選用方波來表現粗厚質感。濾波器則完全不使用，所以將CUTOFF（截止頻率）右旋到底，RESONANCE（共振）和FILTER EG（濾波器波封調節器）均設為0即可。AMP EG（振幅波封調節器）的ATTACK和DECAY皆為0、SUSTAIN（延音）右旋到底、RELEASE（釋音）為0，並且設為風琴狀波封曲線。

♪2即是兩組振盪器混合後的音色。附帶一提，只有OSC1的話，就只是原始狀態的方波，會形成紅白機一般

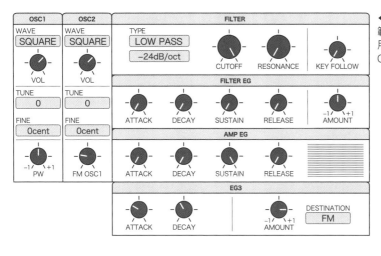

◀圖① FM管樂的設定範例。上述設定雖然未使用濾波器，不過試著調動CUTOFF的話會很有趣

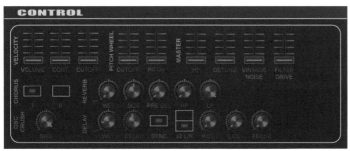

▲畫面① TRACK51 ♪4中使用的NoiseMaker效果器。加進的有CHOURUS I和DELAY

的音色（♪3）。相互比對之後，應該就能明白受到FM作用的OSC2是如何創造聲音的個性了。

　　最後則利用CHOURUS（和聲效果）表現空間感，而Rch（右聲道）加上附點四分音符的DELAY（延遲效果），創造出音色花俏的♪4（畫面①）。音色中使用了短音音符製作放克風格（funky）的即興重複段落（riff），因此也適用於襯底。再來，若是轉開LP（低通濾波器）

強調共振（resonanace），音色會更加華麗燦爛，也能試著手動調整CUTOFF或LFO，想必會很有意思（♪5）。

CD TRACK ◀))

51 FM管樂

♪1　只利用FM旋鈕的音色範例
♪2　混合兩組振盪器
♪3　只有OSC1的音色
♪4　以效果器收尾的音色
♪5　手動調整CUTOFF的音色

⏩ 管樂類型的伴奏音色　　　　　　　　　P118

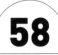

FM 襯底

表現金屬般閃閃發亮的泛音

首先要在 EG3 操作 FM

運用 FM（頻率調變）的音色設計系列最終章為具有金屬質感泛音的襯底（pad）。利用 EG3（第三組波封調節器）製作逐步上揚感的做法和 P126 的 FM 貝斯相似，而在此節要進一步用設為方波的 LFO 在經 FM 處理過的 OSC2（振盪器 2）音高上執行調變，試著讓 FM 創造的金屬質感泛音能展現閃閃發光的效果。

先來利用 AMP EG（振幅波封調節器）製作襯底的波封曲線。ATTACK（起音）和 DECAY（衰減）設為 12 點鐘，SUSTAIN（延音）右旋到底，RELEASE（釋音）亦為 12 點鐘。做為載波器的 OSC2 選擇 SINE（正弦波），FM 旋鈕為 0，EG3 的 DESTINATION（目標）選擇 FM，ATTACK、DECAY 以及 AMOUNT（強度）皆右旋到底，便能做出變頻效果（sweep）並同時逐步上揚的細膩變化（TRACK52 ♪1）。

OSC1 選擇 PULSE（脈衝波），利用 LFO（低頻振盪器）調變 PW（脈衝寬度）以表現襯底風格的厚實度。DESTINATION（目標）選擇 PW，LFO 波形為 SINE，RATE（速率）約在 2Hz，

AMOUNT 則設在 3 點鐘左右。這也是襯底音色的常見手法（♪2）。

將這兩個音色等量混合便形成 ♪3。厚實飽滿的襯底音色中，融合了逐步上揚的 FM 音色，演繹出步步逼近之感。

利用 LFO 調動頻率比

雖然這樣就已經相當有氣氛了，不過不妨再運用一組 LFO 來增添色彩吧。LFO 波形如本文開頭所述的選擇 SQUARE（方波），RATE 則和節奏同步，設為 2 拍的三連音。再來請將 DESTINATION 設在 OSC2，AMOUNT 則轉到最大。

普通的 FM 會固定在某一頻率比上，不過在此處的設定中，OSC2 的音高經過方波的 LFO 波形調變後，其頻率比會依 2 拍三連音的時間點，以相距頗大的兩種比例反覆來回。

如此一來，在 EG3 操作 FM 製造出的逼近之感，以及方波 LFO 帶來的 FM 頻率比上的變化，便能將泛音相互切換的細膩變化融為一體（♪4）。氣氛很酷吧！再來還要使用 LOW PASS（低通濾波器）。CUTOFF（截止頻率）為 1

◀圖① FM襯底的設定範例

點鐘、RESONANCE（共振）為11點鐘；FILTER EG（濾波器波封調節器）的 ATTACK 為 0、DECAY 為 12 點鐘、SUSTAIN 為 0、RELEASE 為 12 點鐘，EG AMOUNT 則設在 3 點鐘。如此可將起音凸顯出來。

接著要加上效果器收尾。筆者將 NoiseMaker 的破音效果 FILTER DRIVE 推到最大來展現性感氣息，又加上 CHOURUS I（和聲效果），並且在 Lch（左聲道）中的附點四分音符、Rch（右聲道）中的附點八分音符，將 DELAY（延遲效果）的回授（FEEDB／feedback）調得稍重（♪5）。看來這

個襯底也很適合慢搖類型譯註的曲風呢。

在此設定中，若改變OSC2的TUNE（音高），逐步上揚的泛音位置就會明顯改變，請依喜好自行調整看看！

CD TRACK 🔊

52 FM襯底

♪ 1　OSC2中逐步上揚的FM音色
♪ 2　OSC1的經典襯底音色
♪ 3　♪1+♪2
♪ 4　利用LFO調動頻率比的FM音色+♪2
♪ 5　利用濾波器和效果器收尾的音色

譯註：慢搖類型（downtempo），或稱緩拍音樂。為電子音樂的一種，節奏較慢，大多低於120bpm

▶ FM貝斯②　　　　　　　　　　P126

TITLE
COCHIN MOON
（科欽之月）

ARTIST
細野晴臣&橫尾忠則

流行樂的魔神

這張作品雖然名義上屬於「細野晴臣&橫尾忠則」，不過實際上算是細野晴臣在YMO組成前夕的個人專輯。該作品似乎藉由KORG PS-3100呈現出合成器的自然質樸，卻又洋溢著迷濛虛幻（Acid）的聲景和聲碼器（KORG VC-10 ？）風格，樂句編排特異詭祕，再加上貨真價實的流行樂風（最厲害的就是這裡！）僅以前衛音樂的角度來看簡直難以想像，因此至今仍歷久彌新。讓人聽著聽著，就彷彿雲遊在令人心蕩神馳的印度油畫世界中無法自拔，連美國獨立音樂怪傑吉姆‧歐洛克（Jim O'Rourke）也表示鍾愛，受封為經典名盤可說是實至名歸。

某種意義上來看，由YMO早期亦常用的PS-3100做出的明亮音色，和後來常用的SEQUENTIAL Prophet-5相比，可謂是南轅北轍，不過也恰恰是這個「南轅北轍」，才確立了細野晴臣老師此時期的特色。老實說，若是狀態良好的機器還在流通（這真的相當少見），這款也是筆者目前最想入手的合成器（笑）。然後，最令人嘖嘖稱奇的是該作品造就了日本搖滾樂（Happy End樂團）和流行電子樂（YMO樂團）譯註兩大金字塔，其中甚至蘊藏了源源不絕的創意。對筆者而言，此專輯正是細野晴臣注定被奉為音樂大師的決定性作品。

譯註：Happy End為1960年代搖滾樂開始在日本發展時的元老級樂團之一，其團員除了細野晴臣，尚有大瀧詠一、松本隆和鈴木茂，四人日後皆成為日本音樂界的重量級巨匠。而YMO則是由細野晴臣、坂本龍一及高橋幸宏三人於1978年組成以電子合成樂為主的樂團，被視為是電子合成流行樂的先驅，同時也造就了此三位音樂大師在國際樂壇的地位

PART 4

序列&主奏&效果音

此章要介紹可說是富有合成器風格的序列樂句、主奏以及效果音（SE）音色的製作方法。此外，復古鼓機（vintage drum machine）那種再熟悉不過的類比鼓組音色，亦會在此章中加以解說。一想到自己的合成器也能變成鼓機，還真讓人雀躍不已呢！由於製作上的難易度不高，初學者的各位也請試著挑戰看看。

SYNTHESIZER
TECHNIQUE

59 ▶ 75

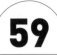

極簡音樂類型的序列

最單純的正弦波序列

什麼是「序列」？

樂曲製作上，想必各位都聽過或看過「序列（sequence，或稱音序）」一詞。這個術語來自於以短樂句反覆重複的作曲手法，接下來就先從「何謂序列」開始解說。

不知各位是否曾聽說過極簡音樂這個音樂類型呢？該類型早期由現代主義音樂（modernism music）衍生而來，自1960年代起開始逐漸發展成樂句型態「單純重複」的音樂，是極簡電音（minimal techno）和氛圍音樂（ambient music）遠祖般的存在。此音樂類型雖然也會以人工演奏，不過大多是用稱做「編曲機（sequencer，或稱序列器、音序器等）」的自動演奏裝置演奏。雖然編曲機這個稱呼現在已不常使用，不過各位平常使用的DAW（數位音訊工作站），稍早以前還被稱呼為編曲機。

現在的DAW音軌（track），大致上可分成錄音音軌（audio track）和MIDI音軌。將MIDI訊號輸入完成再按下播放鍵就可自動演奏MIDI音軌，這件事現在看來相當理所當然，不過這個「自動演奏」功能要到1980年代才普遍地實際應用，而且還是從後期才開始。

這個被稱做編曲機的器材當時雖然早已存在，不過除了部分的電子音樂創作者或現代主義音樂家以外，幾乎沒什麼人使用。原因在於1980年代前期的編曲機可記憶的音訊數少得可憐，現在實在無法想像。例如可記錄的最多音數只有八音或二十四音等，這個數字從現在來看還是令人難以置信。

現代的DAW上，隨便一首歌就得處理成千上萬筆的資料，在過去簡直是連做夢都想不到。當然便無法像現在一樣隨心所欲地自動演奏各種樂句。

不過，通常也正是這種受限的環境，才能激發創作者創造嶄新的構思。既然只能發出這麼少的聲音數，那就乾脆讓那少得要命的音數一直重複不就好了（笑）！因此，「利用合成器創造單純重複樂句的樂曲」於焉誕生。隨後，該型態正式發展成一種編曲手法，即使來到已能處理巨量音訊的時代後仍然繼續延續至今，這便是「序列」的由來。此外，由於這類音色的使用方向有別於貝斯、弦樂等，因此以「序列音色」的型態納入合成器音色的類別中。

▲圖① 正弦波序列音色的設定範例。TRACK53中也加進了STEREO
DELAY（立體聲延遲效果）

特徵在於「迅速的起音」

　　由於使用長拍的音符可能會拖長節
奏而顯得冗長弛緩，所以序列大多會使
用八音符或十六分音符。相較於長拍，
因為短音符移往下一個音的時間較短，
若是起音緩慢的話，恐會讓聲音在確實
發音之前就移往下一個音符而不太適
用。也因此，序列會用到的音色必須具
備「起音迅速」這個特質。

　　那麼，先來試做最單純的正弦波序
列音色吧（圖①、TRACK53）。

　　說那麼多，其實只要振盪器波形備
有正弦波（SINE），選好後再設定AMP
EG（振幅波封調節器）即可。AMP EG
則依想要呈現的細膩變化調整，可將風
琴狀波封曲線轉換成DECAY（衰減）
較快的音色，也能把RELEASE（釋音）
設得稍長一些來表現奇幻風格，抑或是

啟動滑音效果（PORTAMENTO）變換
表情等，同一種音色就能取得千變萬化
的效果，非常有趣。甚至亦可像製作效
果音（SE）般，試著運用LFO（低頻振
盪器）的S & H（取樣與保存）波形讓
音高隨機變化，這種方法也相當好玩。

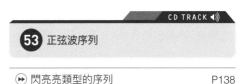

CD TRACK 🔊

53 正弦波序列

⏩ 閃亮亮類型的序列　　　　　　　　P138

方波序列

序列音色的超經典款

基本上超簡單

序列音色的種類有如繁星般多到數不清，其中最具代表性、使用率也最高的當屬方波音色。原因在其他頁中有談過，即方波的音色中帶有獨特的透明感，在濾波器全開的狀態下更是顯得乾淨粗厚，因此非常適合運用在單音的序列樂句中。

基本製作方式極其簡單，在OSC（振盪器）中選擇SQUARE（方波），FILTER（濾波器）的CUTOFF（截止頻率）先右旋到底；AMP EG（振幅波封調節器）也為僅有SUSTAIN（延音）右旋到底的風琴狀波封曲線，其他參數請皆設為0。設定在此狀態的話，之後只要再加上滑音效果（PORTAMENTO）便可獲得有趣的音色。倘若要在樂句上增添變化，可利用自動模式功能（AUTO）讓滑音效果呈現由零開始慢慢加重的曲線，這樣也頗有意思。

其他的應用方式，則可調低CUTOFF製作「柔和類型」，亦能調高RESONANCE（共振）創造「耀眼類型」，或是縮短DECAY（衰減）來表現「斷奏類型」等各種變化。活用FILTER EG（濾波器波封調節器）嘗試做出「起音鮮明類型」、「起音和緩類型」等，也饒富趣味。當然，將這些參數調成自動模式讓樂曲悠然變化，也是常見的技巧。

和效果器十分契合

再來，使用兩組振盪器並皆選擇SQUARE，只要利用FINE（微調）將音高稍微錯開加上若干去諧效果（detune），便能做出風格獨特的音色。此外，若再將去諧效果調得明顯一點，形成稍微走音的「酒吧音樂（honky tonk）類型」也會趣味十足。甚至，運用LFO（低頻振盪器）加上抖音（vibrato），或是將FILTER EG調得強勢一些，亦可做出「變態類型」（笑）。

除此之外，由於方波做出的單音樂句富含泛音，有利於效果器發揮，因此可完美契合。一般只需將REVERB（殘響效果）調多一點就能營造出「氛圍音樂（ambient music）類型」的氣息；或者將DELAY設為附點音符，亦能簡單做出讓樂句如輪奏（rounds）般進行的「緊追在後類型」。也因為方波的泛音

▲圖① 方波序列的設定範例

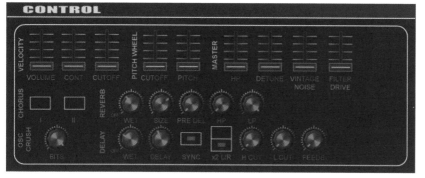

▲畫面① TRACK54中使用了NoiseMaker中的效果器。加進的有REVERB和STEREO DELAY

較多，若是用移相效果器（Phaser）或噴射效果器（Flanger）製造出音色起伏的話，效果也很好。請務必多加嘗試。

當然，若將上述各種「類型」互相疊加也會很好玩。圖①為TRACK54的設定範例，振盪器只用一組，濾波器的CUTOFF右旋到底、RESONANCE為0，AMP EG的DECAY調到10點鐘左右，形成最基本的設定。LFO亦全程未開。效果器則使用了NoiseMaker的

CONTROL（控制）介面中的REVERB（殘響效果）和DELAY（延遲效果）（畫面①）。推薦可以此設定為基礎，參考上述的應用範例，追求個人專屬的方波序列音色。

CD TRACK 🔊

54 方波序列

⏩ 噪音系的粗獷主奏　　　　　　　　P148

SYNTHESIZER TECHNIQUE

閃亮亮類型的序列

以正弦波創造透明晶亮的音色

基音設為正弦波

序列樂句中雖然常用單純的音色，不過嘗試把玩一下稍微費工的音色也不錯。此節就來試做「閃亮亮」的類型吧！閃亮亮的音色是FM以及取樣音源擅長的類型，不過類比合成器也能夠依設定內容表現出風格有別於其他音源的閃耀質感。

首先，基本波形為正弦波（SINE）。正弦波雖然完全不含泛音，但其本身具備的透明感在意義上和方波不同，因此在製作魔法般閃亮亮類型的音色時也能大顯身手。只是，這樣便會形成和P134的正弦波序列同樣的風格，因此此處要再追加一組振盪器，少量混進高兩個八度（TUNE〔音高〕＋24）的鋸齒波（SAW）。相對於正弦波，鋸齒波的大小設在－6dB即可。泛音組成因而變成有點不可思議。

一般的聲音通常含有較多低頻泛音，高頻泛音相對較少。不過，若將基音設為正弦波，基音和高兩個八度音之間反而沒有任何泛音，從四倍音的音頻開始泛音才突然出現，甚至形成密集的狀態。這種組合的音色相當閃亮，適用

於不想過度表現金屬質感的鐵琴類音色設計上，請務必學起來。

利用LFO創造幻境

接著，FILTER（濾波器）選擇－24dB/oct的LOW PASS（低通），CUTOFF（截止頻率）設在10點鐘左右，RESONANCE（共振）則不使用。這種設定看似會讓音色沉悶，不過若將FILTER EG（濾波器波封調節器）的ATTACK（起音）設為0、DECAY（衰減）為11點鐘、SUSTAIN（延音）為0、RELEASE（釋音）為11點鐘、AMOUNT（強度）轉大至3點鐘的話，只有起音部分會產生四倍音以上的閃亮亮泛音。

AMP EG（振幅波封調節器）則讓ATTACK為0、DECAY為1點鐘、SUSTAIN為0、RELEASE為1點鐘，設成餘音稍長的打擊樂器風格（TRACK55 ♪1）。此狀態下的音色雖然閃亮，但卻顯得有些平淡無味。因此，請將LFO的RATE（速率）設在2Hz、LFO波形選擇SINE、DESTINATION（目標）選擇FILTER、AMOUNT轉到2點鐘看看。

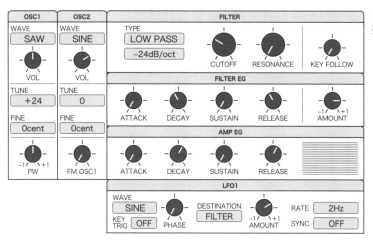

◀圖①　閃亮亮類型的序列設定範例

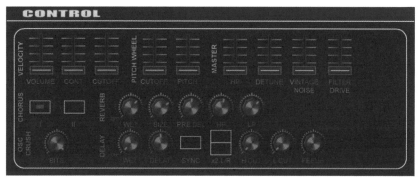

▲畫面①　在NoiseMaker上設定CHORUS和REVERB的範例。和聲效果則使用CHORUS
I

這樣便能增加音色的起伏，表現如幻境般的質感（♪2）。

　　最後加上例行的CHOURUS（和聲效果）和REVERB（殘響效果），不必手軟，進一步強調夢境風格後即大功告成（♪3、圖①、畫面①）。

　　變化技巧的應用上，可就此打開副振盪器（低兩個八度的方波），利用兩個八度音程的齊奏效果（unison）表現

遊樂設施的電子配樂風格（？），創造宛如迷幻藥般的魔幻音色（♪4）。這也是一種相當推薦的手法。

CD TRACK ◀))

55 閃亮亮類型的序列

♪ 1　振盪器和濾波器的設定
♪ 2　♪ 1＋LFO以創造幻境
♪ 3　最後加上CHORUS和REVERB
♪ 4　♪ 3＋副振盪器的應用範例

⏩ FM襯底　　　　　　　　　　　　　P130

凶猛激烈類型的序列

追求既暴力又低俗的音色

想強調音壓可選擇方波

這個章節要一轉前頁魔法般閃亮亮的風格，製作暴烈的序列音色。

合成器在問世之初，雖然較常運用在表現「優美」、「宇宙太空」或「奇幻」等音色上，然而那不過是合成器的一個面向。以吉他為例，有古典吉他（classical guitar）那般優美纖細的聲音，但如回授聲一般碎裂刺耳的吉他效果（crunch）也同時存在，音色種類可說是五花八門。同樣地，合成器也具備足以應付激烈風格的潛力。

話說回來，其實振盪器的原始波形（未加工狀態）本來就很猛烈，直接使用的話，攻擊性並不輸吉他的破音音色。那麼，就來追求那種波形展現出的暴力美學吧（笑）。

首先，有道是「音壓即暴力」（笑），而最能產生音壓的就是方波，因為方波波形可展現能量的「面積」最大。倘若合成器樂手想在現場表演中和吉他手慓悍的吉他轟音相抗衡，毫無疑問地一定要使用方波攻擊！玩笑先擺一邊，該方波（SQUARE）將以OSC1（振盪器1）來製作，再利用副振盪器（SUB OSC）疊上相異的兩個八度音（本書中的副振盪器預設為低兩個八度的方波）。這樣的攻擊力已經相當高，不過FM的攻擊力道也很強，因此OSC2也選擇SQUARE，TUNE（音高）設為＋12，FM則右旋到底。將這三個音色以同等音量混合，加上若干滑音效果（PORTAMENTO）（NoiseMaker大約調到0.1）即完成素材。

接著在FILTER（濾波器）選擇－24dB/oct的LOW PASS（低通），CUTOFF（截止頻率）設在2點鐘、RESONANCE（共振）則調高至3點鐘，進一步強調極限（圖①）。若使用的是NoiseMaker，則可將CONTROL（控制）介面上的破音效果FILTER DRIVE和VINTAGE NOISE（復古噪音）右旋到底。TRACK56 ♪1就是這個音色，相當低俗吧（笑）。

破音效果器也是重點

不過，就此滿足的話可是贏不了吉他手的。再進一步加入NoiseMaker和聲效果器CHOURUS II，並利用DELAY（延遲效果）強化存在感，即可做出♪2。

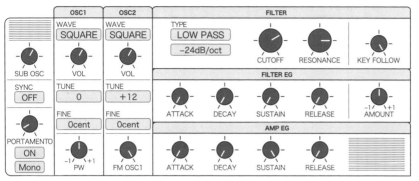

▲圖①　凶猛激烈類型的序列音色設定範例

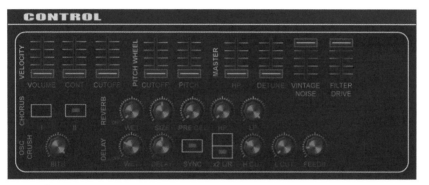

▲畫面①　若使用NoiseMaker的話，將FILTER DRIVE和VINTAGE NOISE全開，開啟
CHOURUS II，然後加上DELAY

DELAY的回授效果（FEEDB）也調高至刺耳的程度（畫面①）。而提到攻擊力就想到「破音」，當然要用囉。筆者使用的是APPLE Logic Pro內建可降低聲音解析度的外掛式失真效果器Bitcrusher（♪3）。

　　接下來，加進最終武器──移相效果器（Phaser），以Logic Pro內建的Phaze 2（雙移相效果）收尾。請調到移相效果的回饋共振（feedback）即將發生

的程度。聽到這樣的音色，想必連金屬樂迷也會夾著尾巴逃之夭夭了吧（♪4）。

CD TRACK ◀))

56 凶猛激烈類型的序列音色

♪1　基本型態
♪2　利用CHOURUS和DELAY加強存在感
♪3　利用Bitcrusher製造破音質感
♪4　加上相位器收尾

⏩ 電子浩室的合成器貝斯　　　　　　　　P72

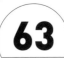

63

SYNTHESIZER TECHNIQUE

可變音色類型的序列①

利用Ｓ＆Ｈ打破單調的狀態

振盪器同步 & LFO

序列樂句（sequence），尤其是在極簡音樂類型中重複相同樂句時，樂曲的單調程度總令人在意。相同樂句一味反覆來回的單調狀態，常會讓人感到厭煩。

此狀態必須要有所突破，這時就有請LFO（低頻振盪器）的取樣與保存（S&H）波形上場了。S&H會依設定好的週期隨機展開調變（modulation），即使是不斷重複的相同樂句，由於調變的數值每次都會變動，因此能防止相同的音色出現，是一種可有效運用的手法。

此處要利用設為S&H的LFO，嘗試改變已開啟振盪器同步的振盪器音高。

首先在OSC1（振盪器1）選擇SQUARE（方波），啟動振盪器同步按鍵（SYNC ON）。這樣調出的音調質感會比較單薄，因此請將副振盪器（SUB OSC）中的方波音量調到和振盪器相等。不過，本書中的副振盪器音高預設在低兩個八度音，音域在這種狀態下會顯得過低。因此請利用移調功能（TRANSPOSE），將合成器整體的音域提高一個八度（＋12）。

濾波器（FILTER）選擇－6dB/oct的LOW PASS（低通），就算截頻調得偏低，也要盡量讓高頻泛音表現出來。因此請將CUTOFF（截止頻率）設在11點鐘、RESONANCE（共振）設在1點鐘左右。這樣就能形成個性頗為鮮明的音色。

AMP EG（振幅波封振盪器）的ATTACK（起音）設為0、DECAY（衰減）為11點鐘、SUSTAIN（延音）為0、RELEASE（釋音）為0，讓聲音在短時間內緩慢衰減。

以兩台合成器建立聲音的軸心

接下來，將進行關鍵的振盪器同步調變。首先，LFO1的RATE（速率）設為和節奏同步的十六分音符。LFO波形自然是S&H，DESTINATION（目標）設為OSC1，AMOUNT（強度）轉大至3點鐘左右展開調變。

TRACK57 ♪1即為上述設定的音色，隨機變化的OSC1音高，會因為已開啟的振盪器同步功能，自動隨著十六分音符分別形成不同音色。如此一來，即使

▲圖① 以S&H創造可變音色的序列音色設定範例

是相同樂句反覆進行也能製造出細緻的變化，讓人百聽不厭。

　　接下來，為了進一步表現隨機感，請將LFO2的設定調成和LFO1相同，僅在DESTINATION中選擇聲像（PAN），AMOUNT右旋到底（圖①）。這個設定能讓聲音跟著十六分音符隨機左右跑動，形成更加多變的音色（♪2）。

　　然而，若是左右跑動得太過厲害的話，會讓人產生散漫的印象，因此需要多下一道工夫來建立聲音的軸心。請在DAW（數位音訊工作站）中將此樂句的MIDI資訊複製到另一條新增的音軌中，再移調至高一個八度的音程；然後

在另一組同款的合成器中播放該音軌。合成器設定則設在♪1的階段，並且保持在未使用LFO2的狀態。這樣就大功告成（♪3）。此外，這裡為了凸顯調變過後的音色，一概不另外加上DELAY（延遲效果）等殘響類型的效果，刻意讓聲音維持在未經修飾的狀態（dry sound）。

CD TRACK ◀))

57 可變音色類型的序列音色①

♪1 S&H創造的音色變化
♪2 ♪1＋LFO2創造的隨機變化
♪3 以兩台合成器建立聲音的軸心

▶ 音色可變的伴奏　　　　　　　　P120

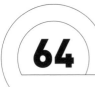

可變音色類型的序列②

以LFO調變LFO的變態類型

以LFO操作FM

序列音色系列最終章,來試著挑戰一下變態類型的可變音色。

此處需串聯兩組LFO(低頻振盪器),並利用其中一組LFO來調變另一組LFO的調變速率(RATE)。也就是原LFO的速率(RATE)可以利用他組LFO來改變,以製造更加複雜的波形。

具體來說,首先將LFO1的週期設為三小節(NoiseMaker標記為2/1.),這樣的速度很緩慢吧。而此LFO1的速率要靠LFO2來改變,也就是由LFO來製造FM(頻率調變)。方法很簡單,只要將LFO2的DESTINATION(目標)設在LFO1的RATE即可(NoiseMaker則標記為Lfol r)。

濾波器選擇帶通濾波器

圖①為實際的設定範例。先在OSC1(振盪器1)選擇SQUARE(方波),而OSC2則選用NOISE(噪音)。各自的音量上,將OSC2調小約−6dB即可。

FILTER(濾波器)選擇BAND PASS(帶通濾波器)。CUTOFF(截止頻率)為9點鐘、RESONANCE(共振)為1點鐘、KEY FOLLOW(鍵盤追蹤調節)則右旋到底,調成個性鮮明同時只許低頻通過的設定。

FILTER EG(濾波器波封調節器)中ATTACK(起音)為0、DECAY(衰減)為10點鐘、SUSTAIN(延音)為0、RELEASE(釋音)為0,EG AMOUNT(強度)則設在2點鐘左右。此設定可凸顯樂句的起音部分。AMP EG(振幅波封調節器)則除了SUSTAIN右旋到底以外,其他參數皆設為0,波封曲線呈風琴狀。此狀態應會形成有點「悶悶」的音色,感覺類似鼓組聲(TRACK58 ♪1)。

接著,LFO1波形選擇SINE(正弦波),RATE則依照前文設為三小節。DETINATION(目標)選擇FILTER,將AMOUNT轉到2點半鐘左右即可做出♪2的音色。由於濾波器設為帶通濾波器,應可聽出以三小節的週期進行而且範圍相當廣泛的濾波器調變。

再來,LFO2也選擇SINE,節奏設為同步,RATE為兩小節(NoiseMaker標記為2/1),DESTINATION設在LFO1的RATE,AMOUNT轉大至4點

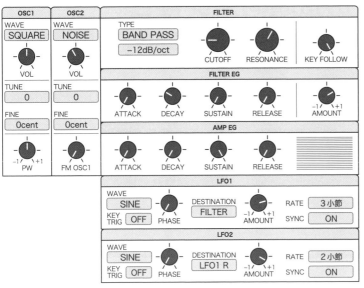

▲圖①　利用LFO在另一組LFO進行FM來製造可變音色的序列音色設定範例

鐘。結果，太神奇了，得到了如♪3一般相當繁複的調變效果。

　　這種音色的質感相當變態，由於高速波中混雜著噪音，再加上帶通濾波器的設定使得共振峰（formant）產生劇烈變化，因而帶出若干刷碟（scratch）的感覺。此手法若應用在製作類似P70介紹的IDM類型的貝斯或P88、90的迴響貝斯那種不太直率的聲音（笑）上，效果亦頗佳。

　　之所以會形成如此複雜的調變，是因為若調變「速度」本身，便會形成「由高速波至低速波」→「由低速波至高速波」這種調變做出的調變，而且以兩小節為週期的型態反覆進行。如此以「聲波」擺盪「聲波」，可望製造出連創作者也無法預期的效果，這也是合成器的妙趣所在。

CD TRACK ◀))

58 可變音色類型的序列音色②

♪1　調變前
♪2　由一組LFO製造的濾波器調變
♪3　以LFO調變LFO的完成版

▶ 效果音③～科幻類型　　　　　　　　　P166

正弦波的主奏音色

R&B 類樂曲的超經典音色

沒有泛音讓基音更加醒目

　　主奏音色（lead sound）主要為演奏旋律（melody）、即興重複段落（riff）、助奏（obbligato）或獨奏（solo）等部分時使用的音色，大多數以單音演奏（單音模式），或運用於兩條單音音軌的類型中。同時亦是一種能在多數音樂類型中登場的音色。

　　不過，此音色並不具有「主奏音色就是這種聲音！」的經典款，因此各種音色都有機會做為「主奏音色」使用，而唯一的共同點便是「自我主張強烈」這點。

　　本節要利用正弦波來試做主奏音色。此音色類似口哨的感覺，從以前便常見於富田勳的作品中，屬於傳統風格的音色。不過近年來常用在圓潤柔和的 R&B（節奏藍調）的助奏或即興重複段落中，對各位來說應該也算是相當熟悉的音色。

　　話說回來，由於正弦波不具泛音，聲音本來不算悅耳，不過從正弦波這種「完全不具泛音」的狀態來看，基音會相對突出（不如說就只有基音），樂句也因此更加鮮明。這點或許就是正弦波得以做為主奏音色的原因。

一定要加滑音效果

　　回頭來看音樂設計，振盪器選擇 SINE（正弦波），而去諧效果（detune）等多餘的修飾一律不加，以直球對決。

　　抖音（vibrato）則可加可不加，因為加不加都各具風情，所以隨意就好。若選擇使用，設在 4～5Hz 左右應該就能營造出浪漫氛圍；不過速率設得太慢的話就會顯得遲鈍，所以不推薦。AMOUNT（強度）的控制力道須極度細膩，否則會失去沉著的感覺，請特別留意。

　　接下來就輪到滑音效果（PORTAMENTO）出場。除了此音色，滑音效果在主奏音上的運用可是多到數都數不清，因為以單音演奏的樂器（人聲或擦弦樂器、笛類、管樂器等）演奏時，多半會伴隨著這類滑音效果。由於滑音效果能夠表現出一種獨特的人性溫暖和煽情氣息，請務必多加利用。這裡將滑音效果設定在僅於演奏圓滑音（legato）時啟動的 AUTO（自動）模式，強度則依樂句而定，建議不要加得太過厚重。

　　濾波器的 CUTOFF（截止頻率）右旋到底，讓正弦波直線通過。AMP EG（振幅波封調節器）中，由於 ATTACK

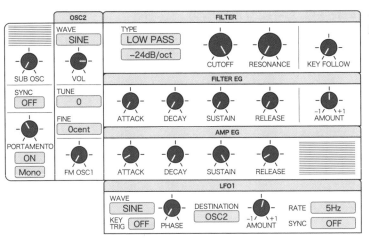

◀圖① 正弦波主奏的設定範例

◀畫面① TRACK59中亦使用了 NoiseMaker的REVERB和DELAY效果

（起音）調到最快會顯得生硬，因此請調得稍慢一些。RELEASE（釋音）調快會感覺較為沉著，調慢則會產生圓潤的質感。SUSTAIN（延音）右旋到底會呈現出機械風格，若往回調低一點，再將DECAY（衰減）轉到半圈左右的話，就能表現出抑揚頓挫，這裡亦依喜好設定即可。最後再加上少許REVERB（殘響效果）融入伴奏中即可完工。

圖①（TRACK59）即是利用設為正弦波的LFO（低頻振盪器），加以些許抖音製成的正統正弦波主奏音色。AMP

EG的ATTACK則調得稍慢一點。另外，此設定中的滑音效果則是礙於和樂句之間的關係，未使用AUTO模式而採用一般的滑音效果（PORTAMENT ON）。除此之外，最後還加上了NoiseMaker內建的REVERB和DELAY（延遲效果）收尾（畫面①）。

CD TRACK

59 正弦波主奏

極簡音樂類型的序列 P134

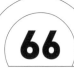

噪音系的粗獷主奏

調變全員出動的「物盡其用」類型

和吉他的失真音色對抗！

來試做看看「這才是合成器啦」般凶猛（笑）的粗獷主奏音色吧。這種主奏音色常見於大節拍曲風（Big Beat）^{譯註}戲劇性的前奏中，尖銳刺耳又存在感十足，可說是合成器中能和吉他的失真音色匹敵的祕密武器。

音色設計中會用到的功能，感覺上就像本書在製作附錄音源時所使用的NoiseMaker的武器總動員，舉凡振盪器同步（oscillator syne）、三個八度音程的齊奏（unison at 3 octave intervals）加噪音、共振變頻（resonance sweep）等，可說是「物盡其用」的概念（圖①）。

那麼，先在OSC1（振盪器1）選擇SQUARE（方波），TUNE（音高）設在＋12。OSC2依然選擇SQUARE，此處的TUNE則是設在－12，再將兩組振盪器的音量調成相等。此設定可表現類似方波破音的粗厚質感，在製作前文提到的音色上非常有效。

副振盪器（SUB OSC）的音量亦設成和其他振盪器相等，再利用移調功能（TRANSPOSE）將合成器整體音域提高兩個八度（＋24）。副振盪器此階段中的音域維持一般，OSC2在高一個八度音，OSC1則在高三個八度音的位置，即有三個八度音程的方波混合在一起。聽過TRACK60♪1就會明白，這樣的設定已相當氣派，不過還沒結束。

尖銳刺耳的音色

接下來開啟振盪器同步（SYNC ON），然後利用第三組EG（波封調節器）也就是EG3來調變OSC2。請將EG3的ATTACK（起音）設為0、DECAY（衰減）轉到12點鐘左右。EG AMOUNT（強度）則轉大至3點鐘。這樣便能讓OSC2產生變頻類型的振盪器同步音色。

再來，OSC2的FM轉到10點鐘，讓振盪器同步和FM同時進行。♪2即是該音色，開始出現尖銳刺耳的感覺了吧。

濾波器選擇－24dB/oct的LOW PASS（低通），CUTOFF（截止頻率）為0、RESONANCE（共振）則設在相當極端的3點鐘，KEY FOLLOW（鍵盤追蹤調節）右旋到底。FILTER EG（濾波器波封調節器）的ATTACK為0、DECAY為1點鐘、SUSTAIN（延音）和RELEASE（釋音）皆為0，EG AMOUNT則開到最大。在此狀態下開啟滑音效果（PORTAMENTO ON）並調到

▲圖① 噪音系的粗獷主奏設定範例

◀畫面① APPLE Logic Pro 配備的破音效果器 Bitcrusher。用於 TRACK60 ♪ 5 中

8 點鐘左右，便可做出起音音高個性鮮明的音色，即♪3。如此不但能加強共振的變頻質感，滑音效果亦十分奏效。

使用 NoiseMaker 時，則可將 CONTROL（控制）介面上的 VINTAGE NOISE（復古噪音）和破音效果 FILTER DRIVE 推到最大，補強噪音感和粗厚感，若再加上 CHOURUS I（和聲效果）和 DELAY（延遲效果）展現厚實度和空間感，便可完成♪4。疊加三個八度音程的方波做出的粗厚感、振盪器同步與共振上的雙重變頻效果，再加上滑音效果和破音質感，上述這些技巧呈現出的存在感

果然驚人。♪5 則是又進一步利用 APPLE Logic Pro 配備的破音效果器 Bitcrusher 所製造出破裂音色，凶猛度又更上一層。從此以後再也不怕吉他手了（笑）。

CD TRACK ◀))

60 噪音系的粗獷主奏

♪ 1　三重方波
♪ 2　♪1＋振盪器同步＆FM
♪ 3　♪2＋共振變頻
♪ 4　♪3＋效果器
♪ 5　♪4＋Bitcrusher

譯註：大節拍（Big Beat）為電子音樂的一種，節拍融入 Hip-Hop，但更重更快，並結合搖滾樂，再以電子舞曲形式展現

▶ 破音類型的 Acid 音色② P186

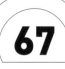

吉他類型的主奏

由振盪器同步展現粗厚和破音質感

利用 EG 調變音高

接著要嘗試模擬電吉他的主奏音色。利用合成器重現吉他音色時，相較於刷弦風格（strumming），大多會用來表現獨奏風格，例如由 Jan Hammer 操刀的吉他類主奏音色即相當知名。這是由於樂器的奏法彼此差異大太，因此吉他靠弦（stroke）等技巧便不易以鍵盤表現，尤其難以利用類比合成器重現音色。於是，此節將懷著對前輩們的敬意，準備利用類比合成器的聲音試做電吉他的主奏音色。

電吉他，尤其是破音音色獨奏的特徵在於能靠粗厚的存在感和破音質感製造豐富的泛音，並以吉他音箱（guitar amplifier）表現音箱共鳴的效果。且讓我們思考一下重現這些聲音的方法。

首先，以電吉他本身的音色而言，若要模擬獨奏時以彈片彈奏人工泛音的技巧（pinch harmonics），可利用方波和振盪器同步（oscillator sync）來呈現銳角形狀的泛音變化。那麼，先來設定一下振盪器同步吧。

圖①沿用 NoiseMaker 的規格，副振盪器（SUB OSC）為同步來源（參照 P56）。OSC1（振盪器 1）選擇 SQUARE（方波），然後按下 SYNC 中的 ON，便能讓副振盪器在 OSC1 中進行振盪器同步。在此狀態下調動 OSC1 的 TUNE（音高）並不會改變音高，不過音色（泛音組成）上則會出現劇烈變化。為了表現粗厚感，此處請將 TUNE 設為－9 左右。

再來，為了讓長延音的音色形成「ㄅㄨㄤ」般的變化，則要使用 EG3（第三組波封調節器）。DESTINATION（目標）設在 OSC1，製造讓音高從頗高之處慢慢下降的調變（modulation）。ATTACK（起音）設為 0，DEACY（衰減）約在 1 點鐘，AMOUNT（強度）轉到 2 點鐘左右的話，可取得高頻泛音從鮮明的狀態整塊下降的效果。

接下來，將 LFO（低頻振盪器）的 DESTINAION 設在 OSC1，LFO 波形選擇 TRIANGLE（三角波），RATE（速率）設為四分音符和節奏同步，AMOUNT 則轉到 2 點鐘左右看看。於是，可得到人聲效果器（talkbox）或是娃娃效果器（wah wah）的效果（TRACK61 ♪1）。

濾波器則是為了呈現音箱共鳴的感

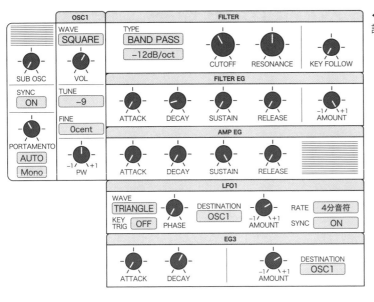

◀圖① 吉他類型的主奏設定範例

覺而選用BAND PASS（帶通濾波器），CUTOFF（截止頻率）設在11點鐘、RESONANACE（共振）為12點鐘左右；而FILTER EG（濾波器波封調節器）則為了表現以彈片撥弦時敲弦的「喀聲」，ATTACK設為0、DECAY為8點半鐘、SUSTAIN（延音）和RELEASE（釋音）均為0，AMOUNT轉到最大（♪2）。

最終要創造音箱音色

目前做出的主奏音色已相當有趣，不過為了進一步「仿真」，在吉他音箱模擬器（guitar amp simulator）中編輯此音色後，即完成♪3。真的是術業有專攻，聲音經過音箱後，和彈簧殘響效果（SPRING REVERB）的復古質感相得益彰，「仿真」度也增加不少。

同時♪3中，設為只能發出單音的 Mono（單發音）模式，並將滑音效果（PORTAMENTO）調為AUTO（自動模式），演奏時便能交織出捶音（hammer-on）效果。

CD TRACK ◀))

61 吉他類型的主奏

♪1 振盪器同步的音色
♪2 利用濾波器加上音箱共鳴和敲弦質感
♪3 經過音箱模擬器處理的音色

▶ IDM 類型的變態合成器貝斯　　　　　P70

68

SYNTHESIZER TECHNIQUE

溫暖人心的長笛類型主奏

以帶通濾波器表現音管共鳴的感覺

吹奏氣音也需表現出來

來試做帶有木訥形象的長笛（flute）類主奏音色吧。長笛音色近似三角波（triangle），雖然具有奇數倍泛音，但泛音數卻不如方波多，所以沒有那麼閃亮，正好適合木管樂器的音色。另外，長笛還具有另一項重要的要素——吹奏氣音（breath noise），也就是「噗」、「咻」這類吹氣時產生的聲音。而這種聲音是由不具音程的高頻音組成，因此會以噪音波形來呈現。

圖①（TRACK62）為設定範例。OSC1（振盪器1）選用NOISE（噪音），OSC2則選擇TRIANGLE（三角波）。以若無其事的感覺加入吹奏氣音是關鍵所在，而各振盪器的音量上，OSC2右旋到底，OSC1則壓在9點鐘左右。

濾波器僅於剛發聲時開啟截頻功能以表現吹奏氣音的「咻」聲，之後便關閉截頻功能截除高頻泛音讓氣音消失。雖然這樣低通也做得到，不過在此則選用帶通濾波器（BADN PASS FILTER），以賦予濾波器另一項任務，即「模擬共振峰效果」。

共振峰指的是樂器或歌聲固有的音頻分布，此處要重現的是其中以音管共鳴呈現的共振峰。樂器本來就各自具備特有的「音管共鳴」或「音箱共鳴」的聲響，以木吉他來說，不只琴弦本身發出的聲音，琴身鳴響的聲音也是關鍵要素，縱然裝上的是同一款琴弦，一旦吉他型號不同，音色便會天差地遠。這點在鋼琴、太鼓和管樂器上也是一樣。由吹嘴（mouthpiece）轉成的小號聲（trumpet），或鼓皮振動產生的通鼓聲（tom-tom drum），皆是源自這種音箱或音管共鳴。

那麼，「音箱或音管共鳴是什麼？」這實在難以用一句話解釋清楚，不過簡單來說就是「藉由短延遲效果（short delay）的集合體，製造出類似於由操作繁複的EQ（等化器）所帶來的效果」，而且多數樂器中「特定頻率（尤其是中低頻）會被特別強調」。吹嘴發出的尖細「嗶」聲何以轉變成小號粗厚的「叭」聲，即是因為音管共鳴的頻率被凸顯之故。

凸顯500Hz周遭的頻率

長笛中亦會發生這種音管共鳴造成特定頻率被強調出來的現象。也就是說，該音頻分布即為長笛在音管共鳴上

◀圖①　長笛類型主奏的
設定範例

◀畫面①　TRACK62中使用了NoiseMaker
搭載的REVERB效果收尾

的共振峰，而在此節則將以帶通濾波
器來凸顯該音頻範圍。在NoiseMaker
的帶通濾波器（BAND BASS）中，將
CUTOFF（截止頻率）轉到11點鐘左右
即可凸顯500Hz周遭的頻率。FILTER
EG（濾波器波封調節器）的ATTACK（起
音）和DECAY（衰減）設在10點鐘，
SUSTAIN（延音）和RELEASE（釋音）
則為0，AMOUNT（強度）則轉到2點
鐘左右。由於吹奏氣音不會隨著演奏音
域變動，並且會維持固定狀態，因此不
需啟動KEY FOLLOW（鍵盤追蹤調節）。
請將AMP EG（振幅波封調節器）的

ATTACK調到9點半鐘左右、DECAY為12
點鐘、SUSTAIN為1點鐘、RELEASE設為
0，可製造出起音緩慢且聲音持續時的音
量則會緩緩下降的變化。然後LFO（低頻
振盪器）選擇SINE（正弦波）以調變濾波
器。用RATE（速率）為6Hz、AMOUNT
為1點半鐘的狀態擺盪，可形成恰到好處
的效果。最後加上REVERB（殘響效果）
並融進伴奏中便大功告成（畫面①）。

CD TRACK 🔊

62　長笛類型的主奏

▶ 聲碼器的音色設計①　　　　　　　P196

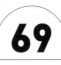

和弦風格的主奏音色

利用多組振盪器製作和弦

什麼是平行的和弦進行？

某些合成器機種備有名為「和弦記憶（chord memory）」的功能。利用此功能，只需按下一個琴鍵即可演奏事先記錄好的和弦；而若將想要演奏的和弦先以取樣技術處理，再以取樣機（sampler）播放的話，也能達到相同的效用。

這種「以一個琴鍵演奏和弦」的手法，有時也會因為「能輕鬆演奏和弦」的消極理由而被運用，然而功用其實不僅如此。若使用這個方法，便能產生「平行的和弦進行」的結果，可以獲得有別於一般鍵盤演奏的細膩表現。因此，即使是會彈鍵盤的人，有時也會刻意瞄準此特殊效果。

「平行的和弦進行」指的是保持相同音程間隔、移動整體音高的手法，是古典音樂會避免使用的「禁忌」。不過，近代以後這種效果被重新認識，自印象派以來頻繁受到採用；在浩室音樂（house music）的襯底等演奏中，也經常用來表現那種沉著有型的感覺。

這種平行的和弦進行也能由不具和弦記憶功能的合成器製作。如先前P100中所提到的，只要將各組振盪器設定成彼此相異的音高，便可模擬出和弦記憶功能。若能改變看待和弦的觀點，泛音的姿態也會隨之一變。於是，接著就模擬和弦記憶功能來試做有悖常理的主奏音色吧。

以LFO增添炫目感

首先，由於本書的合成器插圖沿用NoiseMaker的規格，因此副振盪器（SUB OSC）的音高固定為低兩個八度。將此音視為基音，OSC1（振盪器1）的TUNE（音高）調到－21（高三個半音＝高一個小三度），OSC2則設為－17（高七個半音＝高一個完全五度）。如此便可完成小調和弦。只是，這樣會讓合成器整體處於低兩個八度的音域之中，因此先利用移調功能（TRANSPOSE）升高兩個八度（＋24），調到平常的音域上。

另外，OSC1和OSC2皆選擇SAW（鋸齒波）來演繹柔和的質感（副振盪器固定為方波）。AMP EG（振幅波封調節器）的RELEASE（釋音）則調長，以表現悠揚的感覺。

濾波器選擇－12dB/oct的LOW PASS

▲圖①　和弦風格的主奏音色
的設定範例

（低通），先以稍微溫和的截頻曲線截除泛音。CUTOFF（截止頻率）則為10點鐘、RESONANCE（共振）為12點鐘，稍微調得大一些。接著，LFO1（低頻振盪器1）選擇SINE（正弦波），RATE（速率）設在0.1Hz左右，和緩地加在濾波器上。而將AMOUNT（強度）調得重一點的話，便能在RESONANCE上製造起伏而形成酷炫的音色（TRACK63 ♪1）。

再來，若在LFO2中調變聲像（PAN），聲音便會左右來回飛馳擴增空間感，讓炫目程度更上層樓。其後加上適度的滑音效果（PORTAMENTO），最後再使用STEREO DELAY（立體聲延遲效果）即可完工（圖①、♪2）。

進階版的應用範例中，若將OSC1的TUNE設在－20即可得到大調和弦，－19則是掛留四和弦（sus4）[譯註1]。此外，在圖①的設定中將OSC2設為－14會形成小七和弦（m7）[譯註2]，樂曲氛圍亦截然不同（♪3）。

譯註1：掛留四和弦（suspended fourth chord，sus4），sus為 suspended 的縮寫，sus4指的是利用音階上的第4音來取代原第3音的和弦。例如，C和弦原為１３５，Csus4則為１４５
譯註2：小七和弦（minor seventh，m7），即根音＋小三度＋五度音＋小七度

CD TRACK

63 和弦風格的主奏音色

♪ 1　只有LFO1的狀態
♪ 2　最後以兩組LFO、滑音效果、STEREO DALAY完成的音色
♪ 3　以m7和弦製作的音色

▶ 振盪器④

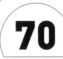

類比鼓組①～大鼓

TR-909 的類比鼓組音色

利用合成器製作的理由？

復古鼓機（vintage drum machine）的知名器材中，有一款名為「ROLAND TR-808／TR-909」的機種。其音色為鐵克諾（techno）、浩室（house）、嘻哈（hip-hop）、節奏藍調（R&B）等曲風的必備素材，因此現在幾乎每天都聽得到，可以說是必定會收錄在合成器和取樣機的初始設定中。尤其是其內建的大鼓（kick drum／bass drum）、小鼓（snare drum）、腳踏鈸（hi-hat cymbal）音色的存在感，和鋼琴、小提琴或吉他相比，可說是毫不遜色（太誇張？）。

那麼，這類鼓機如何發出聲音呢？其實來自「減法合成器（subtractive synthesis）」，即類比合成器本身的運作（TR-909 有部分來自取樣音源）。也就是說，一般的合成器也做得出相同音色。

只是，若手邊的合成器、取樣機或鼓組音源已經內建這些音色，或許無法看出特地自製音色的意義。然而，意義其實非常重大。

取樣音源就像「照片」。以某個角度、某地風景、某種光線比例等一定的條件拍攝而成的拍攝對象，看起來的確

和本尊一樣，只是角度、風景、光線比例等已無法再變動了對吧？雖然事後可用修圖軟體編輯，不過嚴格來說，當條件改變時，「事實上會如何變化」，不重新拍攝便無法而知。

總之，取樣音源在需要用「以一定的條件收錄的聲音」之時的確很實用，筆者也經常用到；不過，若是遇到「演奏力道能不能再強一點？」「濾波器能不能再放重一些？」等這種需要變化的情況時，就派不上用場了。

然而，在合成器中重現由合成器製成的音色時，無論做法上是否只是單純複製貼上，音色即是本尊。因此亦能像在原機器操作一樣改變起音、調整截頻，配合樂曲展開原創的音色設計。這點可以說有很大的差異。

音色製作上存在著「失去的就無法挽回」這項大原則，例如遭到截除的泛音或不小心削薄的起音，經過取樣處理之後便無力回天。於是，為了能夠保有彈性編輯音色的空間，多數的專業創作者才會因而選擇「從零開始」製作合成器音色。

將濾波器當做音源

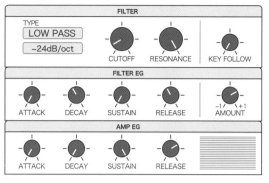

◀圖①　909 Kick 的設定範例

那麼，來做做看TR-909的大鼓音色（909 Kick）吧（圖①、TRACK64）。 此音色製作完全不使用振盪器。909 Kick 幾乎以正弦波製成，雖然可就此使用振盪器的正弦波，不過此處當做音源使用的正弦波是來自音高操作更為彈性的共振（resonance）所產生的振動（此操作的相關原理將於P164中解說，敬請參照）。

接下來，濾波器（FILTER）請選擇低通（－24dB/oct），RESONANCE（共振）則右旋到底以便讓濾波器自行產生振動。CUTOFF（截止頻率）則是為了在EG（波封調節器）大膽地開啟後又轉為較低的狀態，而設在8點鐘左右。FILTER EG（濾波器波封調節器）的ATTACK（起音）為0、DECAY（衰減）為11點鐘、SUSTAIN（延音）為0、RELEASE（釋音）為11點鐘，設成迅速下降的模式，EG AMOUNT（強度）則設在2點鐘左右。此設定的關鍵在於DECAY和RELEASE需設為相同數值，使得鼓觸發器（trigger）[譯註]作用的時間不論是短是長，波封曲線都不會發生變化。AMP EG（振幅波封調節器）的ATTACK 和 DECAY 皆 為 0，SUSTAIN 右旋到底而RELEASE 設為1點鐘。在這個設定中，觸發就算提早結束，餘音也依舊繚繞。

總之，此設定可做出「起音時的音高很高，並可迅速降到大鼓般的低音」的 狀 態。 利用CUTOFF 或 FILTER EG 的DECAY，就能在細部上產生巨大變化，因此請體驗看看這種可隨喜好自由編輯「是現場而非照片」的音色所帶來的樂趣吧。

譯註：鼓觸發器（trigger），為主要裝載於鼓組的電子裝置。具有感應器，可將鼓組的打擊訊號傳送至鼓音源模組（drum module），觸發電子訊號發出電子類音色或取樣音源等效果

CD TRACK ◀))

64 909 Kick

▶▶ 效果音②～射擊聲　　　　　　　　　　P164

157

類比鼓組②～小鼓
TR-808的類比小鼓音色

響線聲以噪音波形重現

　　和前頁的909大鼓並列使用率最高的類比鼓組音色是TR-808小鼓（808 Snare）。這個音色受到重用的程度，甚至在某一時期只要提到中慢版R&B（節奏藍調）曲風，就會立刻聯想到此音色。該音色同時亦可說是電音放克（electro-funk）、合成器流行樂（synth pop）、8 bit音樂（8 bit music/chiptune）以及數位編曲的流行音樂中的經典小鼓（snare drum）音色。

　　若事先確認過真正的小鼓音色，會發現小鼓聲的特色在安裝於底面的響線（snare）上。響線為數條集中在一起的波浪狀鐵線，安裝時得貼合小鼓底面的下鼓皮，負責發出「鏘」這種充滿特色的聲音。因此，若是將響線拆除，小鼓構造便和通鼓（tom-tom drum）幾乎相同，音色則會變成「咚」。

　　這個「鏘」聲在聲音上歸類為「噪音」，特徵是不具備固定音高。也就是說，此聲並非為樂音般週期性重複的固定波形，而是不存在音高的隨機波形。這個隨機波形即是波浪狀的響線雜亂無章地碰撞鼓皮所形成，想在合成器做出此噪音的話，可利用NOISE（噪音）波形。不過，

這樣仍不足以彰顯小鼓的氣勢。原因是缺少了由鼓皮所發出如通鼓一般的「咚」聲，而這是具有音高的樂音。

　　最接近此「咚」聲的是正弦波。若以鼓棒敲擊太鼓，不太會發出富有泛音的鼓聲。嚴格說來泛音其實存在，只不過TR-808的小鼓音色使用的正是正弦波。於是，OSC1（振盪器1）選擇NOISE，OSC2則選擇SINE（正弦波）；NOISE的音量轉到12點鐘，SINE則右旋到底。這個混合比例能在響線與鼓皮聲之間取得適當的平衡，亦可依喜愛的比例自由調整。

　　此外，由於正弦波屬於樂音，音高會隨著鍵盤的演奏位置變化。筆者選用了F2（MIDI編號的對應音高則為53），此音高偏低且帶有些許厚重的氣息。R&B等曲風的基本款則是在C3～E3上下。隨著音高愈高，鼓聲變化也會從「ㄅㄤ」轉成「ㄊㄤ」，請試著找出自己喜愛的音高。

打擊樂器型態的EG

　　接下來要利用濾波器來製作環境音的特色，即「起音強勁的聲音其泛音在最初時較多，衰減後泛音量便下降」的狀態。只不過，響線的聲音直

OSC1	OSC2	FILTER			

OSC1
WAVE
NOISE
VOL
TUNE
0
FINE
0cent
−1 ＼ ＋1
PW

OSC2
WAVE
SINE
VOL
TUNE
0
FINE
0cent
FM OSC1

FILTER
TYPE
LOW PASS
−6dB/oct
CUTOFF　RESONANCE　KEY FOLLOW

FILTER EG
ATTACK　DECAY　SUSTAIN　RELEASE　−1 ＼ ＋1 AMOUNT

AMP EG
ATTACK　DECAY　SUSTAIN　RELEASE

EG3
ATTACK　DECAY　−1 ＼ ＋1 AMOUNT　DESTINATION OSC2

◀圖① 808 Snare 的設定範例

至消逝為止其泛音相對容易殘存，因此 FILTER(濾波器) 選擇－6dB/oct 的 LOW PASS（低通），在截頻關閉後也能留下薄薄一層泛音。CUTOFF（截止頻率）為0、RESONANCE（共振）為0；FILTER EG（濾波器波封調節器）的 ATTACK（起音）則設為0、DECAY（衰減）為11點鐘、SUSTAIN（延音）為0、RELEASE（釋音）為11點鐘左右，EG AMOUT（強度）則右旋到底。此設定中的 DECACY 和 RELEASE 數值相同且 SUSTAIN 為0，即為「打擊樂器型態」。AMP EG（振幅波封調節器）的 ATTACK 為0、DECAY 為10點鐘多一點、SUSTAIN 為0、RELEASE 也為10點鐘多一點，讓聲音乾淨俐落地結束。

最後，要來加上小鼓另一個重點性格，即「ㄅㄨㄤ」聲的細緻表現。此聲可以靠剛敲擊時鼓聲音高較高，餘音

時再慢慢下降的方式來呈現。於是，將 EG3（第三組波封調節器）加在 OSC2 上，ATTACK 為0、DECAY 為9點鐘、EG AMOUNT 則設為3點鐘。如此即可完工（圖①、TRACK65）。

另　外，TRACK65 將 NoiseMaker 的 AMP EG 中的 DECAY 和 RELEASE 設為 0.32。此 AMP EG 的 DECAY 和 RELEASE 會讓聲音的延展性產生明顯的變化。

順帶一提，此音色若改用－24dB/oct 的 LOW PASS（低通），可變身為所謂的合成器鼓組音色。若想進一步追求音色質感，則可考慮利用 EQ（等化器）微調泛音量，而壓縮器（compressor）也能有效調整擊鼓的感覺或餘音的細膩表現。

CD TRACK 🔊

65 808 Snare

▶ 振盪器②　　　　　　　　　　　　P20

類比鼓組③～腳踏鈸

TR-808的類比腳踏鈸音色

利用帶通濾波器呈現金屬質感

以類比合成器製作的鼓組系列最終章為腳踏鈸（hi-hat cymbal）。一般提到的鼓組型態中，以大鼓、小鼓、腳踏鈸三者組成的鼓組最為常見，此節則要嘗試重現實用性高的TR-808風格的類比腳踏鈸音色（圖①、TRACK66）。

由於此音色屬於銅鈸類特有的噪音，振盪器可直接選擇NOISE（噪音）。FILTER（振盪器）則為了表現金屬的細膩質感而選用帶通濾波器（BAND PASS），理由是腳踏鈸的聲音以高音為主，因此完全不需要低音成分。雖然也可以利用低通濾波器來強調共振，不過帶通濾波器在不加強共振的狀態中亦能截除低頻，所以能夠做出乾淨俐落的腳踏鈸音色。因此請將CUTOFF（截止頻率）設在2點鐘左右，盡量趨向高音。

RESONANCE（共振）則調高到3點鐘左右，進一步凸顯截止頻率周邊的頻率，盡可能呈現金屬質感的極限。

開放與閉合

截至目前已做出一定程度的音色了，不過AMP EG（振幅波封調節器）的設定上卻出現一個問題，即腳踏鈸具有鈸片上下開放（open）與閉合（close）兩種狀態。TR-808實機中將這視為兩種聲音分開收錄，取樣機等器材亦然。此外，這兩種聲音只有奏法不同，於兩鈸片打開後播放閉合的聲音時，打開的聲音會停止而閉合的聲音會作響，這樣才是自然的狀態。取樣機等則具有編組功能（grouping），可將兩音編成一組，並將該群組設為同時發音數為單音且發音條件為後發音者優先的狀態，也就是較晚發出的聲音在發聲後，較早發出的聲音便會停止。

那麼，上述狀態該如何利用合成器重現呢？簡單乾脆的做法是準備兩組合成器，分別製作開合聲，再輸入電腦讓聲音不要同時鳴放。不過，這樣就無法實際即時演奏，而且非常麻煩。

於是，這裡要多動一點腦筋，試著利用一個音色來呈現開合聲。兩者最大的差異在於聲音的長短。若想辦法從外部來控制DECAY，就能控制聲音的長短，然而這種方法太小題大作，終極的手法是「以拍長（gate time）呈現聲音長短的區分」。拍長指的是演奏時間的

◀圖① 　808 Hi-Hat 的設
定範例

◀畫面① 　TRACK66 ♪ 1的音訊輸入畫面。
短線段為閉合聲，長線段為打開聲

長度，也就是按壓鍵盤的時間長短。由
於開合聲中的起音部分音色幾乎相同，
因此製造閉合聲時立刻離鍵，想做出打
開的聲音時，只要持續按壓琴鍵至想要
讓聲音延續的長度，便可展現腳踏鈸特
有的演奏方式。

　　有 鑒 於 此，AMP EG 的 ATTACK
（ 起 音 ） 設 為 0，DECAY（ 衰 減 ） 和
RELEASE（釋音）則為了表現出「く一」
聲的衰減狀態，兩者都調到9點半鐘附
近。NoiseMaker 則可設在0.24。問題則
在於SUSTAIN（延音），為了呈現鈸片
打開的聲音，請先轉到10點鐘左右。由
於SUSTAIN可調節開合聲的音量比例，
請自行找出喜歡的數值。當然，若只會

用到閉合聲的話，亦可設為0。再來，
若將同時發音數設為Mono（單發音），
即使同時演奏兩組鍵盤，只要閉合聲一
響，較早出聲的打開聲便會戛然而止
（畫面①）。

　　在 應用上只要於CUTOFF稍做調
整，便能在細部的表現上製造出相當的
變化，請多加嘗試。

CD TRACK ◀))

66 808 Hi-Hat

♪ 1　808 Hi-Hat
♪ 2　909 Kick + 808 Snare + 808 Hi-Hat

⏩ 類比鼓組①～大鼓　　　　　　　　P156

效果音①～風聲

嘗試以噪音波形和截頻的調動來呈現

關鍵在於試著開口模擬聲音

此節開始要介紹 SE（Sound Effect），即效果音的聲音設計。首先是入門篇，將從製作方式簡單的「風聲」開始。此音色自合成器發展的黎明時期以來便經常運用，最近則常見於電子舞曲的間奏（interlude）等部分，屬於超級經典的音色。

SE 類的音色設計上，會依音調感的有無來選擇振盪器波形。

●具有音調感：鋸齒波、方波、脈衝波、三角波、正弦波等樂音

●不具音調感：噪音（雜音、噪音）

風聲幾乎感受不到音調，所以勢必要選用噪音波形。

接著則是濾波器的設定。若試著開口表現風聲，通常會是「咻—」或「嗶嗚—這種感覺對吧。其實在合成器的音色設計上，「試著開口模擬聲音」是一種十分有效的方法。因為口腔是一種構造健全的濾波器，可重現在 P152 中解說過的共振峰（formant），也就是讓歌聲或樂器聲表現出特色的頻率分布狀態（當然，是不自覺的）。

舉例來說，發出「嗚」時的嘴型呈

現閉合的狀態，因此濾波器（FILTER）的 CUTOFF（截止頻率）可調成偏向關閉的設定。相反地，「啊」則是嘴巴打開的狀態，所以 CUTOFF 也跟著轉開。

然後，類似「呼」或「嗶嗚—」這種讓嘴型尖聳的情況，大多屬於 CUTOFF 偏向關閉且 RESONANACE（共振）調高的狀態。原因在於若以尖聳的嘴型發聲的話，某頻率（多為 300～500Hz 周邊等偏低的頻率）會被凸顯，其他頻率則會遭到截除。也就是說，嘴型尖聳的程度會連帶影響 RESONANSE 的設定。

那麼，風聲又是屬於哪種情況呢？開口發聲得到的「咻」或「嗶嗚」聲，正好屬於「嘴型閉合且尖聳」的狀態，因此 CUTOFF 請轉到傾向關閉的 10～11 點鐘左右，而 RESONANCE 雖可依喜好設定，在此可試著調到 9～10 點鐘左右看看（TRACK67 ♪1）。

徹底幻化為風

♪1 的音色，只是單純持續鳴放的「嗶嗚—」聲，並不太像風聲。風有強有弱，風聲亦隨之時刻變化。而這種變

▶圖① 風聲的設定範例。不使用
LFO而以手動方式調動CUTOFF的
話，音色會更加寫實

化又該如何表現呢？

　　最簡單的方法則是賦予濾波器週期
性變動，使截止頻率周邊已被凸顯的頻
率產生變化。此處就讓LFO（低頻振盪
器）上場吧。LFO波形選擇SINE（正
弦波）、RATE（速率）設在0.1Hz、
AMOUNT（強度）轉到2點鐘左右，
再加到濾波器上看看。於是，在增添表
情後，聲音突然更像是風聲了（♪2、
圖①）。若將RATE調得更快一點，
AMOUNT也加重一些的話，可表現出
風勢更加強勁的感覺（♪3）。

　　倘若想再進一步追求寫實感，可捨
棄以LFO調節的做法，讓自己徹底化
做一陣風，試著以手動方式調動截止頻
率看看（♪4）。LFO會讓聲音的變化
過度呈現出週期的規律性，因此容易聽

起來不太真實。再來，將該音色重疊個
兩、三層的話，會更像風聲。

　　順帶一提，也有完全不調開
RESONANCE的做法。如此可做出高
雅的音色，聽起來亦有如海邊的浪潮聲
（♪5）。

CD TRACK 🔊

67 風聲

♪1　基本設定
♪2　以LFO調節CUTOFF
♪3　比♪2更為激烈的音色
♪4　不使用LFO而改以手動方式調整CUTOFF的
　　音色
♪5　未調高RESONANCE的高雅風格

⏩ 音色設計工程就從初始設定開始　　　　P60

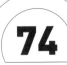

效果音②～射擊聲

鐵克諾曲風御用的打擊樂音色

自激振盪的運用

效果音製作的第二波是射擊聲（ZAP）。從Kraftwerk到現代，射擊聲一直都是鐵克諾曲風（techno）中超級經典的打擊樂音色。即使不知道名稱，一旦聽到聲音的話也會馬上「啊！這不就是那個聲音嗎！」而辨識出來。

該字的英文字源為雷射或手槍等的射擊聲，以人聲表現的話比較類似「ㄅ一ㄩ」的感覺？（合成器音色實在難以用文字表現……）。總之，先來試做看看。

首先，該音色製作完全不會用到振盪器。也許有人會疑惑「咦？不用振盪器發得出聲音嗎？」不過不必擔心。如同P156中說明的一般，將濾波器（FILTER）的共振參數（RESONANCE）調高到一定程度的話，多數合成器的濾波器便會自己產生振動，並開始發出聲音。

那麼，來試試看吧。請將振盪器（OSC）所有的音量調為0，然後把RESONANCE設為0，CUTOFF（截止頻率）轉到12點鐘左右再按按看鍵盤。當然，此階段完全發不出聲音。

接下來試著慢慢調高RESONANCE看看。轉到3點鐘左右仍然不見變化，不過從4點鐘開始應該可以逐漸聽見「嗶—」的聲音。接著，RESONANCE若愈轉愈大，「嗶—」聲便會急遽加大。這就是表示濾波器本身正在振動，即產生所謂的「自激振盪（self-oscillation）」狀態。此時發出的聲音屬於正弦波，基本上不具任何泛音。

為何會發生自激振盪呢？其原因在於，RESONANCE參數本來即用於決定聲波由濾波器的輸出端返回輸入端（回授）的比例。當該比例超過一定程度（音量等於或超過振盪器發出的聲音）時，會發生某種回授現象（feedback），截止頻率（CUTOFF）周邊的頻率受到極度凸顯，該頻率的正弦波便自動形成（請參照P34）。再者，若在自激振盪的狀態下轉動CUTOFF的話，音高就會改變。調高CUTOFF，音高就會增高；調低則會讓音高下降。請務必動手確認看看。

順帶一提，利用合成器製作音色時，想知道該從哪個頻率開始截頻的話，可以刻意調高RESONANCE製造自

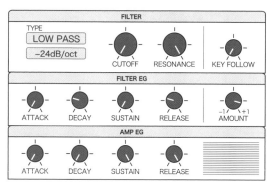

◀圖① 　射擊聲的設定範例

激振盪，再觀察頻譜分析儀（spectrum analyzer）上顯示的各頻率分布的音量，馬上一目了然。最近有一些DAW（數位音訊工作站）附有頻譜分析儀的外掛程式，有的外掛式EQ（等化器）亦具有頻譜分析儀的功能，請多加利用。

利用FILTER EG改變音高

接下來，以濾波器完成正弦波之後，下一步則要試著利用FILTER EG（濾波器波封調節器）調整音高。由於要從相當高的地方一口氣向下調動，於是先將CUTOFF設為0，讓音高位在最低處。接著將FILTER EG中的ATTACK（起音）設為0、DECAY為9點半鐘、SUSTAIN（延音）為0、RELEASE（釋音）為9點半鐘、EG AMOUNT（強度）為3點半鐘。

AMP EG（振幅波封調節器）的ATTACK和DECAY設為0，SUSTAIN和RELEASE兩者皆右旋到底，讓聲音先處於持續鳴放的狀態（TRACK68 ♪1）。

此即為所謂的射擊聲。正弦波會急速地由高音瞬間往低音移動。將此音當做打擊樂音做出的音源便是♪2。像這樣添上薄薄一層REVERB（殘響效果）也頗相稱。

應用上可利用FILTER EG的AMOUNT大小，來調整該從哪個音域調降音高；DECAY則可改變音高下降的速度，因此請多加嘗試。

CD TRACK ◀))

68 射擊聲

♪1　基本設定
♪2　打擊樂聲的使用方式

⏩ 濾波器④　　　　　　　　　　　P34

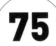
效果音③～科幻類型

從抖音轉到FM，調變的兩段重疊

LFO╳LFO

　　效果音系列的最終章，則是聲音商標（sound logo）、台呼（jungle）以及間奏（interlude）等樂曲型態中亦耳熟能詳的音色。這種音色也難以用言語說明，硬要說的話，大概就像「飛碟飛過的聲音」？……是一種充滿科幻色彩的音色。先聽聽看完成版的TRACK69 ♪ 1。乍聽之下變化繁複，其實和P164一樣，皆由濾波器的自激振盪做成。

　　首先，此音色製作的初步任務，即是利用LFO（低頻振盪器）讓正弦波（sine）的音高上下起伏。也就是要製造抖音（vibrato）。其後，音色起伏愈來愈快，漸漸因為速度過快而無法辨識出音色起伏。是不是覺得這好像在哪裡聽過呢？沒錯，即是產生了P52中說明的FM（頻率調變）效果。於是，此處要使用兩組LFO。首先，在LFO1中調變FILTER（濾波器），以製造抖音。接著，在另一組的LFO2中，調變LFO1的RATE（速率），製作讓LFO1的RATE慢慢變快的效果。等於是「LFO2→LFO1→FILTER」，即調變的「兩段重疊」。

　　在上述方法中，抖音的速度會一步步加快，從某階段起人耳便無法辨識，而FM效果又讓正弦波開始產生泛音，因而逐漸形成複雜多變的音色。

使用鍵盤觸發（KEY TRIGGER）

　　圖①為設定範例。振盪器（OSC）的音量皆設為0，CUTOFF（截止頻率）為9點鐘而RESONANCE（共振）則右旋到底。FILTER EG（濾波器波封調節器）的ATTACK（起音）為10點鐘、DECAY（衰減）為1點鐘、SUSTAIN（延音）為0、RELEASE（釋音）為1點鐘、AMOUNT（強度）轉到3點半鐘，製作讓聲音從相當高的地方慢慢往超低音一掃而下的正弦波。

　　LFO1的波形選擇SINE（正弦波），RATE（速率）設在20Hz，DESTINATION（目標）選擇FILTER，再將AMOUNT設為8點鐘（NoiseMaker則為－0.45）。

　　此階段中，LFO的速度從頭到尾都保持一定，因此即使到了後半段，亦只有音高會下降，也就表示FM效果完全沒有出現。

　　最後，將LFO2的DESTINATION

◀圖① 科幻效果音的設定範例

設 在 LFO1 的 RATE（NoiseMaker 則 為「Lfol r」），AMOUNT 右 旋 到 底；LFO 波 形 則 選 擇 SAW（鋸 齒 波），RATE 為 0.07Hz、PHASE（相 位）為 0，再開啟鍵盤觸發（KEY TRIG）。也就是讓聲音在延續的期間，當鋸齒波的波形緩緩增強時，LFO1 的 RATE 亦隨之加速的設定。再者，由於鍵盤觸發（KEY TRIGGER）設為開啟（ON），開始出聲時，一定會從鋸齒波的起點展開動作。此外，若鋸齒波的波形並非屬於 NoiseMaker 那樣先向上再往下的類型，而是屬於先下降再爬升的合成器類型的話，請將 AMOUNT 調成反相看看。

　　應用範例上，若調整 FILTER EG 的 DECAY 和 LFO2 的 RATE，可做出高速變化與低速變化。♪2 是 RATE 設在 0.26Hz 的音色，♪3 則是 0.06Hz 的狀態。後者和♪1 的設定只相差了 0.01Hz，但由於這些頻率本身都非常低，也就是緩慢進行的聲波，因此 0.01Hz 的差距即可在細部上造成相當大的變動。其他也可利用 LFO1 的 AMOUNT 調節音色的刺激度，請多加嘗試。

CD TRACK 🔊

69 科幻效果音

♪ 1　完成版
♪ 2　♪1的高速變化版
♪ 3　♪1的低速變化版

▶ LFO✕濾波器　　　　　　　P46

167

TITLE
I Care Because You Do

ARTIST
Aphex Twin

生成電子心象寫景的巨匠

艾費克斯雙胞胎（Aphex Twin）的名氣已不需贅述，然而此專輯可說是他（亦包含其他化名）眾多作品中，將合成器化為「心象表現」最為透徹的作品。

他創造的聲音時而破裂得過分，時而縱情飛躍，時而如交響樂般壯闊，時而深刻內省。然而，所有樂曲的共同點，即是充滿了「以聲音的表現演繹出人類心理」的精湛技巧。

尤其是以類比合成器、類比鼓機、類比混音器和類比外接器材（而且很可能不是什麼太高級的器材）創作出那般帶有攻擊性卻又溫暖的音色，外加其巧妙精細的數位編曲，在合成器上可說是展現出了和P62介紹的JAPAN樂團迥然不同的可能性，著實是位藝術家。不過這麼一想，英國這方面的人才還真是豐厚……。

他儼然已跨越了音樂類型的高牆，成為以史托克豪森（Karlheinz Stockhausen）、史提夫・萊許（Steve Reich）為代表的現代主義音樂，和氛圍音樂（ambient music）、IDM（智能舞曲）得以銜接的重要關鍵人物，而且往往讓人滿心期待他又將如何在新作品中顛覆想像，誠然是現代英國引以為傲的人間國寶。然後，這位想必是個極度害羞的人，每次聽他的作品筆者都有這種感受。

PART 5

Acid類型的音色

於1980年代後期盛行一時的「酸浩室
（Acid House）」曲風中，大顯身手的
正是一款名為ROLAND TB-303的合成
器。即使在現代，該音色依舊是相當受
歡迎的合成器經典音色，不論是硬體還
是軟體，可重現TB-303的機種至今也仍
不斷問世。本章便要來介紹製作Acid類
型音色的方法。

SYNTHESIZER
TECHNIQUE

76 > 84

什麼是 Acid 類型的音色？

一切要從 TB-303 談起！

酸浩室

合成器音色中，有一個類別稱做「Acid」。而這個稱呼原先是從「酸浩室（Acid House，或譯「迷幻浩室」）」這種曲風而來的。

酸浩室興起於1980年代後期。那種既深沉又恰巧符合「Acid（迷幻藥LSD的俗名）」感覺的迷幻音色，繼承了底特律鐵克諾（Detroit Techno）的基因，並發源自當時尚未受到矚目的廉價機種ROLAND TB-303（照片①）。

TB-303的外型特色為方便攜帶的小巧機身，具備簡易合成器該有的最精簡的參數配置，且內建節奏風格獨特的編曲機（sequencer），但是在開賣當時並未受到矚目（此外，具有同款設計的鼓機TR-606亦在當時同步發售）。不過隨著將TB-303個性十足的音色以及節奏風格發揮得相當出色的酸浩室曲風登場，該機便一舉獲得了世人的青睞。

隨後，受到這個曲風影響的音樂創作者相繼採用，現在也出現許多硬體或軟體規格相仿的樂器，而該機種具有黏性的獨特音色，在極簡電音（minimal techno）以及整個鐵克諾（Techno）曲

風中擁有難以撼動的崇高地位。

超簡潔的參數配置

當時的TB-303本來是做為價格實惠的合成器登場，然而現在在二手市場的交易價格卻居高不下，實機相當難以入手。於是，本章將盡可能利用一般的合成器重現TB-303的音色，並且思考該如何表現其獨特的節奏風格。

首先，若檢視一下TB-303的參數配置，會發現該機的振盪器波形僅含鋸齒波和方波。FM（頻率調變）、圈式調變（ring modulation）、LFO（低頻振盪器）、音高的波封調節等，皆未配備。濾波器中也只有CUTOFF（截止頻率）和RESONANCE（共振），甚至完全不含KEY FOLLOW（鍵盤追蹤調節）、LFO。而稱得上是EG（波封調節器）的，更只有針對濾波器的參數，以DECAY（衰減）和ENV MOD（波封調變）兩者取代AMOUNT（強度）的功能而已，非常簡潔有力。至於放大器（amplifier）則沒有任何可以調節音色的參數。真有男子氣概（笑）。

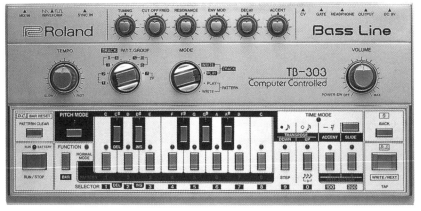

▲照片① ROLAND TB-303。1982 年發售的內建編曲機的合成器。編輯音色的參數僅有並列在上方的六顆旋鈕而已

綜合上述，參數配置整理如下：

①鋸齒波或方波的波形選擇

②CUTOFF

③RESONANCE

④針對濾波器的EG AMOUNT

⑤FILTER EG的DECAY

　　還有一個可以調節音域的TUNING（調音），和編輯音色相關的參數只有這六顆。

　　而且，TB-303 的 RESONANCE 轉到最大也不會自激振盪，其設計在某種意義上無法表現出激烈的濾波器音色。這是因為TB-303本來就是設計用來做為「單人練習用的貝斯」，也就是說，此機的音源部分原先即是以合成器貝斯專門機種的構想設計而成。若以這個角度來思考，自然也就能理解為何其參數配置會如此簡潔了。研發人員想必做夢也沒想到，此機竟會受到電子音樂這般重用吧（笑）。

　　因此，若要利用其他合成器重現TB-303的音色，只要仿效上述的參數設定，其他的功能全部捨棄不用即可。

　　可是，以如此單純的參數配置製作音色的話，會不會只能做出毫無變化的單調音色呢？有這種想法也無可厚非。其實TB-303仍然有辦法操作調變，而且少了這個方法，TB-303就不會擁有現在的成就（意義深遠）。該操作方法就留待下一頁解說吧。

即時操控　　　　　　　　　P182

音色 303 的祕密

以人工和內建編曲器展現充滿生命力的演奏

音源來自人工演奏

如同上一頁介紹的，TB-303配備的參數少得驚人。然而，如果聽過Hardfloor或Plastikman活用TB-303創作出來的作品（**註①②**），應該很難想像區區幾種參數居然可以做出如此豐富多變的音色和表情。而那種表現到底是如何辦到的呢？

上一頁賣了個關子，不過謎底即將揭曉。由於TB-303內建的參數控制（LFO、EG之類的調變來源）極少，因此在實際演奏這些參數時，幾乎所有的酸浩室（Acid House）和鐵克諾（Techno）曲風的樂手，都把自己的「手指」當做調變來源使用。也就是現場即時手動操控CUTOFF（截止頻率）和RESONANCE（共振）參數。他們以內建的編曲機演奏樂句，同時「拼命轉動」CUTOFF、RESONANCE、DECAY（衰減）或ENVELOPE AMOUNT（波封調節的強度）。相信應該有不少人實際見識過他們在現場表演中不斷轉動旋鈕的模樣吧。

或許有人會認為「到底為什麼要這樣做？」不過這種方式做出的效果的確強大，因此才讓結構單純的TB-303變身成「可以做出表情變換無窮的魔法樂器」（太誇張？）。

滑音效果也是一大特色

TB-303還有兩大特色。

特色一，在「內建的編曲機」中，可以將滑音效果和強弱記號加在任一音符上。尤其是能夠依喜好自由地將滑音效果分配在想要的音符上這項作業，更是由於編曲機與音源合為一體的設計而使得操作更加方便，對於將樂句形象轉化為生命力十足的表現這點而言，可謂貢獻良多（照片①）。

特色二，編曲機的節奏風格（下節拍的時間點）十分特殊，這點在同廠牌的TR-808等鼓機身上也能看見。近來是不是常能感覺到，在DAW（數位音訊工作站）上中規中矩（精確無誤）地輸入樂句時，節拍下得過於精準反而會讓節奏的風格顯得乏善可陳呢？然而TB-303即使是數位編曲，在某種意義上也能創造出富有「人性」的節奏風格。就算是以數位編曲為主的鐵克諾等曲風，如果單純追求精確，那在表現的幅度上只會

▲照片① PORTAMENTO（滑音效果）參數在 TB-303 中稱為
SLIDE（圖片的右下角）

變得狹隘，此例就是最好的證明。而且
單就音色這點來看，明明利用取樣技術
就能取得完全相同的音色，然而卻依然
不斷地有樂手特地使用這台機器演奏，
想必那種獨特的律動感正是他們想要追
求的質感。

　　於是，若要利用普通的合成器模
擬 TB-303 的音色，除了 P170 中提過
的參數，上述內容也必須考慮進去。
前面提到的滑音效果，則可以運用
PORTAMENTO（滑音效果）的模式設定
出相似的感覺。此設定將於 P176 中試做。

▲註① 德國電音團體 Hardfloor 於 1993 年發表的
專輯《TB Resuscitation》。專輯名稱中的「TB」
指的當然就是 TB-303，其中亦收錄了〈Lost in the
Silverbox〉、〈Teebeestroica〉等歌曲，專輯中
充滿了對 TB-303 的濃厚情感

▲註② 《Sheet One》這張是化名為 Plastikman
的 Richie Hawtin 於 1993 年推出的作品。該作品
和 Hardfloor 的《TB Resuscitation》， 是 Acid
House 曲風得以強勢回歸的重要推手。此專輯亦
是必聽之作

⏭ MIDI 控制器的使用方式　　　　　　P204

Acid 音色的基本設定

準備好隨意的序列音訊，朝音色設計邁進

參數的使用規則

製作 Acid 音色的祕訣在於，就算是代用的（假定的）音訊也無所謂，總之先做好任意一個 MIDI 音訊，然後一邊播放該音訊一邊製作音色會比較容易掌握情境。

於是，TRACK70 ♪ 1 即是任意編寫的序列音訊（sequence data）音色。為了能進一步掌握情境，曲中也放進了 4/4 拍的大鼓和反拍的腳踏鈸（hi-hat），而合成器音色僅是單純的鋸齒波，波封曲線亦為風琴狀，呈現面無表情的狀態。

接下來要開始進行音色編輯的作業，不過由於 TB-303 的參數極少，若是設定了原機不具備的參數，便會做不出類似感覺。因此，需依照下列規則設定。

①振盪器（OSC）僅用一組，波形只能是鋸齒波（SAW）或方波（SQUARE）

②PW（脈衝寬度）必定轉到中央（也就是方波）

③LFO 完全不使用

④ AMP EG（振幅波封調節器）的 ATTACK（起音）、DECAY（衰減）、RELEASE（釋音）皆為 0，僅 SUSTAIN（延音）右旋到底，波封曲線固定為風琴狀

⑤FILTER EG（濾波器波封調節器）的 ATTACK、SUSTAIN、RELEASE 為 0，僅以 DECAY 調節

⑥FILTER EG 的 AMOUNT（強度）僅於＋端調節

⑦濾波器種類僅使用低通濾波器（LOW PASS）

⑧RESONANCE（共振）則由於原機不會調到極端的狀態，因此不能轉超過 3 點鐘方向

總之，選擇鋸齒波或方波，然後只要調動 CUTOFF（截止頻率）、RESONANCE、FILTER EG AMOUNT，以及 FILTER EG 的 DECAY 就可以了（圖①）。

挑戰製作 Acid 音色

那麼，為了在鋸齒波上做出 Acid 的感覺，CUTOFF 要調降到 11 點鐘左右。這樣就會形成悶悶的圓潤聲音（♪ 2）。

接下來，FILTER EG 的 DECAY 轉到 10 點鐘左右，然後試著將 EG AMOUNT 一步步調大。調大到 3 點鐘左右後，原來悶悶的圓潤聲音就會開始慢慢轉換成起音富有泛音的銳利音色（♪ 3）。

下一步的設定，則要讓 FILTER EG

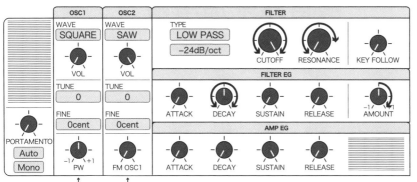

兩者中只挑一個使用

▲圖① Acid 音色的基本製作。振盪器波形為鋸齒波或方波。RESONANCE 最大轉至 3 點鐘為止，FILTR EG 只可調動 DECAY，AMOUNT 只可調動＋端，AMP EG 則固定在上圖中的設定

的 DECAY 緩緩行進。將 DECAY 轉到 1 點鐘左右的話，應該可以聽出聲音從原來只有起音上有泛音的狀態，變化成餘音悠長並隨著泛音和緩減少而開始產生黏性的音色（♪4）。

然後在此狀態下調高 RESONANCE。結果，聽得出來原先某種意義上較為沉穩的樂句，因為加進了 RESONANCE 獨特的個性，而開始展現出鮮明的 Acid 風格（♪5）。不過，如同先前提醒過的，要小心不要加過頭。

再來，RESONANCE 請保持在先前調好的狀態，而 FILTER EG 的 DECAY 這次則調短一些。調到 11 點鐘左右後，當 RESONANCE 漸漸下降，就會轉變成另一種起音質感相當不同的音色（♪6）。聽到這裡如果能感覺到大腦在分泌腦內啡的話，代表你完全全具備了「Acider」

的才能（笑）。

如果手邊有 MIDI 控制器（MIDI controller），建議可接上 CUTOFF、RESONANCE 和 DECAY，利用雙手同時操控兩個旋鈕的話，就能沉浸在操作原機般的氣氛中了。

其餘的就交由感性處理，敬請配合樂曲的行進或熱烈氣氛痛快轉動這些參數。心境上其實早已是個嗨翻舞池的「Acid 大師」了（笑）。

CD TRACK 🔊

⑦⓪ Acid 音色的製作方法

♪ 1　寫進序列音訊再播放基本音色的狀態
♪ 2　CUTOFF 調低到 11 點鐘的音色
♪ 3　FILTER EG 的 DECAY 轉到 10 點鐘的音色
♪ 4　FILTER EG 的 DECAY 轉到 1 點鐘的音色
♪ 5　調高 RESONANCE 的音色
♪ 6　RESONANCE 保持在調高的狀態，將 FILTER EG 的 DECAY 轉到 11 點鐘的音色

▶ 「演奏」CUTOFF 和 RESONANCE　　P210

滑音效果活用術

運用AUTO模式和VELOCITY設為1的音訊

微妙地重疊聲音，做出圓滑奏

由於TB-303是一台和編曲機合為一體的複合式合成器，因此若要利用其他合成器重現該機的音色，序列音訊（sequence data）的製作方式也至關重要。尤其是TB-303的特色就在於可以在每個音符上自由開關滑音效果（PORTAMENTO）功能（TB-303則稱做SLIDE），因此重現該效果時，首先要將合成器這端的滑音效果，設定為只會在圓滑奏（legato）時啟動的模式。例如，NoiseMaker中的AUTO（自動）模式就能做出這種效果。

接著，寫入音訊時則如畫面①，在想加上滑音效果的部分中將音符彼此略微重疊，這樣該處就會形成圓滑奏；相反地，不想加上滑音效果的話，只需在音符之間放進空格（休止符）即可。TRACK71♪1便是將畫面①的序列音訊於設定為AUTO模式的NoiseMaker播放的結果，請試聽前頁的TRACK70比較看看。

加入代用的音訊

除了AUTO模式，還有其他方法可以操控滑音效果。該方法為先將滑音效果打開（ON），也就是讓滑音效果平時處於啟動的模式，再寫入VELOCITY（力度）設為1的代用音訊，然後調整滑音效果在下一個聲音上的施展程度。畫面②（♪2）即是該方法的範

▲畫面①　先將滑音效果設為AUTO模式的話，滑音效果會發生在音符音訊重疊之處，畫面中則可見第五音與第六音呈現相互重疊的狀態

▲畫面②　若寫進VELOCITY為1的代用音訊，可以讓滑音效果在音程上移動，而且與實際上的樂句無關。從畫面右邊數過來第二和第四音即是VELOCITY為1的音訊

例，此處在第四拍的頭尾各自放進了VELOCITY為1的音訊。樂句上會以相同音程持續進行，不過滑音效果會在VELOCITY為1的音訊上作用，便可因此得到音程突然由下方跳到上方，或由上往下掉的效果。

另外，由下面的音程往上方的音程加上滑音效果時，一般來說，發生滑音效果的音程也會由下而上變化，不過若在彼此之間夾進高音程的代用音訊（VELOCITY為1的音符音訊），即使音程在樂句上由下往上移動，也能產生讓滑音效果由上方音程往下掉的效果。這種技巧在一般的合成器貝斯、主奏音色或效果音上也非常好用。

再來介紹另一個重現TB-303的技術。某些DAW（數位音訊工作站）內建

的QUANTIZE（節拍量化）參數中，設有HUMANIZE（人性化）功能。此功能可以做出類似人類下節拍不夠精準的擺盪效果，若利用此功能，可以讓發聲時的節拍從精準的位置隨機地微妙偏移，因此能製造近似於TB-303發聲時特有的擺盪狀態。當然，效果無法與原機完全相同，不過至少可以獲得比過度精準的節拍更加接近原機的細膩質感。♪3即是將♪2加上HUMANIZE功能的版本，請試聽比較看看。

CD TRACK 🔊

71 滑音效果活用術

♪1　AUTO模式的範例
♪2　利用VELOCITY為1的音符改變滑音效果的範例
♪3　♪2加上HUMANIZE功能的節拍量化範例

⏩ 振盪器④　　　　　　　　　　P24

貝斯＋高音即興重複段落①

以繪圖方式寫入音符

目標放在偶然生成的樂句

除了上一頁製作的所謂的貝斯音色，TB-303音色也常用在Acid風格的高音即興重複段落（riff）上。另外，將兩台TB-303當做兩個聲部使用的例子也不在少數，而本節和下一節P180中，便要來試做貝斯和即興重複段落聲部。

P174～P176做好的部分會先當做貝斯，此處要製作的是即興重複段落的聲部。製作上的思考模式與貝斯相同，得先從寫入假定的MIDI音訊著手。

這時不以鍵盤寫入，請試著利用鉛筆工具在鋼琴捲軸畫面中如繪圖般置放音符。然後刻意不追求音階與和聲，目標放在某種意義上算是「偶然」生成的樂句上。祕訣是避免形成旋律優美的音調，而且音域也無所顧忌地跳到兩個八度甚至以上之處，這種樂句會更接近Acid風格。

雖說此方式未必每次都見效，然而由於在樂器上創造即興重複段落時，樂句風格往往容易陷入習慣的手勢或模式中，倘若採用類似TB-303原機那種非即時演奏的寫入方式，便能夠避免落入千篇一律的俗套中。

請大略描個一小節或兩小節左右的樂句，途中先別試聽，等到全部描繪完成後再聽聽看。當然，可能會出現幾處聽起來不太舒服或不自然的地方，不過這點即有別於一般樂器彈奏出的即興重複段落，就Acid風格的即興重複段落而言，這種做法最終大多能順利收場。而且，如果聲音整體比腦海中想像的來得過高或過低，請利用振盪器的TUNE（音高）上下調整八度音看看。或者，利用以半音為單位的移調功能（TRANSPOSE）來調整和貝斯聲部的協調度，效果也會不錯。通常都找得出聽起來舒暢的位置。

畫面①即是筆者「描繪」即興重複段落聲部的寫入畫面。這是一筆完成的，除了為了加上滑音效果而調整了一些長短以外，沒有修過任何一處。接下來要利用此部分繼續完成樂句。

順帶一提，要預防落入窠臼，還可以利用DAW內建的功能，讓音高以音符為單位隨機上下變化或前後翻轉，如此亦多能獲得有趣的結果，請多加嘗試。

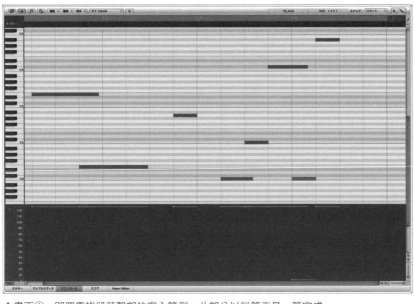

▲畫面① 　即興重複段落聲部的寫入範例。此部分以鉛筆工具一筆完成

波形的選擇是關鍵

　　接著，假定的樂句完成後，這次要來編輯音色。做法基本上和P174相同。

　　只不過，在製作即興重複段落聲部時，由於疊上相同音域的貝斯聲部會容易讓音色顯得混濁，因此基本上音域會比貝斯聲部提高一到兩個八度音，這樣較能做出聲部分明的音色。同時，音色的形象依舊是由波形的選擇來決定。看是要走鋸齒波那種黏稠交纏的路線，還是方波那般晶瑩剔透的風格，基本上有這兩種選擇。當然，若是考量到樂句的整體形象，還是可以中途變更的。

　　TRACK72 收錄的是畫面①做出的鋸齒波音色。音色設計則會接續到下一頁中繼續進行，因此請先試聽看看上述的狀態。

CD TRACK ◀))

72 即興重複段落聲部

(▶▶) 底特律鐵克諾的合成器貝斯　　　　　P68

貝斯＋高音即興重複段落②

破音效果器是 Acid 音色的招牌

以 RESONANCE 表現 Acid 風格

上一頁所製作的即興重複段落（riff）（TRACK72），仍屬未經潤飾的鋸齒波音色，此節要進一步加以編輯。

其實，光是將CUTOFF（截止頻率）從偏向關閉的狀態慢慢轉開來的話，就能做出非常類似的音色。以這種簡易的方式來製作Acid音色也頗具效果。

不過只是這樣的話會有些無趣，因此要再多下一點工夫。首先將CUTOFF轉到9點鐘左右，FILTER EG（濾波器波封調節器）的DECAY（衰減）設為10點鐘，EG AMOUNT（強度）請慢慢地轉到2點鐘左右看看。這樣應該就足以做出相當「類似」的感覺了（TRACK73♪1）。

再來，試試看招牌的「調高RESONANCE」吧。調高至1點半鐘左右，可以賦予音色獨特的個性，使Acid質感更上一層（♪2）。

REVERB 或 AUTO PAN 也非常有效

截至目前的設定已經足以表現Acid音色了，不過接下來則要試著使用破壞力十足的祕密武器——破音效果器。當

然也可以使用Overdrive（過載）效果器，不過NoiseMaker的CONTROL（控制）介面上的MASTER（主控）區就已經設有FILTER DRIVE這款破音效果，因此直接右旋到底看看（♪3）。這樣應該聽得出起音部分的泛音增加，音色因而變得更加緊實。

在TB-303中加進破音效果器的做法，其實已是經典中的經典。經常可見TB-303接上失真效果器（distortion）踏板，或吉他專用的知名效果器TECH21 SansAmp來製造破音質感的手法。而且搭載了失真效果器的硬體合成器或軟體合成器，毫無例外地皆更適合用來重現TB-303音色。

另外，上述情形並非只適用於TB-303。破音不只能讓聲音變得粗厚，還能自動改善濾波器變動後造成音壓不自然地上下跳動的情形。因此對音色設計而言，破音效果器是一種非常實用的工具。

不過，若是破音加得太重的話，即使將CUTOFF調得再低，泛音也會顯得過多，可能會導致CUTOFF的調節無法在聲音的張力上發揮作用，這點請多加注意。

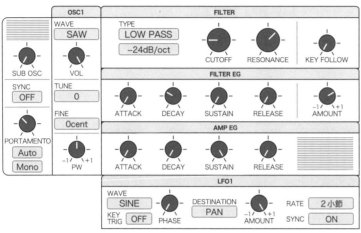

▲圖① 　即興重複段落聲部的音色設定範例。雖然P174中曾寫說「LFO完全不使用」，不過此處的LFO是將PAN的調節當做效果器使用

　　打算走沉著有型路線的話，這個狀態即算完成。若想進一步表現太空感，經典做法就是加上REVERB（殘響效果）。同樣地，比起高級的REVERB外掛效果器，音源軟體或機器所附設如玩具般的REVERB通常更為合適。選擇REVERB演算功能較廣的款式，讓高音部分樂句有點加太多的感覺也會很有意思。請聽聽看♪4，此為加上了NoiseMaker內建的REVERB範例。另外，設為四分音符或附點八分音符的DELAY（延遲效果）也頗為合適，可依喜好分別運用。

　　在潤飾的作業上，則要啟動LFO（低頻振盪器）的AUTO PAN（自動聲像），每兩小節左右擺盪一次，即完成♪5（圖①）。相信應可呈現出富有Acid風格且散發極簡電音（minimal techno）氛圍的音色。

　　最後，♪6是和TRACK71的貝斯聲部合體的結果，請聽聽看兩者交疊的狀態。將兩種聲音合在一起播放的話，會發現即興重複段落會蓋到一點貝斯的音域，因此最終還是在即興重複段落聲部上使用了高通濾波器來壓制低音。

CD TRACK ◀))

73 即興重複段落的音色設計及與貝斯的合體

♪ 1　CUTOFF 和 FILTER EG 的音色設計
♪ 2　調高 RESONANCE
♪ 3　追加破音效果器
♪ 4　追加 REVERB
♪ 5　追加 AUTO PAN
♪ 6　即興重複段落＋貝斯

▸ 現場表演的合成器操控② 　　　　　　P220

即時操控

加上無法預測的有機變化

經典的組成範例

P180中姑且已先利用兩種TB-303風格的聲部完成音軌，不過就長樂段的音色而言，目前仍略顯單調。此外，以此音色為基底即時創造出的聲音變化，才稱得上是Acid音色。於是此節便要來介紹製造這種變化的範例。

首先要準備好即興重複段落（riff）、貝斯、腳踏鈸（hi-hat）和大鼓四條音軌。然後一開始僅播放即興重複段落，接著是腳踏鈸，再讓貝斯上場，最後放出4/4拍的大鼓，先以任意的長度製作經典的音軌組成（畫面①）。附錄音檔的音軌礙於收錄時間限制，因此剪得稍短，不過就算將樂段拉的很長，仍可保有Acid風格。

那麼，要怎麼在這個狀態下加上音色變化呢？開頭可從調得偏低的CUTOFF（截止頻率）著手，讓起頭的即興重複段落以幾乎像是淡入（fade in）的感覺出現。這算是要點小手段，目標是做出「聽不出起頭的樂句」或「起頭會讓人誤會的樂句」這種經典手法。總之要讓人誤以為即興重複段落的起頭不是從第一拍的拍頭開始，而且直到腳踏鈸聲出現為止，拍子都像是和實際節奏差了半拍。因此腳踏鈸登場之際，便會出現令人驚艷的效果。

然後，在腳踏鈸聲出現前的這段期間，慢慢地手動轉開CUTOFF，讓單調的重複樂句聽起來不會那麼煩膩。類似的效果亦能靠週期設得非常慢的LFO（低頻振盪器）或FILTER EG（濾波器波封調節器）製造出來。不過，這裡正是希望各位以手動方式操作CUTOFF之處，因為人類會對「單調的樂句」感到厭煩，而「單調的變化」也同樣會讓人厭倦。變化太乏味的話，就有可能預料到該變化的發生，所以也不會有驚喜感。手動操作才能有效做出難以預料的變化，而且最好能在操作時投入感情。為了方便參考，TRACK74收錄了以LFO做出變化的範例♪1，以及手動操作的範例♪2，請聆聽比較看看，♪2的變化聽起來應該較為有機。

強力推薦使用MIDI控制器

音樂繼續前進，為了讓貝斯在登場時的聲音更加鮮明，請先將即興重複段落的CUTOFF暫時轉小。如此可防止兩

▲畫面①　各音軌由上而下分別為腳踏鈸、大鼓、即興重複段落、貝斯。經典的做法即是讓各聲部以時間差的狀態登場

者因同時推到最滿而互相干擾的情形。

音樂再往下走，大鼓聲出現，即興重複段落和貝斯這次則開始恣意糾纏（笑）。此處的重點在於，調低CUTOFF 時 也 轉 高 RESONANCE（ 共振 ）， 或 是 調高 CUTOFF 時 也 凸 顯RESONANCE，同時轉動兩個參數組合的技巧經常會用到。後半段還會刻意調得更極端，在長樂曲的一部分中展現這種手法也未嘗不可。

運用即時操控時，還是強力推薦使用可以靠感覺同時操作兩種參數的MIDI控制器（controller）。尤其是同時控制CUTOFF 和 RESONANCE 兩個參數，可說是展現TB-303音色的必備技巧。而MIDI 控制器的詳細內容則會於P204以後的PART 7中解說。

CD TRACK 🔊

74　即時操控

♪1　以LFO操控的範例
♪2　手動操控

⏩ 記錄參數的動作　　　　　　　　P212

破音類型的 Acid 音色①

以 Overdrive 製造「恰到好處」的破音

破音的優勢

在看過前面各種 Acid 類型的合成器音色製作方法後，本節要改變路線，介紹加進破音效果器的音色設計。

如同前頁所提到的，TB-303 風格的 Acid 音色和破音效果器十分契合，尤其當濾波器調過頭時，破音效果器因為能有效抑制抑揚頓挫過度鮮明的情形，而相當受到重視。再加上破音可以增加適量的泛音，即使 CUTOFF（截止頻率）設得偏低也能讓聲音悅耳動聽，盡是優勢。

而筆者在此使用的破音效果器，是 DAW（數位音訊工作站）中 APPLE Logic Pro 內建的外掛效果器 Overdrive（過載）。這組 Overdrive 能夠有效壓制峰值（peak），不只奇數倍泛音，同時也會增加偶數倍泛音，因此可以得到較為柔軟的破音質感，是筆者常用的效果器之一。

舉例來說，當鼓組的樂句循環衝上峰值導致音壓不足，或是處理電貝斯的擦弦雜音（fret buzz）、點弦（tapping）時，相對於貿然地以壓縮器（compressor）壓制，Overdrive 可以提供更「恰如其分」的效果。

因此，破音效果器除了能單純讓聲音破裂以外，也具備類似壓縮器的效果，若使用 Logic 以外的 DAW，也請多加研究其隨附的效果器具備哪些破音效果。

利用破音製造舞曲風格

接下來，要在已於 P178 和 P180 做好的即興重複段落（riff）和貝斯兩者的樂句中，加上這組 Overdrive 看看。

筆者在各聲部音色的製作階段也加進了 NoiseMaker 內建的破音功能 FILTER DRIVE，因此原來的聲音便已具有若干破音成分，而 TRACK75 ♪1 則是再加上 Overdrive 的結果（畫面①②）。請試聽比較此曲和 P180 的 TRACK73。如何？應該可以聽出音色變得相當具有攻擊性，而且音量相對弱勢的樂句也能聽得比較清楚了。

♪2 是順勢在鼓組聲部加上 Overdrive 的結果（畫面③）。這個鼓組音色屬於 TR-909 風格，粗厚的大鼓音色和破音的 Acid 貝斯相比亦不落於下風。其實，在 TR-909 風格的聲音上製造破音

▲畫面① 加在即興重複段落聲部中的 Overdrive

▲畫面② 加在貝斯聲部中的 Overdrive

▲畫面③ 加在鼓組聲部中的 Overdrive

▲畫面④ 全面加在主控軌中 Overdrive

效果亦是一種經典手法，在需要凸顯個性時經常使用。

最後再多介紹一種運用，這次則是在主控軌（Master Channel）上插入（insert）Overdrive，在整體的聲音上製造破音。可能有不少人會覺得這像在亂來，不過主控軌上加入適度的破音質感於鐵克諾（techno）曲風中還算常見，在想要讓音色更具攻擊性時非常有效。

當然，破音加過頭的話，聲音就會糊成一團；不過比例若能拿捏得當，並與樂曲的方向性一致時，亦不失為一種好方法。♪3即是該結果，音域整體的幅度雖然變窄，然而樂器彼此卻更協調一致，舞曲風格也更加立體（畫面④）。請各位也利用手邊的效果器試試看。

CD TRACK ◀))

75 破音類型的 Acid 音色①

♪1　在即興重複段落＆貝斯聲部中加上破音的範例
♪2　在鼓組聲部中加上破音的範例
♪3　整體加上破音的範例

▶▶ 類比鼓組①～大鼓　　　　　　　　　　　　　P156

破音類型的Acid音色②

可降低聲音解析度＆取樣頻率類型、踏板類型的效果器活用法

數位化的破音效果器

　　上一頁中使用了APPLE logic Pro內建的Overdrive（過載效果器）製造破音效果，為了方便比較，本節將試試其他破音類的效果器。DAW（數位音訊工作站）通常備有多種破音效果器，其中經常可見能「降低聲音解析度」或「降低取樣頻率」的效果器。而Logic Pro中亦內建了「Bitcrusher」這款效果器，就用這個來試看看吧。

　　相較於Overdrive這種類比式的破音質感，Bitcrusher的路線可說是完全相反。其中的DRIVE旋鈕可製造一般的破音效果，Resolution參數可降低聲音的解析度，Downsampling則可降低取樣頻率（samle rate）。

　　其各自的效果說明如下。降低聲音的解析度，表示可以將24bit這類高位元數，調降為更低的位元數，而位元數一旦降低，量子化取樣時音訊的失真狀態變得明顯，音色會比原音帶有更多雜訊的質感。但位元數若調降太多，越過雜訊的界線的話便可能導致無聲，不過想做出顆粒較粗的質感時，這種參數能做出有趣的效果。

　　降低取樣頻率，最多可將取樣頻率調降至1/40。例如，44.1kHz的原音訊約可降階至1kHz上下。調降取樣頻率會讓原音的泛音隨之消失，另外形成一種稱為「疊頻（aliasing）」的不規則泛音，這種現象會在量子化取樣時發生，恰好呼應「數位」的感覺，因此筆者也常運用在想要製造出類似音效的效果之時。

　　那麼就來聽聽看聲音吧。TRACK76 ♪1是即興重複段落（riff）聲部的取樣頻率經過調降的音色。5kHz以上的泛音消失，聲音呈現出人工的顆粒感（畫面①）。

Fuzz的激烈破音

　　再來試試另一種破音效果器吧。Logic Pro中還具備了模擬吉他專用的踏板效果器（吉他手腳踏使用的小型效果器）的外掛程式，此處則要來試用其中的Happy Face Fuzz（畫面②）。也就是Fuzz（模糊破音效果器）。此效果器雖然屬於類比效果，不過還是可以獲得相當激烈的破音音色。

　　♪2是貝斯聲部加上Fuzz的結果。Fuzz算是和Bitcrusher在不同的意義上

▲畫面① 　TRACK76 ♪1中加在即興重複段落聲部上的Bitcrusher。畫面左側的 Drive 推桿可製造一般的破音效果，其右的 Resolution 推桿可降低聲音位元數，然 後其右下的 Downsampling 推桿則可調降取樣頻率

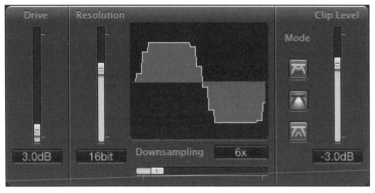

▲畫面② 　本來為吉他專用的 Fuzz 效果器 Happy Face Fuzz。這種效果器亦能做出有趣的音色

與 Overdrive 完全相反的破音風格，相較 於 Overdrive 呈現出的自然的破音質感， Fuzz 的扭曲失真則相當激烈，非常有 趣。♪3是將♪1的即興重複段落和♪2 的貝斯合體後的音色，請務必聽聽看。

可見 TB-303 和各種破音效果器都 非常合拍。不只 TB-303，TR-909、TR- 808、TR-606 等鼓機亦是如此。音樂沒 有規則。各位可將各式音色搭配效果器 使用，嘗試發掘其他嶄新的音色。

CD TRACK ◀))

76 破音類型的 Acid 音色②

♪1 　即興重複段落中加入降低取樣頻率的破音範例
♪2 　貝斯中加上 Fuzz 破音效果的範例
♪3 　♪1 + ♪2

▶ 凶猛激烈類型的序列　　　　　　　　P140

TITLE
ZERO SET

ARTIST
Moebius Plank Neumeier

時代錯誤的歐帕茲[譯註1]名作

此為由已故的科尼・普朗克（Conny Plank）——這位在泡菜搖滾[譯註2]界中可說是令人聞風喪膽的大魔王——與音堆（tone cluster）[譯註3]奇才迪特・莫比斯（Dieter Moebius）攜手合作的系列作品之一。除了這兩位，此專輯中還加進來自曼尼・紐麥爾（Mani Neumeier）絕妙又狂暴的原聲鼓組編制，效果更加不同凡響。

這種「主要以序列音色和原聲鼓組鋪陳」的組合搭配，在此作品發表的1980年代中實屬常見（或者說是別無選擇）。不過，就算放到機械節奏甚於普遍的現代來看，由那種躍然的生氣，以及與合成器序列的對比之間交織而成的氛圍，讓人不禁覺得，若這不叫做「groove」，還有什麼可叫「groove」呢？真希望現在還有這種樂團……。

而且，這種Acid風格十足的聲音竟然是來自1982年的音色，實在令人難以置信，不知情的人若以為是「今年推出的新作」也不奇怪，這個超前時代太多的音色，簡直讓人瞠目結舌、說不出話來。除了合成器的運用，面對如此卓越的樂句、音色品味，也只能甘拜下風。若是沒有他們，也許就不會成就出Hardfloor或808風格……？此作品總是會讓人忍不住去想像歷史發展的各種可能呢。

譯註1：歐帕茲（Ooparts）為 Out-Of-Place Artifacts 的簡稱，是指在不應該出現的地方出土的史前文物，日本則稱為「時代錯誤遺物」
譯註2：Krautrock，泛指1960年代在德國展開的實驗搖滾類型，融合了迷幻搖滾、前衛音樂、電子音樂等曲風，為電子音樂、氛圍音樂蔚為風潮的推手
譯註3：音堆是指一群音程間隔非常密集的音，數目不定，常用來表現特殊或強烈的音效與氣氛

聲碼器

聲碼器能夠將音訊轉換成類似機器人的聲音，不論古今中外，都是一種廣受歡迎的樂器（效果器）。雖然聲碼器並不被歸納為合成器，不過有些合成器會搭載此功能，可說是有如合成器的親戚般的電子樂器。此章則要來介紹聲碼器的活用方式。

SYNTHESIZER
TECHNIQUE

85 ▶ 90

85

什麼是聲碼器？

聽到的聲音其實不是「人聲」而是「樂器」聲

兩個訊號輸入源

聲碼器（vocoder）早期常見於 Kraftwerk、EW&F（Earth, Wind & Fire ／球風火樂團）等樂團的作品中，而出現在YMO〈Technopolis〉一曲中的那句「TOKIO!」更是風靡一時。聲碼器與合成器相似，聲音則如機器人開口說話般獨特，這種風格強烈的音色是其他機器難以辦到的，著實是種魅力十足的樂器。

那麼，聲碼器究竟什麼呢？最簡單的回答便是「能將樂器聲調變成人聲的機器」。下面將就這點加以說明。

聲碼器必定具有「載波器（carrier）」和「調變器（modulator）」兩個音訊輸入源。載波器會形成最終輸出的音源，而最常使用的則是鋸齒波、方波或噪音等富含泛音的波形。然後再將該音以預定的音高實際演奏。

另一方面，調變器雖然不是最終輸出的音源，不過載波器的聲音可依照調變器的頻率響應（frequency response）加以調變。要舉例的話，可以將調變器想像成載波器唱歌時要讀的歌詞表，而最常拿來當做調變器的就是真實的人聲。

若將這兩個音源輸入聲碼器，聲碼器會去找出「調變器（人聲）中每個頻段的音量各自是多少」，接著對應各頻段的音量，改變載波器（合成器波形）各頻段的音量。例如，若調變器的頻率組成是100Hz為 − 6dB、1kHz為 + 12dB、10kHz為 − 3dB，那麼載波器的頻段僅會以相同分量增減。這便是聲碼器整體的運作模式（圖①）。「咦？這樣不就跟EQ（等化器）一樣？」或許有人會這麼認為，沒錯，就是如此。草率地說，「聲碼器就是EQ」。

即時變動的EQ

那麼，EQ是否也能像聲碼器那樣發出說話的聲音呢？答案是不行。雖然兩者的基本架構完全相同，不過卻有一個決定性的差異。EQ設定好的波封曲線，除非調為自動化模式或轉動旋鈕，否則不會改變。然而在聲碼器中，輸入調變器中的聲音其頻率響應一經變動，載波器的頻率響應便會跟著即時變動。這點即是本質上的差異。

舉例來說，將擁有do這個音高的鋸齒波輸入載波器，再將「沙」這個字輸

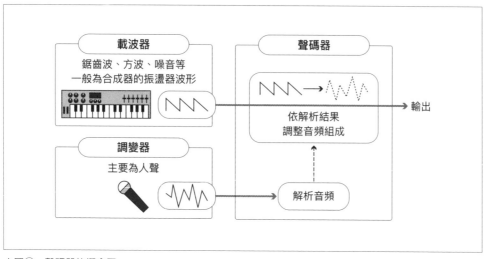

▲圖① 聲碼器的概念圖

入調變器的話，由於「沙」的高頻成分較多，聲碼器便會配合鋸齒波上推EQ中的高音音頻。接著再輸入「喔」這個字，而「喔」幾乎不含高頻成分，EQ便會配合鋸齒波不發出高頻。由於這一連串動作銜接得非常縝密，因此do音高的鋸齒波最終聽起來就像是在說「沙喔」一樣。這就是聲碼器的真面目。

　　此處有一點需要注意，即調變器是「決定頻率成分的源頭」。想必各位應該已經明白，無論EQ怎麼調節，音高都不會改變。也就是說，最後發出的聲音音高必定是來自於輸入至載波器的聲音音高。切記，輸入調變器中的聲音音高完全不會影響最終輸出的音高。

　　最近ANTARES有一款可以修正音

高的外掛程式Auto-Tune能夠發出類似的聲音，因此也經常被用來製作機器人聲，不過這項產品和聲碼器看起來相似卻截然不同。Auto-Tune最後輸出的聲音僅僅是「音高經過修正的聲音」，本質上和聲碼器那種「聽起來像人在說話，實際上卻是樂器聲」的情形完全不一樣。

▸▸ 聲碼器的音色設計① 　　　　　　　P196

聲碼器的設定

準備聲碼器專用和人聲專用的音軌

以旁鏈輸入人聲

那麼，就來實際體驗看看聲碼器（vocoder）的效果吧。本書將利用外掛式的聲碼器 TAL-Vocoder II（以下皆作 Vocoder II）進行解說（請參照P8）。

首先要在DAW（數位音訊工作站）上啟動 Vocoder II。聲碼器外掛程式的操作會依DAW、聲碼器種類、使用目的等而有若干差異，此處則是以APPLE Logic Pro 為例加以介紹。

先新增「軟體音源（Software Instrument）」音軌，然後從輸入介面（Input）的「MIDI-controlled Effect」中選擇 Vocoder II。接著，新增一條錄音音軌（audio track）來輸入人聲（調變器〔modulator〕）。載波器（carrier）則因為 Vocoder II 中已內建振盪器，因此不需額外準備音源（依據聲碼器機型，有時也可能需要另外準備載波器專用的音源）。

然後，請在錄音介面（Audio Interface）接上麥克風，調整為錄音狀態。亦可利用電腦的麥克風裝置。

這條人聲專用音軌的輸出，通常會選擇主控（Master）輸出，不過在這邊請先不要選擇，或是將推桿拉到最底端。否則，除了聲碼器的聲音以外，可能會同時聽見人聲。

再來，準備將人聲專用音軌輸入 Vocoder II 中。這時要使用旁鏈（Side Chain）功能。Logic Pro 上則是在外掛程式畫面右上方的「Side Chain」的下拉式選單中，選擇人聲專用的音軌（畫面①）。

選好 Vocoder II 的音軌後，接下來請一邊演奏鍵盤、一邊透過麥克風講話看看，如此應該可以聽見聲碼器發出的聲音。使用聲碼器時，便會以此方式利用人聲專用（錄音音軌）和聲碼器專用（軟體音源音軌）兩條音軌。另外，請注意若是鍵盤奏出的合成器聲（載波器）和人聲（調變器）沒有同時出聲的話，聲碼器就不會發出聲音。

錄音時，可以一邊講話一邊演奏鍵盤，同時錄製兩者的聲音；也可以先錄製人聲，之後再建立聲碼器專用的MIDI音訊，順序相反亦可。以筆者的經驗來說，兩者同時錄製的話，較能掌握演奏的氣氛。此外，請務必在使用麥克風時戴上耳機，因為萬一麥克風收到喇叭傳出的聲音，便會讓聲碼器無法確實發聲。

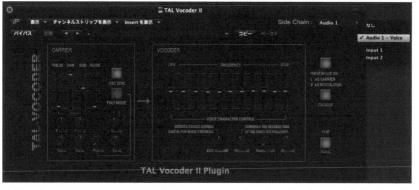

▲畫面①　於APPLE Logic Pro中啟動TAL-Vocoder的狀態。人聲專用的音軌可在畫面右
上角的「Side Chain」中選擇

提升清晰度的方法

　　想讓聲碼器的聲音更分明時，技巧上而言，由於聲碼器的咬字清晰度仍然無法和人聲相比，在真正適應這點之前，先強化說話或唱歌時的咬字，會比一味追求理想音色更實際。然後就像前述那樣，請在安靜的地方戴上耳機錄音。有時候突如其來的細微聲響會讓聲碼器產生反應，形成不必要的雜訊。

　　若想利用其他方法提升清晰度，在人聲上加上壓縮器（compressor）調節音量（聲音會比將壓縮器加在聲碼器上穩定）、調整麥克風的角度或距離、使用麥克風架避免手晃動產生雜訊等方法，也頗具效果。

　　怎麼樣都做不出預期的音色時，有可能是因為意外弄錯音域，這時可試著改變演奏的八度音位置。

　　再來，請容我再三提醒，聲碼器發出的音高，絕對來自於載波器（此處則是Vocoder II的振盪器）的音高。也就是說，歌喉好不好（音準上而言）和聲碼器做出的結果優劣完全無關。總之，音色可就此維持在Vocoder II的原廠設定，也能搭配鼓組音源演奏看看，盡量多加嘗試。如此便能更加體會聲碼器的樂趣。

⏩ 什麼是聲碼器？　　　　　　　　　P190

聲碼器的參數

以TAL-Vocoder II為例

載波器區

接下來要解說聲碼器的參數。本書使用的Vocoder II所具備的參數相當基本，對初學者來說相對好懂也容易上手。而若使用其他種聲碼器時亦能做為參考（畫面①）。

首先請看左側的CARRIER（載波器區）。此處是載波器的專區，相當於合成器的振盪器。只不過，波形的選擇方式有別於NoiseMaker，可依喜好調整方波（PULSE）、鋸齒波（SAW）、副振盪器（SUB）和噪音（NOISE）四者的比例。而副振盪器則可輸出低一個八度音的方波。若無混合上述波形的必要，只需將其中一個波形推到最高，其他波形歸零，狀態就會和挑選振盪器波形時相同。

聲碼器的波形選擇上最標準的做法是只選用鋸齒波，其他皆設為零。由於鋸齒波均勻涵蓋所有整數倍泛音，因此適合用來表現聲碼器那種豐富多彩的泛音，而且也能適度呈現出語言的細膩感，是一種十分常用的設定。

PULSE和SAW的下方，則是能以半音為單位上下調整的TUNE（音高），以及可在半音範圍內微調音高的F TUNE（FINE TUNE，音高微調）。

然後，此區的右下方，具有可在上下四個八度音範圍內調整整體音高的RANGE（音高範圍），以及用來微調整體音高的另一個TUNE（標記有點容易混淆）。

POLY MODE（多音模式）按鍵的紅燈亮起時，表示處於可演奏和聲的狀態；不亮時則為單音（MONO）模式（只能發出單音，無法發出和聲）。單音模式亦能加上滑音效果（PORTAMENTO），想微妙地在音高上做出一般音階難以表現的變頻效果（sweep）時，就可加以運用。

CARRIER區右上方的OSC SYNC按鍵，則可將設為PULSE和SAW的振盪器與副振盪器同步，使振盪器波形產生變化。也就是能執行P56解說過的振盪器同步。這時，調動PULSE和SAW各自的TUNE與F TUNE並不會改變音高，而是會在音色上發生變化。

調變器區

右側的VOCODER（調變器區）

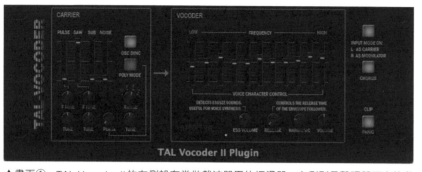

▲畫面① TAL-Vocoder II的左側設有當做載波器用的振盪器，右側則是聲碼器原有的參數

中，則設有聲碼器原有的參數。十一支引人注目的推桿，即是於P190中解說過可上下手動調整頻段範圍的部分。其作用類似圖示等化器（graphic equalizer／EQ），左側為低音域，愈往右頻率愈高。利用這些推桿，就能在本身即會自動增減頻段的聲碼器上，再進一步地上下手動調整音質。

　位於推桿下方的ESS VOLUME（嘶聲音量），則可凸顯聲碼器難以表現的「撒」這類發音。轉大此旋鈕的話，就能提升以「ㄙ或ㄕ」開頭的發音清晰度，想讓咬字聽起來更清晰時可嘗試看看。不過，調過頭時容易讓聲音顯得刺耳，需多加留心。

　其右方的RELEASE（釋音），則是當某聲要移往另一聲時，利用該參數便可調整上一個發聲殘存的比例。愈往右轉，聲音會愈類似加上若干REVERB

（殘響效果）的效果。基本上會左旋到底設定成沒有任何餘音殘存的狀態，但若想讓咬字更圓滑流暢時，也能有效運用。只不過，調過頭的話，抑揚頓挫的特徵就會消失。

　再來則是其右的HARMONIC（泛音），此參數可強調出比實際上的泛音位置更高的泛音成分，調高能讓聲音顯得更明亮。用法基本是：調低此參數產生昔日的聲碼器風格，或調高以形成近幾年的清晰音色，依喜好調整即可。

⏩ 振盪器✕振盪器③　　　　　　　　P56

195

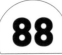
聲碼器的音色設計①

體驗振盪器波形帶來的差異

基本上設為鋸齒波

來具體運用VocoderII製作音色吧。

就如上一頁所提到的，聲碼器音色基本上只會使用富含泛音的鋸齒波（SAW）製作（TRACK77 ♪1）。另外，適度使用了副振盪器的鋸齒波音色也頗為常見（♪2），比起單純的鋸齒波音色，這種音色會讓音高在聽覺上彷彿低了一個八度，低的泛音變得豐富，因而形成具有存在感的粗厚音色。

這裡的重點在於，因為音高是來自於聲碼器設定的音高，人聲的音域則是來自於調變器（modulator）設定的形象，因此不會形成電影星際大戰的黑武士（Darth Vader）那種類似利用變聲器（voice changer）讓音高往下掉的聲音，做出來的音色顯得相對和諧。

這是由於聲音在輸出時的泛音成分會近似於人聲部分（調變器）在泛音上的密集狀態（共振峰），即使補上副振盪器讓實際的聲音往下掉一個八度，共振峰（formant）本身也不會改變。因此，請務必加上副振盪器或是改變音域，彈性地轉換音程看看。如此就能明白和諧地創造音質上的變化是怎麼一回事。

利用噪音波形提升清晰度

接著要來試用鋸齒波之外的波形。請將噪音（NOISE）推高，其他波形一律歸零。由於載波器使用的是完全不含音調感的噪音波形，結果便會形成一種與具有音調感的波形截然不同、類似「機器人呢喃」的獨特音色（TRACK78）。當然，聲碼器音色本身也完全不具音調，不論在鍵盤上按下哪個鍵，都只會發出相同的音色。

這個「噪音聲碼器音色」的特色在於，由於噪音本身包含豐富的高音，聲音的清晰度很高，因此不論說話內容為何都聽起來相對清楚。所以即使用的是其他波形，只要適度混入噪音的話就能獲得意外的效果，尤其是遇到「咬字聽起來不太清晰」的情況時，便可少量混合。不過當噪音加得太多時，反而會讓音調感變得不明顯，容易形成渾沌不明的聲音，因此請適度調整比例。

另一個推薦的做法則是僅選擇鋸齒波，並啟動OSC SYNC（振盪器同步），然後將TUNE（音高）轉到2點鐘方向來製作音色（畫面①、TRACK79）。音高因為和副振盪器同步，聽覺上的感受會

TAL Vocoder II Plugin

▲畫面①　振盪器同步的運用設定。啟動 OSC SYNC，將鋸齒波的 TUNE 轉到 2 點鐘方向

像是低一個八度，不過振盪器同步帶來的效果可適時補強聲碼器的頻段範圍，創造出在樂曲中兼具存在感與清晰度的卓越音色。

　　適合加在聲碼器上的效果器則是 CHOURUS（和聲效果）。此效果是過去知名的聲碼器 ROLAND VP-330 的常用設定，如果說聲碼器不加和聲效果的音色代表是帥氣的 Kraftwerk，YMO 的飽滿音色則可算是聲碼器加上和聲效果的代表。而 Vocoder II 的右側也設有 CHORUS 按鍵，請比較看看有無和聲效果的差異（TRACK80）。一樣是聲碼器，聲音的方向性卻可能完全相反，像出神音樂（Trance）這類曲風就比較適合後者的音色。

　　還有，節奏同步的 DELAY（延遲效果）也非常常用。四分音符或附點八分音符尤其適合（TRACK81）。請務必多加嘗試。

CD TRACK 🔊

77 鋸齒波的聲碼器音色
♪ 1　僅含鋸齒波的基本設定
♪ 2　♪ 1 ＋副振盪器

78 載波器設為噪音的音色

79 振盪器同步的音色

80 加進 CHORUS 的音色

81 加進 DELAY 的音色

⏩ 什麼是合成器？　P12

聲碼器的音色設計②

聲碼器「原有」的活用法——外部載波器的運用

插入 AUX 音軌

聲碼器本來即是效果器的一種，事實上並非所謂的「樂器」。只不過因為內建載波器（振盪器），而且附有鍵盤的機種也很多，所以一直以來才會被誤認為「樂器」。

只是，比起僅用內建的載波器，使用外部載波器理所當然地更能擴展音色設計上的幅度。使用方向性有別於內建振盪器的振盪器波形，不但可以獲得卓越的效果，而且不論何種聲音都能當做載波器使用，像是以失真效果的吉他做出類似人聲效果器（talkbox）的手法，或是將立體聲混音或鼓組音軌當做載波器來製作「變態類型的手法」，都是其應用案例。

於是，以下將要介紹聲碼器原有的使用方法，也就是捨棄內建的載波器不用，將其他音源當做載波器來使用。此處亦使用 Vocoder II。

到上一頁為止，Vocoder II 皆做為軟體音源音軌使用，然而當做效果器使用時，則要插入（insert）到立體聲（stereo）的 AUX（輔助）音軌的外掛端子（plugin slot）中。使用立體聲的原因在於，Vocoder II 的 INPUT MODE（輸入模式）按鍵一經啟動，便可由 Lch（左聲道）輸入載波器、Rch（右聲道）輸入調變器（畫面①）。

接著，準備兩條錄音音軌（audio

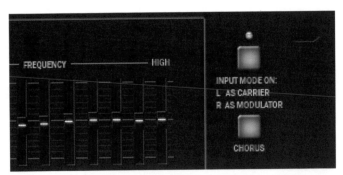

▲畫面① 將聲碼器當做效果器並使用外部載波器時，需開啟 INPUT MODE 按鍵。Lch 的輸入端會因此變成載波器，Rch 的輸入端則為調變器

▶畫面② 於 APPLE Logic Pro 上操作的設定路徑範例。備好做為載波器和調變器使用的錄音音軌，輸出則都分配至相同 Bus。接著，載波器用的 Pan 設在 Lch、調變器用的 Pan 則為 Rch。然後準備一條立體聲的 AUX 音軌，將各錄音音軌的傳輸目標設在指定的 Bus 做為輸入端，在外掛端子上插入 Vocoder II。接下來，再啟動 INPUT MODE 按鍵即可

track），兩者都送到同一個立體聲匯流排（Bus）。然後，將設為載波器的音軌的聲像（Pan）調為 Lch，調變器那條音軌則設為 Rch。之後再將立體聲 AUX 音軌的輸入端設為前述的匯流排，各音軌即會被輸入至 Vocoder II 中（**畫面②**）。

適合做為載波器用的聲音，即是泛音能多就多且泛音分布範圍廣泛的長延音。因為組成人聲的音頻範圍意外地廣泛，所以若是載波器的泛音不夠多、音域範圍也不夠廣的話，輸出的聲音便會無法如實反映出人聲的組成，咬字就會變得不清晰。

失真吉他

那麼，來將符合前述條件的樂器聲之一「失真吉他（distortion guitar）」設為載波器，人聲則設為調變器看看（TRACK82 ♪1）。由於扭曲破音的失真吉他富含泛音，因此非常適合做為載波器使用。♪2 是以♪1 為載波器做出的音色，應該可以聽出成功經過聲碼器轉化的失真吉他音色。

除了失真吉他，任何聲音都能當做

載波器或調變器使用，因此請先將各種聲音丟進音軌中看看。再來就得看個人功力，也許能發掘出跳脫現有聲碼器音色的做法也說不定。

CD TRACK 🔊

82 失真吉他的聲碼器音色

♪1 載波器用的失真吉他
♪2 以♪1 做為載波器、人聲為調變器的聲碼器音色

⏩ 聲碼器的設定　　　　　　　　　　　P192

聲碼器的音色設計③

利用人聲以外的聲音來當做調變器

節奏感十足的襯底

到目前為止，調變器（modulator）中都使用人聲，而本節則要介紹刻意將人聲以外的聲音輸進聲碼器，以獲得特殊效果的技巧。

聲碼器的一般用法是將調變器設為人聲，載波器（carrier）則使用振盪器波形，不過音色製作並沒有規則可言。就構造上來看，任何聲音都能設成調變器，亦能設為載波器。若將調變器的頻率響應特性視為作用在載波器上的動態性濾波器，就能利用其他方法做出所謂的「聲碼器音色」之外的有趣效果。

那麼，首先就來試做「節奏感十足的襯底（pad）音色」吧。由於調變器的輸入音源中，其各頻率的增減會即時對應到載波器裡，因此若在調變器輸入節奏音源，如大鼓、小鼓、腳踏鈸等音頻分布廣泛而且節奏各自相異的節拍，便會形成十分有趣的狀態。

另外，也在載波器中試試看音頻範圍廣泛的襯底音色。以音域分布廣泛的和弦聲位（voicing）演奏的話，效果尤其顯著。

TRACK83　♪1為載波器用的襯底，♪2是調變器用的節奏音源，♪3即是將兩者輸入聲碼器的結果。和弦的質感和聲音的個性雖然依舊是襯底的感覺，不過由於頻率成分會對應節奏音源的形式而動態性地增減，因此可以聽見音色上出現了絕對無法單獨以襯底表現的節奏感。

噪音閘門風格的使用方法

接下來，載波器也使用相同的襯底，來換換調變器那端的節奏吧。此處使用的調變器聲是小鼓單純連打的節奏音源（♪4）。♪5即是利用上述組合做出的聲碼器音色，得到的效果恰似以噪音閘門效果器（Gate／Noise Gate）阻斷聲音的風格，非常有趣。

再進一步介紹將聲碼器當做噪音閘門效果器來製作音色的方法。將調變器設成白噪音（white noise），就能以類似的運作來運用聲碼器。由於白噪音全頻率上的音量都相同，因此聲碼器也只會出現讓所有的頻率以等量通過的反應。結果在聲碼器上，載波器會在白噪音的聲音出現時出聲，白噪音中斷的話聲音也會消失，恰如噪音閘門這種效果器本身的動作。應用技巧上還可藉由改

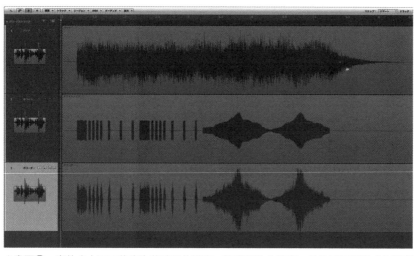

▲畫面① 　音軌由上而下依序為載波器的襯底、調變器的白噪音，以及以兩者製成的聲碼器音色。白噪音的節奏和音量變化會如實反映在聲碼器音色上

變調變器的白噪音音量，來控制載波器的音量。

那麼就來實際操作看看吧。♪6是調變器用的白噪音，包含聲音中斷的部分以及音量變化的部分（**畫面①**）。將此音輸入調變器，再將♪1的襯底輸入載波器做出的聲碼器音色即是♪7。應該聽得出白噪音的節奏和音量變化已如實反映在音色上。

其他還能製作「會說話的管弦樂音色」等，發揮創意就能造就各式音色。聲碼器並無規則可言。運用聲碼器這種工具製作音色時，記得不要被既有觀念綁住。

CD TRACK 🔊

83 密技般的聲碼器音色

♪1　載波器用的襯底
♪2　調變器用的節奏音源
♪3　♪1＋♪2的聲碼器音色
♪4　調變器用的小鼓音源
♪5　♪1＋♪4的聲碼器音色
♪6　調變器用的白噪音
♪7　♪1＋♪6的聲碼器音色

⏩ 聲碼器的音色設計② 　　　　　　　　P198

合成器的魔術師

　　曾於P12中介紹的日本合成器界的首領──富田勳老大於1975年發表的作品。本作品改編自穆索斯基（Modest Mussorgsky）的鋼琴作品「展覽會之畫（Pictures At An Exibition）」。此曲有多人改編，其中以拉威爾（Joseph-Maurice Ravel）的管弦樂版本最為知名。其編曲上那繁富絢麗的美感，靈活刻畫出他「管弦樂的魔術師」的面貌。而富田勳的合成器改編版本，更是令人驚嘆。實在想不到還有什麼作品能夠如此淋漓盡致地將合成器音色的潛力發揮至此，色彩斑斕的程度可說是更甚拉威爾。

　　本作品中幾乎聽不到「合成器理應表現的音色」，而是結合了「男聲和聲」、「弦樂編制」、「啁啾的鳥鳴」、「犬吠聲」等音色，喚起原曲豐富多變的形象，而各聲部的構成若是取自於取樣音源的話還算合情合理，但這些聲音卻非三兩下就能以合成器輕鬆做出的音色，其展現的想像力和原創性，無人可及。也不禁讓人覺得，若只是隨便放個取樣音源，想必是全然無法表現出這種味道的。

　　況且，此作也並非只是沒頭沒腦地發出好笑的聲音而已，其旋律、曲調、鋪陳等部分，全都經過有效的計算與編排，因此毋須贅言，又是一張值得脫帽致敬的佳作。必聽。

PART 7

「演奏」音色

在合成器中，轉動旋鈕來改變音色也是
表演的關鍵要素，尤其是對不具備實體
旋鈕的軟體合成器來說，如何和 MIDI 控
制器搭配使用便是一大重點。此外，本
章亦將解說在現場表演中操控音色時的
相關內容。

SYNTHESIZER
TECHNIQUE

85 ▶ 90

MIDI 控制器的使用方式

利用 MIDI Learn 功能就能輕鬆設定

軟體合成器象徵退化？

前面帶大家製作了各式各樣的音色，想必有不少人在使用軟體合成器時，會利用滑鼠、軌跡球、觸控板等工具來操作參數吧。不過，在早期的類比合成器中，一個旋鈕只對應一種功能，例如想要調整CUTOFF（截止頻率）時，只需直接轉動該旋鈕即可。而這種操作介面十分優秀，結果會直接和操作對應，可不需遲疑的憑直覺使用。

然而，軟體化的合成器當然不具備實體旋鈕，操作時得將游標移至虛擬顯示的旋鈕上，再點擊並拖拉該鈕。將這種情形化為文字描述後，更可以看出事情變得有多麻煩。總之，這種操作並不直覺，某種意義上來說算是退化。

況且，人類明明有兩隻手，還有十根手指頭，以滑鼠操作的話，一次必然只能操作一處。連「調低CUTOFF的同時邊轉高RESONANCE」這類操作，滑鼠也辦不到。這對功力愈高段的人來說愈是致命，音色設計上的速度和直覺性恐怕都會因此大幅下降。

Logic 上的設定範例

針對上述提到的缺點，對策上的確可分兩次錄音再進行操作，不過在現場表演中卻難以如此。於是，一種稱為「MIDI 控制器（MIDI controller，以下皆作控制器）」的產品就此登場。這類產品具有實體旋鈕，可藉由USB裝置和電腦連接、操控軟體合成器。

如此一來就能圓滿解決……果真如此就好了。由於當初各廠牌的規格彼此相異，因此經常發生「那款機種和這款軟體合成器相容，但那款就不行了」、「用是可以用，但是旋鈕的位置被侷限，用起來不順手」等狀況。

為了解決上述問題，DAW（數位音訊工作站）及軟體合成器上因而新增了「MIDI Learn」功能。簡單來說，只要利用此功能，先選好軟體合成器上的旋鈕，再轉動控制器上的旋鈕的話，之後便能以控制器上的那顆旋鈕隨時調動指定的軟體合成器旋鈕。

以 APPLE Logic Pro 和 NoiseMaker 為例，首先用USB等裝置連接控制器和電腦，並在Logic上啟動NoiseMaker，點擊想要轉動的參數。這邊以點擊

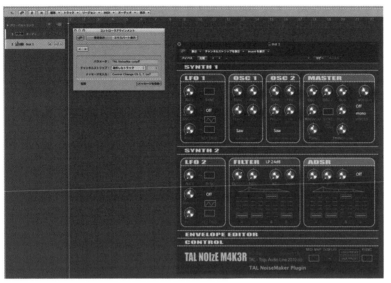

▲畫面① 左側的小視窗為APPLE Logic Pro的MIDI Learn設定畫面「Controller Assignment」。此畫面中正在指定NoiseMaker的CUTOFF旋鈕

CUTOFF旋鈕為例。接著按下command ＋L這組快速鍵，開啟「Controller Assignments（指定控制器）」視窗後，點擊「Learn New Assignment（登錄訊息）」鍵，再轉動想在控制器上操作的功能旋鈕即可（畫面①）。只要這樣，便能在控制器上操作CUTOFF。

想到過去的混亂，這個操作簡便的介面讓人彷彿置身於天堂一般。當然，控制器上有幾個按鈕，就能設定相對數量的參數，因此，想要一邊轉動CUTOFF一邊調高LFO（低頻振盪器）的RATE（速率），或是在瞬間調整RESONANCE（共振）的同時提高

FILTER EG（濾波器波封調節器）的AMOUNT（強度），這類連動式的操作也都能實現。現場表演就不用說，在製作音色時也很方便，一旦體驗過這種操作性能，就難再回過頭去使用滑鼠了。而且不只Logic，幾乎所有的DAW都新增了這項功能，請自行參閱使用說明。用過保證不會後悔。

▶ 什麼是控制變化？　　　　　　　　P208

MIDI究竟是什麼？

用來交換演奏資訊的通訊協定

成就 MIDI Learn 的規格

想必各位都可以猜到，前頁解說過的 MIDI Learn 功能得以實現的原因，正是因為控制器和DAW（數位音訊工作站）之間存在著某種交流。要進行這種交流，各機器之間必須要有共通的語言。這種語言稱為通訊協定（protocol），而電子樂器之間的通訊協定則稱為MIDI（Music Instrument Digital Interface），自1982年制訂以來一直沿用至今。

現今電子樂器和電腦的傳輸方式以USB為主流，不過過去則是以一種稱為MIDI介面的機器來連接電腦，並以MIDI傳輸線連接MIDI介面和電子樂器上的MIDI端子（照片①）。由於MIDI也能在相互連結的電子樂器間使用，因此現在多數電子樂器都已具備MIDI端子。

那麼，MIDI是什麼？粗略地說，就是「用來交換音軌訊息的通訊協定」。音軌訊息（MIDI Channel Voice Messages），指的是何時以多少力道按下哪個琴鍵、何時離鍵等資訊，其中亦包含來自音高調節輪（pitch bend）、調變滾輪（modulation wheel）、延音踏板（sustain pedal）等的資訊。好像有點難懂（笑）。

▲照片①　MIDI傳輸線和MIDI端子

音程
長度
強弱
調變
……
各種演奏資訊
經過交換後
便能在其他電子樂器中
演奏或播放

▲圖① MIDI 概念圖

更簡略地說，或許可想像成「將經過數位化的演奏資訊傳送至其他機器的規格」。而且，也能處理乍看之下不像是樂器演奏本身的演奏資訊，例如調變技術的資訊等（圖①）。

現在仍在積極服役

隨著電腦的進化，USB 傳輸於是開始普及，會用到 MIDI 傳輸線和 MIDI 端子的機會也逐年減少。大致上而言，MIDI 傳輸端子基本上屬於演奏機器專用端子，和 USB 傳輸這種能隨意透過通用性高的 USB 傳輸線傳輸的方式相比顯得更加不便，再加上 USB 能同時傳輸音樂資訊，結合了音樂介面和 MID 介面的產品也跟著推出，USB 因而成為主流。算

是一種時代的演變吧。

難道，MIDI 已是一種瀕臨絕種、過時的規格了嗎？事實上不然。使用連接端子或傳輸線的 MIDI 確實愈來愈少，然而 MIDI 只是改變型態，改以 USB 傳輸線來交換演奏資訊，繼續連綿不絕地延續生命。此外，記錄在 DAW 的 MIDI 音軌中的演奏資訊依舊是 MIDI 資訊，不會改變。雖然物質上的存在感逐漸消逝，但在規格上 MIDI 仍然還在服役。

因此，使用軟體合成器時，仍需具備最低限度的 MIDI 相關知識。於是下一頁中，將以操控合成器音色時必須了解的 MIDI 知識為主加以解說。

▶▶ 極簡音樂類型的序列　　　　　　　　　P134

93

什麼是控制變化？

負責表現音符之外的「聲音表情」的MIDI編碼

演奏資訊的一種

MIDI的控制訊息中，「控制變化訊息（Control Change Messages）」（亦簡稱為cc編號）這種訊息在操作音色時十分重要。

MIDI中流通著各式訊號，「音軌訊息（MIDI Channel Voice Messages）」便是其中一種重要的演奏訊息，這點已在前頁講述過。而此音軌訊息亦分為幾種項目，這裡精選出以下三項為例：

① 按下琴鍵（Note On）、放開琴鍵（Note Off），以及其各自的按鍵力度（Velocity）

② 控制變化（Control Change）：來自調變滾輪（modulation wheel）、延音踏板（sustain pedal）等的演奏資訊，各含127項控制變化編號

③ 音高調節輪（Pitch Bend）：控制音程間上下滑音的訊息。由於127項在分類上仍過於粗略，因此從控制變化獨立出來，並單獨設有16384段編碼變化

其他還包括後觸鍵訊息（Channel Pressure Messages）、多音後觸鍵訊息（Polyphonic Key Pressure Messages）、音色變化訊息（Program Change Messages）

等各種訊息，而本章單純將重點放在音色的控制上，因此就不再詳述。

127項編號

回過頭來看控制變化，此訊息負責表現實際音符以外的「聲音表情」。除了②中列舉的項目，也定義了滑音效果（Portamento）、音量（Volume）、表情踏板（Expression）、聲像（Pan）、Envelope（波封曲線）的各項參數（ADSR等）、截止頻率（Cutoff）、共振（Resonance）等各參數，並且全部編入號碼（表①）。例如，調變滾輪的編號為1、表情踏板則為11，諸如此類。如此一來，就算一次流入大量數據，也能依編碼區分出來。

總而言之，控制器即是使用控制變化訊息來操作軟體合成器上的參數。多數的控制器會在初始設定中，事先將各旋鈕定義為對應的控制變化編號，例如最左邊的旋鈕設定為控制變化1號，其右設定為控制變化2號，以此類推。

不過，編碼會對應哪一種參數，實際上只要控制器和軟體之間達成協議，就不會發生問題，因此使用者也能依照

cc編號	功能
1	Modulation Wheel
2	Breath Controller
4	Foot Controller
5	Portamento Time
7	Main Volume
10	Pan
11	Expression
64	Damper Pedal （Sustain）
65	Portamento （On/Off switch）
66	Sostenuto
67	Soft Pedal
71	Sound Controller 2 （default: Timbre/Harmonic Content） … default = Resonance
72	Sound Controller 3 （default: Release Time）
73	Sound Controller 4 （default: Attack Time）
74	Sound Controller 5 （default: Brightness） … default = cutoff frequency of the filter
75	Sound Controller 6 （default: Decay Time）
84	Portamento Control
91	Effects 1 Depth （reverb）
92	Effects 2 Depth （tremolo）

▲表① 主要的控制變化訊息編號

使用習慣隨意調整參數的對應編號。

　　在P204中介紹過的MIDI Learn功能登場之前，必須手動重新設定各參數的對應編號；也由於這項作業實在太棘手，MIDI Learn才因而誕生。藉由這項功能，只需點擊幾次就能以半自動式的方式將軟體中的參數定義為對應的號碼。多虧這項設計，現在的使用者便不太需要顧慮控制變化訊息的編碼了。

▶ 記錄參數的動作　　　　　　　　　P212

209

「演奏」CUTOFF 和 RESONANCE

即時轉動旋鈕，提升表現力！

一般的演奏方式有其極限

那麼，來實際運用控制變化（control change）吧。雖然合成器可利用LFO（低頻振盪器）或EG（波封調節器）讓參數自動運作，不過基本上僅以鍵盤演奏，表現的幅度非常有限。

這點在其他樂器上也是如此。以吉他為例，藉由推弦（bending）、搖桿（arming）技巧，甚至踩踏娃娃效果器踏板（wah wah pedal），或把琴頸（neck）弄彎（！），都能增加表現的豐富度。

同樣地，合成器也能在演奏（包含即時演奏和以數位編曲音源演奏兩者）的同時，「調控」參數使其「產生變化」，賦予聲音各種表情。

那麼，「要轉動哪個參數？」事實上所有的參數都能做為調控對象，不過此處要來嘗試調控效果最明顯，實際上也經常用來塑造聲音表情的CUTOFF（截止頻率）、RESONANCE（共振），以及FILTER EG（濾波器波封調節器）。這裡雖然是以使用MIDI控制器（MIDI controller）為操作前提，不過即使手邊沒有控制器，也能利用數位編曲用

的鍵盤所附設的調變滾輪（modulation wheel）、數據推桿（data entry slider）等工具，再透過MIDI Learn功能指定CUTOFF和RESONANCE，請務必試試看。

沒有用過硬體合成器的人最近似乎變多了，若是實際體驗過「以手指直接轉動旋鈕來改變音色」這種方法，一定會發現「以滑鼠操作」比預期的更難以運用直覺。

能夠炒熱氣氛的動作

那麼，為了將注意力集中在操作上，先從製作簡單的序列音訊著手吧。做法如同P174中的敘述，可像繪圖一般將音符放進鋼琴捲軸畫面中，也能將腦中浮現的樂句即時演奏出來。依喜愛的節奏製作節拍的循環樂句（loop）素材的話，較能夠掌握氣氛。筆者則選用了APPLE Logic Pro中的鼓組音源UltraBeat的原廠設定。

圖①即是合成器的設定範例，為AMP EG（振幅波封調節器）調成風琴狀的鋸齒波音色，非常單純，而且只加上少量設成AUTO（自動）模式的滑音

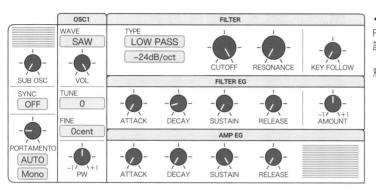

◀圖①　轉動CUTOFF和RESONANCE增添表情的設定範例。為了讓聲音的「表情」變化更明顯，刻意將音色設計得較為簡約

◀畫面①　TRACK84中使用的音訊輸入畫面

效果（PORTAMENTO）。序列音訊則是如繪圖般寫進畫面中，並稍微調整了音高和長度（畫面①）。TRACK84 ♪1即是上述狀態的音色。滑音效果雖然帶來一些表情變化，不過樂句的氣氛顯得平淡、不激昂。

　　♪2是在播放此段樂句的同時，一次調整了CUTOFF、RESONANCE，以及FILTER EG的DECAY（衰減）和AMOUNT（強度）的結果。開頭先將CUTOFF和RESONANCE調得相當低，再逐漸調高CUTOFF，並同時加強RESONANCE來凸顯個性。再來，在第六小節左右一度壓制RESONANCE，然後慢慢調高FILTER EG的AMOUNT，DECAY也調長一些來賦予變化，再於第八小節一口氣將CUTOFF和RESONANC調高到即將超越極限的程度。這樣應該就能清楚明白，只要透過調控，單調的即興重複段落（riff）即可變成動態性十足的即興重複段落。

CD TRACK 🔊

84 演奏 CUTOFF + RESONANCE

♪1　CUTOFF右旋到底＋RESONANCE為0的狀態
♪2　演奏 CUTOFF + RESONANCE + FILTER EG 的狀態

⏩ 即時操控　　　　　　　　　　　　　P182

記錄參數的動作

利用 Touch 模式反覆嘗試

Automation 模式

上一頁介紹了利用旋鈕即時演奏的方法，嘗試過的朋友覺得如何？是否呈現出有趣的表情及效果呢？

只是，難得調出的有趣表情，若是沒有記錄保留，音色便會永遠消失。因此現在可在DAW（數位音訊工作站）中，利用Automation（自動化）功能來演奏並同時記錄這些參數的操作（在此特別稱為「參數演奏」）。下面將說明其使用方法。

Automation功能的細部操作順序會依DAW而有所不同，不過基本上大同小異，此處則以APPLE Logic Pro為例進行說明。

以Logic來說，從想執行Automation的音軌的推桿（fader）上方，點選Automation模式的下拉式選單，便會出現「off（關閉）」、「Read（讀取）」、「Touch（觸控）」、「Latch（鎖定）」、「Write（寫入）」各選項（**畫面①**）。基本上，若選擇Touch模式，便能一邊播放想執行Automation的部分，一邊調整參數，而該段操作也會被記錄下來。如何？是不是簡單到有點掃興呢。

播放時可利用 Read 模式

想播放寫好的Automation資料時，可選擇播放專用的Read模式。Touch模式雖然也能播放，不過若是播放中不小心動

▲畫面① APPLE Logic Pro的Automation模式的下拉式選單

▲畫面② Logic Pro的Automation資料的顯示畫面。上為Cutoff，下為Resonance

到參數，資料就會被置換為更動過的數據，因此以Read模式播放會比較妥當。

此外，遇到「整體上都沒問題，不過有部分想要手動調整」的狀況時，Touch模式便可針對想變動的部分來調整參數，而且只有調整過的地方會變動，其餘的部分則維持原先的狀態。若是調失敗的話，也能利用Undo（回復）功能重新操作。

而Write模式則是會一直處於記錄Automation的狀態，即使不更動參數，也會覆寫所有資料。Latch模式則類似Touch模式，會從參數變動時開始記錄Automation資料，不過旋鈕停下那刻的數值，之後會持續保留。

像這樣記錄下來的Automation資料，大都能在多數的DAW中編輯，想執行如Cutoff（截止頻率）和Resonance（共振）等多個Automation時，也能個別獨立編輯。如果想要更精細地手動調整的話，不必即時調動參數，只要利用鉛筆工具（Pencil Tool）或曲線工具（Automation Curve Tool）來修改細節即可。而Logic中的Automation資料會顯示在各音軌的下方，因此可選擇想要顯示的參數，或是同時顯示多筆資料（畫面②）。

當然也能一開始就以鉛筆工具來編輯Automation資料，不過就參數演奏這點來說，還是推薦運用Touch模式即時反覆嘗試，因為這樣往往容易得到「超乎預期的效果」。音樂就是「要在即時演奏時才會顯現價值」。

⏩ MIDI控制器的使用方式　　　　　　P204

利用音高調節輪製作樂句

完成合成器在音程上不易處理的微妙表現

自由自在地操控音高上的變化

「微妙的音高表現」、「流暢的音高變化」是鍵盤樂器較難表現的部分，以合成器鍵盤演奏時也是如此，最小僅能「以半音為單位」來表現音高。比起能直接碰觸琴弦並微妙地操控音高的小提琴或吉他，這個部分可說是相對遜色。

合成器的滑音效果功能算是例外，以單音演奏時當然沒問題，但在演奏和弦時就不太適合用來隨意在音高上即時調出流暢的變化了。另外，雖然EG（波封調節器）也能調變音高，可是設定基本上是固定的，因此每次都會以相同的波封曲線來改變音高，所以本來就很難在演奏的當下調控出想要的感覺。

這時就輪到音高調節輪（pitch bend）上場了。硬體合成器設有專門操作該功能的工具，分成可上下滾動或左右滑動等類型；基本上只要是滾輪狀的操作工具，便能在設定好的音高範圍內表現出比半音更加細微的音高變化，也可以大膽操控八度音程的轉換。除了小型機種外，多數的控制器均具備此工具（照片①）。

由於音高調節輪亦屬於MIDI資訊，因此自然也能在DAW（數位音訊工作站）上直接寫入調節的曲線。

樂句範例

那麼就來介紹音高調節輪才能表現的樂句吧。音色則使用P100中製作的莊

◀照片① 具備25鍵的USB／MIDI控制鍵盤 Novation Impulse 25。鍵盤左側可見兩滾輪，左邊的即是音高調節輪

▲畫面① 音高調節的曲線資料。音程上的大膽變化，賦予襯底樂句新鮮的形象

嚴風格的弦樂。

　　TRACK85 ♪1為音高調節輪使用前，♪2為音高調節輪使用後（**畫面①**），音高調節範圍（音高調節最大變動值）則設定為八度音。此外，為了凸顯音高調節後的感覺，亦將Cutoff（截止頻率）設定成隨同音高調節變化。

　　此音高調節曲線的解說如下。開頭部分以一個十六分音符的拍長瞬間從高一個八度音下降至原先的音高，如此可在起音的部分製造出強烈的印象。這有點像是以EG調變音高的感覺。接著將第一小節的第四拍整拍從原來的音高往上提高一個八度，效果類似弦樂上的「上行音階的快速連奏」。然後自第二小節起至第三小節，音高維持相同。

　　第三小節的第三拍後半拍開始緩慢地返回原來的音高，第四小節以下墜的感覺急速下行。

　　最後則從第四小節的第三拍後半拍突然下降一個八度，然後為了由此處展開循環並返回連接第一小節高一個八度的起音，因而讓音高急速上升兩個八度來表現強烈的滑動感。此處的效果也略微近似於刷碟（scratch）的感覺。

　　如何？這樣應該就能明白，透過音高調節輪的使用，可以在樂句上創造出和原來截然不同的形象。

CD TRACK ◀))

85 利用音高調節輪製作樂句

♪1　音高調節輪使用前
♪2　音高調節輪使用後

▶ MIDI 究竟是什麼？　　　　　　　　P206

操控音量

提升表現力的最短路徑

音量專用的控制變化

控制變化（control change）編碼 7 號的「Volume（音量）」是常用的控制變化參數之一，不用說，就是用來控制音量的參數。另外，控制變化編碼 11 號為「Expression（表情踏板）」，這個參數控制的其實也是「音量」。

操控音量的控制變化為何會有兩個？兩者之間又有什麼差異？先針對後者回答，兩參數執行的規格完全相同，實際處理的內容基本上也沒有差別（部分的軟體除外，有些亦能處理規格外的內容）。

那麼，「為何會出現兩個相同的參數呢？」約定俗成的說法是，「控制變化 7 號的 Volume 用在調節樂器間的音量平衡」，「控制變化 11 號的 Expression 則是用於增添音源的表情」。

具體上來說，以推桿（fader）來取得音量平衡時多會以 7 號的 Volume 執行，11 號的 Expression 則大多用來增添合成器等音源的表情。

增添合成器的表情

那麼，「增添表情」指的又是什麼呢？這點可想像成弦樂、管樂或管風琴演奏上的漸強（crescendo）、漸弱（decrescendo）或古鋼琴（fortepiano，起音的音量雖大卻會立即轉小）這類音量變化上表現出的抑揚頓挫。

模擬原聲樂器時，如何在延音的部分呈現音量強弱尤其關鍵。想利用電腦編曲製作寫實的弦樂音色時，音量的表現若只交給 AMP EG（振幅波封調節器）和 VELOCITY（按鍵力度）處理，不論使用的取樣音源再怎麼寫實，聽起來也不會像本尊。在上述做法中，聲音的變化僅會從 AMP EG 製造的變化而來，強弱則只能透過 VELOCITY 設定的「各音符的強弱」產生，延音部分的表情顯得格外貧乏。然而，若在延音部分加上音量強弱，寫實感便會立刻提升。

順帶一提，僅有發音瞬間可改變音量大小的樂器，例如鋼琴、所有打擊樂器、不使用音量旋鈕或音量踏板的吉他等，大多會利用 VELOCITY 來控制強弱，總之就是要「適才適用」。

▲畫面① 操控音量的範例。此範例設定為現場演奏時的操控，利用控制器一次性地即時推動推桿並記錄過程

然而實際操控合成器音量時，可能有人會煩惱該用7號的Volume還是11號的Expression，其實有許多樂器不支援Expression，本書使用的NoiseMaker亦不支援。就這點而言，7號的Volume幾乎適用於所有的合成器，可以說通用性較高。另外，就算不特別去考慮控制變化編碼，只要利用MIDI Learn指定音量旋鈕的控制，就能立即操控音量，而且也能直接推動DAW上的推桿。因此請視情況分開使用。

接著，關於音量變化的表現方式，基本上合成器上的音量表現採「自由操作」的方式。由於合成器不必像弦樂那樣去設想本尊的演奏情形，因此可說是「什麼都有可能」。於是，TRACK86使用了DAW上的推桿來控制音量。畫面①即是該項操作的Automation（自動化）記錄。

該部分是以現場演奏為前提，預定要操控的則是已寫進某曲前奏中的序列樂句（sequence）。樂曲開頭以淡入（fade in）推進，然後在節拍落下的時間點上，一度調弱音量以強調節拍，接著為了讓前奏引發令人期待的感覺，又逐步推大來增添變化。

除了此例，也可依演奏者當時的感覺或聽眾的反應調整淡入或淡出（fade out）的時機、曲線，或是提高音量等等，操控手法五花八門，可以試著思考看看。

CD TRACK

86 操控音量以增添抑揚頓挫

▶▶ 什麼是控制變化？ P208

98

SYNTHESIZER TECHNIQUE

現場表演的合成器操控①

先來操控濾波器和DELAY

「演奏」音色

在現場表演使用合成器的情況，可分成同時也要即時演奏鍵盤的情形，以及將演奏交給編曲機（sequencer）等機器，然後即時操控其他部分的情形。

傳統做法上理應由鍵盤手來演奏鍵盤，而以雙手演奏的話，合成器的音色由於處於設定好的狀態，因此不太能自由操控，不過好處是演奏上會更有彈性，可因應現場氣氛調整。

若反過來將演奏交給編曲機等機器，就能利用空出來的雙手依現場情緒改變各種參數設定，展現「參數演奏」。其他還有介於上述兩者之間，在單手演奏的同時空出另一隻手來調整參數的方法。

此節則要來試著思考「讓編曲機負責演奏，然後由自己來操控音色」的手法。

首先，合成器會使用以個別的旋鈕或推桿設置參數的類比合成器，若使用的是軟體合成器，可和控制器（MIDI controller）並用。

不過，控制器無法對應所有參數，而且指定的數量太多，也不容易記住參數的相對位置。這時，最好先決定參數在使用上的優先順序。

運用效果最好的參數果然還是濾波器的CUTOFF（截止頻率）和RESONANCE（共振）。若能順應觀眾的情緒調動CUTOFF，就不會錯過炒熱氣氛的時機，可適時展現「現場」操控音色的魅力。

另一個運用效果優異的參數並非合成器本身的參數，而是效果器中的DELAY（延遲效果器）。可試著先在DAW（數位音訊工作站）的AUX（輔助）音軌上插入（insert）DELAY，再轉動軟體合成器音軌上的Sends（輔助傳送）旋鈕^{譯註}，掌握「就是這裡！」的時機即時操控。試試看在整個樂句上加上DELAY挑戰禁忌，或是瘋狂調高DELAY的Feedback（回授）參數製造混亂效果，相信都能讓氣氛熱絡起來。

當然，上述做法在演奏時若搭配得宜，作用可望彼此加乘，效果會更加出色。

218

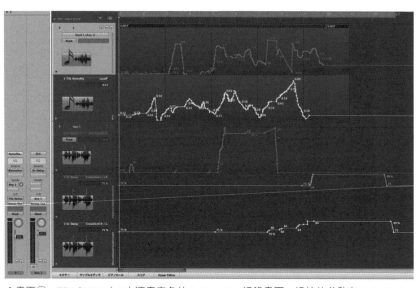

▲畫面① 　TRACK87 ♪2中演奏音色的 Automation 記錄畫面。操控的參數有 NoiseMaker
中的 CUTOFF、送至 STEREO DELAY 的 Send 量、Feedback 等

關鍵在於臨場的感覺

那麼，下面要來介紹實際使用了濾
波器（FILTER）和 DELAY 的「參數演
奏範例」。TRACK78 ♪1僅是單純的序列
（sequence）音色，樂句單調，自然也
索然無味。如果只是反覆此樂句的話，
想必觀眾也會聽膩。

♪ 2 則 是 即 時 轉 動 CUTOFF、
DEALY 的 Send 以及 Feedback 的範例（畫
面①）。而且還依臨場的感覺加上破音
效果器 Bitcrusher（請參照 P186），音色
的局勢因此變得激進，途中又將 DELAY
的 Feedback 調得略微過頭（笑），這樣
應該就能感受到氣氛的熱烈。

如此一來就能明白，除了單純演奏
鍵盤，在現場演奏中即時調動合成器或
效果器的參數，在樂曲的表現上亦是相
當重要的「演奏」方式。

CD TRACK 🔊

87 「演奏」濾波器和 DELAY

♪1　演奏前
♪2　演奏後

譯註：在此例中，Aux Send 端子會將軟體合成器
音軌上的音訊（透過 Bus）傳送給插入在 Aux 音軌
上的外接效果器 DELAY 處理，Sends 旋鈕則可調
節傳送量

⏩ 破音類型的 Acid 音色② 　　　　　　P186

現場表演的合成器操控②

破音效果器、LFO、Phaser 的操控也充滿樂趣！

操控 AMOUNT 量值

　　上一頁解說過參數上的演奏，本書的最後一部分則要針對即時操控加以解說。

　　可透過「演奏」體驗樂趣的並不是只有在前頁登場的濾波器（FILTER）或DELAY（延遲效果器）而已。接著還要介紹帶有攻擊力的LFO（低頻振盪器）以及Phaser（移相效果器）的效果。

　　TRACK88 ♪1是演奏參數前的音色。和鼓組相比，合成器的氣勢略遜一籌，顯得有些枯燥。那麼就來放進一些 APPLE Logic Pro 附設的破音效果器Bitcrusher（參照P186）吧。如此便能讓合成器的聲音更具體，攻擊力提升後就不會輸給鼓組。雖然並非要即時操控該效果器本身，不過此音色會讓即時操控的聲音更加有血有肉。

　　回頭來看合成器，可先將LFO設成十六分音符的方波（SQUARE），調變目標（DESTINATION）設在FM（頻率調變），再試著即時改變AMOUNT（強度）的量值。也就是要先判斷每個樂句是否受到調變，再依現場氣氛積極地演奏AMOUNT量。

　　其結果即為♪2。尤其是在第二小節樂句的後半段中，重點式地調變了一下FM。應該可以聽出，破音效果器的攻擊性以及LFO帶來的效果差異發揮得淋漓盡致，聲音表情因而變得更加豐富飽滿。

Phaser 的 ON / OFF 操控

　　接下來則要嘗試利用Automation（自動化）功能記錄♪2的操控，並進一步加上Phaser的操控。

　　此處要使用APPLE Logic Pro內建的外掛效果器Phaser。Phaser在此請設為8段（stages）。另外FEEDBACK（回授）為94%，設得偏深；左右相位（Phase）定為180°，目標是要演繹出空間上立體感十足的華麗效果。Rate（速率）則為相當緩慢的0.16Hz，因此亦能得到類似「咻喇～」這種漸進式的圓滑效果。

　　再者，由於先前加進的Bitcrusher亦按照原先的設定使用，因破音效果而增多的泛音也會讓Phaser發揮得更加出色。若要像這樣一起使用破音效果器和Phaser，外掛效果器的插入（insert）順序務必要遵守「破音效果器→Phaser」的原則。

▲畫面① TRACK88 ♪2中演奏參數的Automation記錄畫面。上者為LFO的AMOUNT量，下者為Phaser的ON／OFF曲線。出現在畫面下方的則是APPLE Logic Pro附設的Phaser

　　即時操控此Phaser的高通濾波器（HP）開關（ON／OFF）做出的聲音即是♪3。可以看出破音效果器、LFO、Phaser各自產生的效果彼此交織，讓「演奏」得以呈現出豐富多變的表情（**畫面①**）。

　　上述做法是先以Automation記錄好LFO的操作，之後才進行Phaser的ON／OFF操控，不過若是操作上夠熟悉的話，也可以同時演奏。而且，搭配上一頁介紹的濾波器或DELAY等手法也會很有意思，而EG（波封調節器）、選擇不同波形、FM、圈式調變（ring modulation）、音高調節輪（Pitch Bend）、REVERB（殘響效果器）等，也都能操控。

　　總歸一句，對合成器而言，只是一味演奏鍵盤的話是稱不上演奏的。因此，請大家多多積極嘗試去「演奏」現場表演那種攻擊性十足的音色吧！

CD TRACK ◀))

88 「演奏」LFO和Phaser

♪1　演奏前
♪2　演奏LFO
♪3　♪2＋演奏Phaser

⏩ 迴響貝斯類型的貝斯① P88

221

後記

　　我學習合成器的契機，來自於小學時偶然在書店找到的「合成器入門」（類似這樣的書。很遺憾已經記不起正確書名了）。

　　書中詳細記載了合成器的構造、概念圖與代表性音色的設定方法等內容，而身為資訊貧乏（因為那個時代不像現在有網路）的地方上的區區一名電音少年，對於合成器的資訊求知若渴，於是貪婪地一讀再讀，彷彿貼著書面一般讀遍所有細節角落。然後，摸了又摸當時自己所能接觸到的唯一一台合成器，也就是那台陳列在老家當地的樂器行門口的 YAMAHA CS40M，當時想必對店員造成不少困擾，完全就像一名可疑分子。

　　不過，幸虧已熟讀內容，升上國中時已經能做出大部分的音色了。能摸到可以做出心目中理想音色的合成器，實在是開心的不得了，這得歸功於那本書，以及看我像個傻孩子一樣老是往店裡跑卻未曾表示不滿的那家樂器行。而且，沒有他們，現在的我說不定也不會從事音樂相關工作。對我而言，「synthesizer」是得以從事音樂創作的一個極大的機緣。總之那時就已對「電子聲」完全著迷了。

　　後來得知還有「Keyboard magazine」和「Sound & Recording Magazine」這些內容更加詳細多元的雜誌，而這些雜誌隨後也成為自己喜愛的讀物，所以現在有榮幸能撰寫這間出版社發行的書籍實在令人感慨萬分。

　　合成器算是樂器界中的邊緣人。不過，也因此樂趣十足。而且「享受樂趣」就是和邊緣人交流的唯一「訣竅」。容我再三提醒，這傢伙乍看之下一臉難以親近，不過若能敞開心胸，就會知道它有多有趣，不一起玩樂的話損失可大了！！同時，倘若此書能夠成就各位和邊緣人一同「玩耍」並樂在其中的機緣，對本人來說是無上的喜悅。期盼這本書也能像當時啟發我的那本書那樣。

<div align="right">2012 年 1 月　野崎貴朗</div>

索引

國家圖書館出版品預行編目資料

圖解合成器音樂創作法/ 野崎貴朗作；王意婷譯. -- 初版. -- 臺北市：易博士文化, 城邦
文化出版：家庭傳媒城邦分公司發行, 2020.01
　　面；　　公分
譯自：クリエイターが教えるシンセサイザー・テクニック99
ISBN 978-986-480-103-9(平裝)

1.作曲法 2.電子樂器
　　　　　　　　　　　　　　　　　　　　　　　　　　　　　　911.7

108020169

DA2010

圖解合成器音樂創作法

原 著 書 名／クリエイターが教えるシンセサイザー・テクニック 99 (CD 付き)
原 出 版 社／株式会社リットーミュージック
作　　　　者／野崎貴朗
譯　　　　者／王意婷
選　 書　 人／鄭雁聿
編　　　　輯／呂舒峮

總　 編　 輯／蕭麗媛
發　 行　 人／何飛鵬

出　　　　版／易博士文化
　　　　　　　城邦文化事業股份有限公司
　　　　　　　台北市南港區昆陽街 16 號 4 樓
　　　　　　　電話：(02) 2500-7008　　傳真：(02) 2502-7676
　　　　　　　E-mail：ct_easybooks@hmg.com.tw
發　　　　行／英屬蓋曼群島商家庭傳媒股份有限公司城邦分公司
　　　　　　　台北市南港區昆陽街 16 號 5 樓
　　　　　　　書虫客服服務專線：(02)2500-7718、2500-7719
　　　　　　　服務時間：周一至週五上午 0900:00-12:00；下午 13:30-17:00
　　　　　　　24 小時傳真服務：(02)2500-1990、2500-1991
　　　　　　　讀者服務信箱：service@readingclub.com.tw
　　　　　　　劃撥帳號：19863813
　　　　　　　戶名：書虫股份有限公司
香港發行所／城邦（香港）出版集團有限公司
　　　　　　　香港九龍土瓜灣土瓜灣道 86 號順聯工業大廈 6 樓 A 室
　　　　　　　電話：(852) 2508-6231　　傳真：(852) 2578-9337
　　　　　　　E-mail：hkcite@biznetvigator.com
馬新發行所／城邦（馬新）出版集團【Cite (M) Sdn. Bhd. 】
　　　　　　　41, Jalan Radin Anum, Bandar Baru Sri Petaling,
　　　　　　　57000 Kuala Lumpur, Malaysia.
　　　　　　　電話：(603) 9057-8822　　傳真：(603) 9057-6622
　　　　　　　E-mail：ervices@cite.my
視 覺 總 監／陳栩椿
製 版 印 刷／卡樂彩色製版印刷有限公司

■ 2020 年 1 月 16 日 初版
■ 2024 年 5 月 20 日 初版 4.2 刷
ISBN　978-986-480-103-9
ISBN：9789864801039（EPUB ）

定價 750 元　 HK$250